全集·花鸟编·花卉翎毛卷

关山月美术馆编

海天出版社 广西美术出版社

目录

附录

专 论

传统寓意与现代表达
——关山月晚年花鸟画研究

庄程恒

对于关山月（1912—2000 年）花鸟画的认识，往往是从他笔下刚健霸悍、富有革命英雄品格的梅花形象开始的，但也正是这种对其画梅的普遍认可，使我们忽略了其梅花之外的花卉题材的重要性。当然，笔者在此并非强调关山月在花鸟画上有着与山水画等量齐观的艺术成就，然而，当我们梳理其晚年花鸟画作品的时候，我们发现在其不经意的抒怀咏物的花鸟画中，恰恰为我们窥视其作为一个经历过 20 世纪时代变革的知识分子内心的传统人文情结提供了参照，从而也为我们探求传统中国画的诗画模式、笔墨语言和现代转型提供了难得的视觉史料。

李伟铭先生以 20 世纪 60 年代以来关山月创作的毛主席《咏梅》词意主题的作品为中心，探讨了关氏梅花一反古人画梅遗意，创造出将个人笔墨风格与毛主席革命英雄主义品格与风度相吻合的梅花谱系新品种——"关梅"，同时也指出关氏晚年所创作的梅花，更能体现其真正创造性的释放。[1] 20 世纪 50 年代，画坛对花鸟画是否能为政治服务、是否具有阶级属性、是否能反映现实等问题的讨论[2]，一定程度上制约了中国画家的创造性，尤其是带有明显文人画倾向的花鸟画题材更是显出如履薄冰般的谨慎。关山月此一时期通过对毛主席《咏梅》词意的图像化创造，可谓在逆境中实现延续个人艺术生命的有效方式。[3]

的确，与 20 世纪 50 至 70 年代相比，1979 年以后的文艺思想和方针为画家个人创造提供了更为自由的环境。陈湘波先生通过对关山月各时期的花鸟画的观察和分析，指出，关氏晚年花鸟画题材除梅花之外，多为岭南风物，花鸟画成为他探索艺术语言，表达个人志趣、意愿、审美理想的重要手段。陈湘波同时也认为，关氏的花鸟画，虽然吸收了明清以来文人画的优秀传统，但不同于逸笔草草之作，相反，由于其岭南画派特有的写实能力，而使其能对笔墨和形象之间有更好的把握。[4] 无疑，"关梅"构成了关氏花鸟画艺术重要的组成部分，但如果将其与"关梅"关系紧密的"岁寒三友"题材联系起来，或许可以更好地发现关山月对传统题材寓意的表现方式更多体现出个人情思和晚年心迹。不仅如此，在其以岁朝清供、岭南花木为主题的作品中，也让我们发现关氏内心文人情趣的倾向，有助于我们对其晚年艺术观念向传统回归的艺术倾向的理解。因此，本文试图对他晚年花鸟画题材进行归纳分类，结合他晚年的诗文以及艺术理念，揭示他的人文情结和传统花鸟画寓意的现代表达。

一、"岁寒三友"主题的新表达

中国花鸟画自成为独立画科以来，即在蕴涵着深刻寓意的文化土壤中成长。中国传统文化中的"比德"、"比兴"传统在很大程度上也促成了寓意题材作品的发达，直至近代而不衰，"岁寒三友"即其中之一。松、竹、梅合称"岁寒三友"，是关山月除表现单独梅花形象外最爱表现的一个题材。这是一个具有深厚传统寓意的花鸟画题材，历来为文人士大夫阶层所钟爱，也是士人身处逆境时最为引以自况的咏颂母题。关于其题材确定，至少可以追溯到两宋之际。[5] 而在近现代画史上，就曾有由于右任、何香凝、经亨颐在上海发起的"寒之友社"，与沪杭的书画名家常相往来，聚谈之余风雨泼墨，诗酒联欢，所画的题材皆为松、竹、梅、菊、水仙等清隽之品，用以自表刚正不阿、不随流俗的性格。当时参加者均为一时知名人士，如黄宾虹、张大千、高剑父、陈树人等，一时名重艺林。[6] 其中，以画梅见长的革命画家何香凝就曾与陈树人、经亨颐合作两幅《三友图》，由于右任题诗，表达他们对于时事的无奈之情。[7] 但他们笔下的"三友"依旧不脱传统荒寒寂寥之气象。同样，在我们今日所能见到的，关山月作于 1947 年的《岁寒三友》（图 1）中，也表现了"岁寒三友"抗击满天风雪的铮铮铁骨，以隐喻友谊的坚贞。

关氏晚年花鸟画，或许应从作于 1979 年的《大地回春》（图 2）开始。画面中一枝雄壮的松干占据了画面的主要视线，背后穿插着秀挺的劲竹，竹子之后是红白相间而又繁茂的梅花。苍松、翠竹、寒梅相互穿插，花木丛中，藏着三三两两的十只麻雀，一派雀跃喧哗的景象，表达了大地回春的主题，而点缀在茂密的松竹之间的点点红梅，含蓄地透露出春回大地的喜庆气氛。如此繁茂、喜庆的"岁寒三友"画面是当时较少见的。

1979 年，十一届三中全会以后，"文革"的思想禁锢彻底结束，中国人民迎来了新时代。很多画家都不约而同地以"大地回春"为主

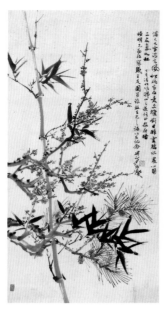

图2

图1　　　　　　　　　　图3　　　　　　　　　　　　　　　　图4

题进行创作，以歌颂新时代——"春天"的到来。善于把握时代脉搏的关山月也不例外地在轻松的气氛中表达"春天"的喜悦，以呼应时代的声音。我们今天所能见到的另一幅作于"一九七九年元旦前夕"的《大地回春》就是以蓬勃向上的新竹配以三两枝娇艳的桃花表现了初春的清新，跳跃的喜鹊点明了春天到来的喜悦。这种用花鸟画来体现鲜明时代主题的手法，一直持续到他艺术生涯的最后。

1995年，为纪念抗战胜利50周年而作的《三友迎春图》（图3）即是晚年此类题材的又一代表作。与广州艺术博物院藏的《大地回春》所不同的是，该画表现了雪中的松、竹、梅三友。近处以老辣的笔墨写道劲向上的梅干，寒松挺立于右边而斜枝向下，形成对角之势，画面右下直挺的两枝秀竹正好打破了这种对角的呆板，而画中红梅与松竹的青绿色对比使它鲜艳的朱色在雪景中显得格外突出，画面气氛对比强烈。远处两只冲天而上的飞燕更进一步点明了历经寒冬后春天到来的欢快。画外题跋："兴亡家国夫有责，傲雪经霜梅竹松。五十年前画抗战，今图三友燕相逢。抗战胜利五十周年纪念赋此并图三友迎春于珠江南岸"[8]，可谓恰到好处地运用书画题跋的形式升华了主题。关氏对传统题材内容与形式的问题是下意识探索的，作于1992年的《三友图》的题跋正表达了他对此创作手法的得意之情："题材古老画迎春，继往开来源最真。形式内容求统一，岁寒三友美翻新。"透过画中挥洒自如畅快淋漓的用笔和设色，流露出一种对于"美翻新"三友题材的自信。

可见，为适应时代的需要，关氏有意将原有松、竹、梅共经寒岁、凌寒抗霜的萧疏之境转化为经霜之后喜迎春到的热烈气氛。值得注意的是，在关山月"岁寒三友"题材的作品中，我们也可以找到他反映个人情思的作品，尤其是在1993年他的妻子李秋璜去世之后的几件作品，一定程度上体现了关氏对传统托物言志、借物抒怀模式的延续，也为我们理解他这类作品提供了新的解释空间。

关山月与其夫人李秋璜终身相伴、不离不弃、患难与共的爱情堪称现代画坛典范。在关氏的花鸟画作品中，屡屡可见到每年为妻子庆生而作的花鸟画。其中除《玫瑰图》（1955年）和《九雀图》（1977年）外，以三友题材的居多，如《红白梅》（1980年）、《双清图》

（1981年）、《红梅》（1981年）以及《岁寒三友》（1987年）等。而在1993年李秋璜去世后，关山月除了书写"敦煌烛光长明"条幅多张，还有赋诗哀悼，如《哭老伴仙游——为爱妻李秋璜送行》（二首）（图4），云：

其一

生逢乱世事多凶，家破人亡遭遇同。注定前缘成眷属，恶魔日寇拆西东。我逃寺院磨秃笔，卿浪后方育难童。举烛敦煌光未灭，终身照我立新风。

其二

生来遭遇坎坷多，舍己为人自折磨。牛鬼蛇神陪受罪，文坛艺海度风波。溯源梦境披荆棘，出访洋洲共踏歌。风雨同舟半世纪，卿卿安息阿弥陀。[9]

在李秋璜去世周年，关山月仍有赋诗。[10]值得注意的是，在随后几年的中秋，关山月多绘以"三友伴婵娟"或"寒梅伴冷月"为主题的作品感怀亡妻，寄托自己的思念和孤寂之情。其中作于1995年中秋的《寒梅伴冷月》（图5）以纯水墨的形式描绘了雪里寒梅。画中梅干虬曲如龙腾空而起，充满张力的用笔，梅花凌寒独开的品格跃然纸上。一轮冷月当空，所有景物都笼罩在一种凄冷寂静之中。题识以律诗感怀他与妻子一生的遭遇：

立业成家系一舟，金秋往事涌心头。敦煌秉烛助摹古，"文革"遭殃屈伴牛。陪索善真求创美，共泛洋洲壮神游。窗前梦境阳关月，寄意寒梅感赋秋。[11]

最后一句"窗前梦境阳关月，寄意寒梅感赋秋"中，"阳关月"一语双关，既是回忆关外之月，也是暗喻自己；同时"感赋秋"既是感赋中秋之"秋"，也是感赋妻子李秋璜之"秋"。诗中的这一语双关的隐喻，是我们解读他三友主题作品的关键。作于1996年中秋的《三友伴婵娟》（图6）以横幅形式展现了秋月下松、竹、梅相伴的景象。老松挺立，矫健苍劲，占据画面中心，左边红梅出枝相伴，右边生起翠竹数竿相扶，构成三友之势，竹梢处一轮明月（婵娟）当空。与此前热烈喜庆的"岁寒三友"气氛不同，此幅设色极为简淡，松以水墨略施赭石写就，又以淡红点梅，石青染竹，给人感觉到秋夜的寂静，正是其心境的写照。而在随后的几首悼亡的诗中，更多地以"岁寒三友"作为比赋的形象，如《悼念爱妻仙游二周年》诗云：

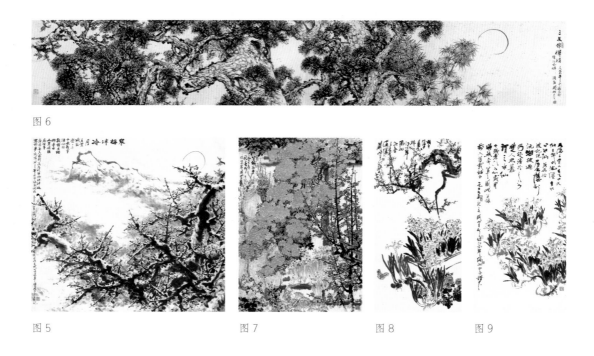

图6

图5 图7 图8 图9

其一

铁骨寒梅伴冷月，虚心翠竹荫清泉。敦煌窟洞长明烛，照我砚边秃笔坚。

其二

板桥写竹总关情，和靖栽梅伴作卿。竹韵梅魂漂艺海，烛光不灭照航程。[12]

可以说，铁骨寒梅形象正是对其妻子品格的赞誉，也是其妻之化身，不断地激励着他前进。板桥竹、和靖梅所构成的竹韵梅魂，是他们相互勉励和自勉的品格追求。而在1996年2月26日，关氏又作一首感怀诗："孤寂窗前观冷月，又闻蕉雨竹枝风。松梅笔下留冬雪，温暖岁寒三友中。"[13] 可见此时关山月笔下的"岁寒三友"和传统文人画的用意是一致的。这正说明了关氏对传统托物言志、借物抒怀模式的谙熟与活用，从而使我们看到他个人情感的表露，这也是以往研究所忽略的。

二、岁朝花卉与文人情感

岁朝花卉是传统文人画乐于表达的一种应节主题，它与新春紧密相联，表达对新春的美好愿景，所绘花卉自然具有吉祥寓意。在关山月的花鸟画中，此类作品不多且集中于晚年，创作时间也多半在新春前后。广州春节，几乎家家户户都备鲜花果树等，其中桃花、金橘、水仙必不可少，此外还有菊花、芍药、剑兰、银柳等。[14] 这些自然也成为关山月花鸟画中重要的素材，尽管是应节而作，但也不乏佳作。如作于1977年的《羊城花市》（图7）就是其中之一，画中描绘了花市上的各种花卉果树，如红梅、水仙、玫瑰、菊花、海棠、桃花、金橘、银柳等，色彩艳丽，品类繁多，一派喜庆和生机。

作于1979年的《迎新图》（图8）是一幅典型的岁朝图。画中一枝白梅插于瓶中，前面是亭亭玉立的水仙与娇艳的红菊，水仙旁边一只黄色的小鸡玩偶，更增添了画面的趣味性和节日气氛。类似的还有作于1980年春节的《岁朝图》，题跋中提到："今岁是八十年代第一个春天，己未除夕，借家人从滨江花市游归，即捡出虚白斋特制旧纸，欣然命笔图此，亦聊以志庆也。"可见是记花市所见，以作迎春试笔。画中水仙即着意于墨色的浓淡变化，同时又兼顾水仙形态的生动性，用双钩点染画花，更为写实。近处一枝白梅悄然而出，配以红菊和清兰，既填补前方空白，也丰富画面的色彩。水仙丛中，一只黄色的布老虎与《迎新图》中的小鸡玩偶，有异曲同工之妙。

作于1979年的《水仙》（图9）和《墨牡丹》（图10），则体现关山月对文人画的重新思考。它以一种写实的手法表现现实的花卉，但又试图体现出笔墨的趣味，同时又将传统的诗文、书法融于一画。《水仙》[15] 一画题跋引自唐代司马承祯《天隐子》及东晋前秦王嘉《拾遗记》等神仙故事或志怪小说的内容；《墨牡丹》题跋[16] 则引李贺嘲讽唐朝贵族士人玩赏牡丹奢华成风的《牡丹种曲》。此两画题跋皆不同以往对时代主旋律的回应，也非自己的诗作，而是借古人之言以补白。此外，根据好友端木蕻良的回忆，关氏的墨牡丹并非有意夸张变色，而是实有的称之为墨葵和泼墨紫的牡丹，同时，他还指出关氏画牡丹注意到牡丹属多年生的可嫁接植物的特点，特别画出了老干发新枝的特征，而且在花瓣根部略布花青，后托出墨中有色的真实特点。[17] 显然，端木氏的这段回忆，说明了关山月画墨牡丹的灵感或许来自于"墨葵"，更反映了他试图融合笔墨与写实的一贯取向。另有一个细节，广州牡丹多自北方引进，一年花开后多不能再开，需新购置，故可见关氏笔下牡丹少见花叶繁茂者。清人屈大均《广东新语》早已指出：

广州牡丹，每岁河南花估持花根而至，二三月大开，多紫红，亦有重叠楼子，惟花头颇小，花止一年，次年则不花，必以河南之土种之，乃得岁岁花开。[18]

可见，关氏笔下牡丹，多出自自家写生，充分忠实地保留了广州应节而移来的牡丹特点，没有多年生长枝繁叶茂的特点。这在他另外两帧题为《天香国色》的作品中得到验证。此两幅画也是作于新春时节，画面以盆栽牡丹和水仙分别代表"国色"和"天香"。然题识饶有趣味地写道："因图上水仙无香，牡丹缺色，爱题'天香国色'四字补足，不识观者能无诮我标签耶。"[19]（图11），这恰又说明了画家试图通过笔下牡丹无色、水仙无香来表达艺术对现实色香味的一种超越。显然，这些作品反映了关老尝试用文人画的方法来表现富有文人情趣的主题，

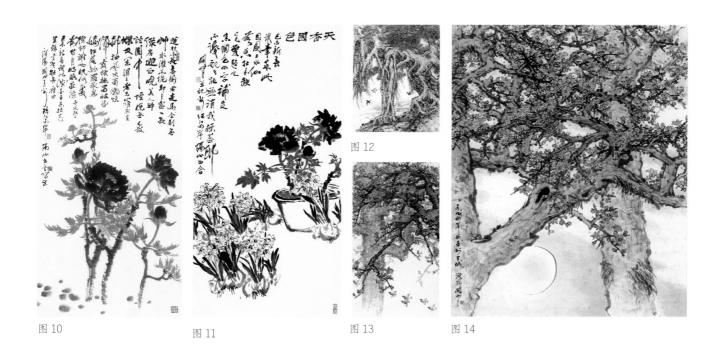

图 10　　　　　　　　　　图 11　　　　　　　　图 13　　　　　图 14

图 12

但这类主题的作品委实不多，且在此后也较少出现。

三、岭南花木与乡土情怀

20 世纪 40 年代，徐悲鸿就称关山月为"红棉巨榕乡人"[20]，而他晚年也常用"红棉巨榕乡人"闲章，以示不忘故土乡情。红棉和巨榕也是关氏喜爱表现的岭南乡土题材，此外还有芭蕉、丹荔等。这些岭南地区标志性的花木，自 19 世纪 30 年代起，即为广东本土画家所关注，并创造出了独特的艺术形式。[21]此后，居巢、居廉兄弟以写生、写实为旨趣，致力于岭南本土花木的描绘，大大地拓宽了花鸟画的表现题材。[22]"岭南三杰"高剑父、高奇峰、陈树人等也不乏表现岭南花木的佳作，这些都成为关山月表现岭南花木题材的重要参照。不仅如此，历代的诗家都有关于乡土花木的题吟比赋，也随之成为抒怀的重要人文资源。

关山月笔下的红棉和巨榕，作为山水画的延续，表现出了一种乡土情结和对岭南地域的自我认同。正如其《〈红棉巨榕〉赋诗》云："土长土生独厚天，根深叶茂荫山川。繁华挺干彰朗月，时代难忘溯绿源。"[23]再如《巨榕红棉赞》中题识云："根深叶茂巨榕雄，高直木棉树树红。撩起童心思旧梦，再研朱墨写乡风。今夏写成榕荫曲乡土情之后，再研朱墨图此，借以抒发未了情怀。只愧笔拙，尚难尽诉其意耳。"[24]

榕树，往往以根深叶茂而著称，"性畏寒，逾梅岭则不生"[25]，具有较强的地域性，这些天然属性，自然就使其成为广东人乡土的象征。关山月对其画榕树的乡土情怀有很好的自述：

大榕树在广东，民间竟把它看作每条村的"风水树"……我家村边有一条漠阳江支流的小溪河，河边就有两棵这样的古老大榕树。每当母亲到村尾埠头挑水或洗衣物时，我都喜欢跟着去玩，和别的小孩在大榕树下捉迷藏或听歇脚乘凉的人们论生产、谈家常、讲故事，大榕树成了我的好去处。抗日战争结束后，我从荒漠的冰天雪地的大西北回到一别多年的南海之滨，首先映入我眼帘的也就是家乡的大榕树，一见到它还能教我想起童年在大榕树下所经历的桩桩往事。我的作品有不少是画榕树的，如《榕荫曲》、《古榕渡口》、《红棉巨榕》、《水乡人家》等等。1984 年新加坡的中国银行大厅画巨幅《江南塞北天边雁》，前景是南方风物，也画的是红棉巨榕。[26]

关山月笔下的巨榕，着意表现其根深叶茂之态，有着对乡土的象征性的思考。《巨榕》（图 12）选取了榕树的树干那柯条节节如藤垂、枝上生根、连绵拂地的典型形态，同时，充分发挥了山水画家的善于营造整体氛围的艺术语言技巧，突出了榕树邻水而生、榕须千丝万缕、拂水生波的特点，配以飞燕低旋于水面，为画面增添了动感。

木棉是著名的岭南花树，木棉花更以它盛开如"万炬烛天红"之势、直冲云天的高标劲节和与革命豪情相一致的特点而被人们称誉为"英雄树"，是近代岭南画家尤其喜欢的表现题材。关山月笔下的木棉，更因其山水画家的视角而显得别具一格。其中《木棉飞雀》（1981 年，图 13）截取红木棉树之局部，巨柯挺立，满树红花，真可谓"望之如亿万华灯，烧空尽赤 "[27]。画家正是通过强化枝干的态势，以水墨渗化的背景弱化主干及其他旁枝，使得画面具有强烈的纵深感，更衬托出木棉巨柯挺立的撼人气势，满树红花更成了我们凝视的焦点。而《红棉》（1994 年，图 14）则表现的是夜空下的木棉，画家通过色彩的对比来衬托红棉的盛放和老干的沧桑伟岸。

荔枝为岭南佳果，历来吟诵者众，尤其苏东坡"日啖荔枝三百颗，不辞长作岭南人"之诗句，更是千古传诵。荔枝入画，早见于宋人册页之中，而岭南画家几乎都画过，关山月自然也不例外。关氏写荔枝不多，皆即兴之作，颇多生趣，作于 1983 年的《丹荔图》（图 15）即为其一也。该画写荔枝数串，掷散在地，配以竹篮和长柄镰刀，颇具农家趣味。画上题识："民安物阜荔枝多，又到罗［萝］岗竞踏歌。雨意赏梅嫌未足，老饕半日羡东坡。本岁曾赴罗［萝］岗作春雨赏梅，今值荔枝丰收，又作啖荔雅集，归来得此口占并为图之，聊以寄兴耳。"[28]记述了作画的缘由和愉快的心情。《荔枝》（1984 年）则写苏东坡"日啖荔枝三百颗"诗意，以焦墨写叶，洋红画果，对比强烈，用笔老辣，颇具白石老人之风。而《荔枝图》（1994 年）是为孙儿写生示范之作，既有笔墨趣味，又不失物象形态的生动。

值得注意的还有园庭系列作品，皆写庭中花木，构图都为正方形，颇具现代构成趣味，应视为关氏的实验作品。其中《园庭四题之一》（图 16）以浓墨写芭蕉，白描双钩写竹，没骨画红棉，红、白、黑的色彩对比，芭蕉成块的墨色，竹子的线条，红棉的点缀，构成了点、线、面的画

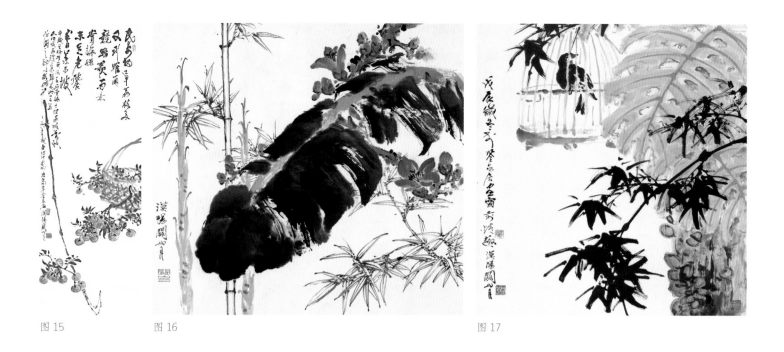

图 15　　　　　　图 16　　　　　　　　　　　　　图 17

面组合。《窗前情趣》（1988 年，图 17），真实地表现了窗外所见。石青色画龟背叶，焦墨写竹，简练清新；赭石画鸟笼，笼中透出了黑色的八哥。这些庭园中的寻常之物，往往为人所视而不见，而关山月笔墨图就，趣味盎然，这就需要心灵的发现。

四、结语

　　关山月和 20 世纪的许多中国画家一样，不可避免地面临传统笔墨的现代转型的困境，也同样面临雅俗的选择。[29] 岭南画派是近现代中国美术变革洪流中具有革新抱负的中国画学派，它自觉地从现实出发，通过写生展开了对中国画的改造，并从唐宋绘画及东方文化圈中寻求属于本民族的传统，以回应来自西方的冲击。如何将传统的中国画语言与西方的视觉经验结合起来，以表现来自现实生活的感受，是关山月始终坚持不懈的艺术探索方向。值得注意的是，关山月晚年坚持用古体诗表达新时代内容和个人情思，这在同类画家中是较少见的，但这正体现了他对中国画传统诗画结合模式的践行。我们在关山月晚年的花鸟画中，看到的正是其对传统人文情思的转化和延续，正如其晚年所讲的"继往开来"，尤其是通过花鸟画的笔墨实验，来探讨文人画传统，表现时代精神和新的个人情感，这或许就是其花鸟画的意义所在。

<div style="text-align:right">2012 年 8 月于二安书屋</div>

【注释】

1. 李伟铭《关山月梅花辩》，《天香赞——关山月梅花选集》，海南出版社，2000 年，第 11-15 页。

2. 关于 20 世纪 50—60 年代花鸟画问题的争论详见何溶《山水、花鸟与百花齐放》，《美术》1959 年第 2 期；何溶《牡丹好，丁香也好——"山水、花鸟与百花齐放"之三》，《美术》1959 年第 7 期；俞剑华《花鸟画有没有阶级性》、葛路《再谈创造性地再现自然美——关于花鸟画创作问题》、何溶《比自然更美——纪念于非闇先生，兼论山水、花鸟和百花齐放》，《美术》1959 年第 8 期；程至的《花鸟画和美的阶级性》，《美术》1960 年第 6 期；金维诺《花鸟画的阶级性》，《美术》1961 年第 3 期等。

3. 同注 1。

4. 陈湘波《赢得清香沁大千——关山月先生的花鸟画艺术简述》，关山月美术馆编《时代经典——关山月与 20 世纪中国美术研究文集》，广西美术出版社 2009 年版，第 81-85 页。

5. 程杰《"岁寒三友"缘起考》，《中国典籍与文化》2000 年第 3 期。

6. 许志浩《中国美术社团漫录》，上海书画出版社 1994 年版，第 73-74 页。

7. 何香凝美术馆编《何香凝的艺术地图志》，岭南美术出版社 2007 年版，第 86-87 页。

8. 关山月《三友迎春图》题识，关山月美术馆藏，1995 年。

9. 关山月美术馆编《关山月诗选——情·意·篇》，海天出版社 1997 年版，第 118 页。

10. 《爱妻仙游周年悼》曰："痛别仙游瞬满年，后生有志慰安眠。长明蜡烛敦煌梦，照我丹青未断弦。1994 年 11 月 15 日晨于广州。"关山月美术馆编《关山月诗选——情·意·篇》，海天出版社 1997 年版，第 145 页。

11. 同注 10，第 162 页。

12. 同注 10，第 172 页。

13. 同注 10，第 172 页。

14. 叶春生《岭南风俗录》，广东旅游出版社，1988 年，第 12 页。

15. 关山月《水仙》（1979 年，133.3 cm×64 cm，关山月美术馆藏）款识："《天隐子》有云：在天曰天仙，在地曰地仙，在水曰水仙。（屈原）《拾遗记》说：屈原隐于沅湘，被逐，乃赴清冷之水，楚人思慕，谓之水仙。今岁案头水仙盛开，欣然命笔图此，并录前人旧载补白。一九七九年新春关山月

于珠江南岸隔山书舍橙下。"

16. 关山月《墨牡丹》（1979 年，176.9 cm×95.7 cm，关山月美术馆藏）款识："莲枝未长秦蘅老，走马驮金屭春草。水灌香泥却月盆，一夜绿房迎白晓。美人醉语园中烟，晚花已散蝶又阑。梁王老去罗衣在，拂袖风吹蜀国弦。归霞被拖蜀帐昏，嫣红落粉罢承恩。檀郎谢女眠何处，楼台月明燕夜语。己未新春试以浓墨画牡丹花，并录李贺《牡丹种曲》，漠阳关山月于珠江南岸隔山书舍写生。"

17. 端木蕻良《题关山月绘赠墨牡丹》，关山月美术馆编《关山月研究》，海天出版社 1997 年版，第 51-52 页。

18. [清]屈大均《广东新语》卷二十五，中华书局 1985 年版，第 642 页。

19. 分别见关山月《天香国色》题识，广州艺术博物院藏，1979 年；关山月《天香国色》题识，澳门普济禅院藏，1979 年。

20. 徐悲鸿《关山月纪游画集序》，《关山月研究》，第 10 页。

21. 陈滢《岭南花鸟画流变 1368—1949》，上海古籍出版社，2004 年，第 215 页。

22. 陈滢《花到岭南无月令——居巢居廉及其乡土绘画》，陈滢《文博探骊》，岭南美术出版社 2010 年版，第 32-58 页。

23. 关山月美术馆编《关山月诗选——情·意·篇》，第 136 页。

24. 关山月《巨榕红棉赞》题识，关山月美术馆藏，1989 年。

25. [清]屈大均《广东新语》，第 617 页。

26. 关山月《绘事话童年》，关山月《乡心无限》，江苏文艺出版社 2008 年版，第 6 页。

27. [清]屈大均《广东新语》，第 615 页。

28. 关山月《丹荔图》题识，广州艺术博物院藏，1983 年。

29. 对于这方面的专论详见石守谦《绘画、观众与国难——二十世纪前期中国画家的雅俗抉择》及《中国笔墨的现代困境》，《从风格到画意——反思中国美术史》，台北石头出版股份有限公司，2010 年，第 353-393 页。

|图　版|

款识：子云。

印章：子云之印（白文）

题跋：一九三二年就学广州市立师范时，曾举行个人画展，此图系当时展品之一，入春睡画院前曾用子云之笔名也。一九九七年春月，漠阳关山月补记于珠江南岸。

翠鸟

1932年

129.5 cm×28 cm

纸本设色

关山月美术馆藏

款识：子云。

印章：子云之印（白文）

题跋：一九三二年就学广州市立师范时，曾举行个人画展，
　　　此图系当时展品之一，入春睡画院前曾用子云之笔
　　　名也。一九九七年春月，漠阳关山月补记于珠江南岸。

印章：关（朱文）山月（朱文）

一九三二年就学于广州市立师范时学习国画，此图系当时展品之一，距今逾六十年矣用子云之笔名也

一九九七年春月澄园闸边补记于珠江南岸

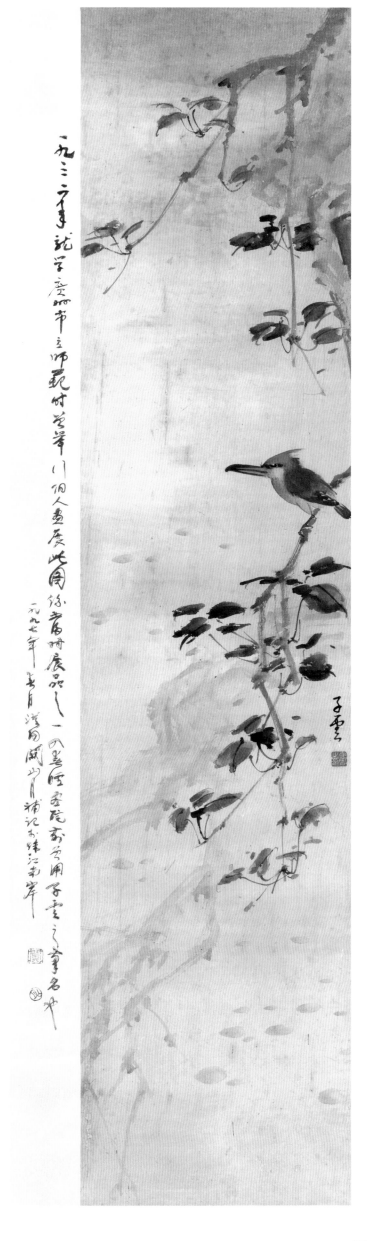

睡莲

1939年
60 cm×67.8 cm
纸本设色
关山月美术馆藏

款识：山月。
印章：关氏二十以后之作（朱文）

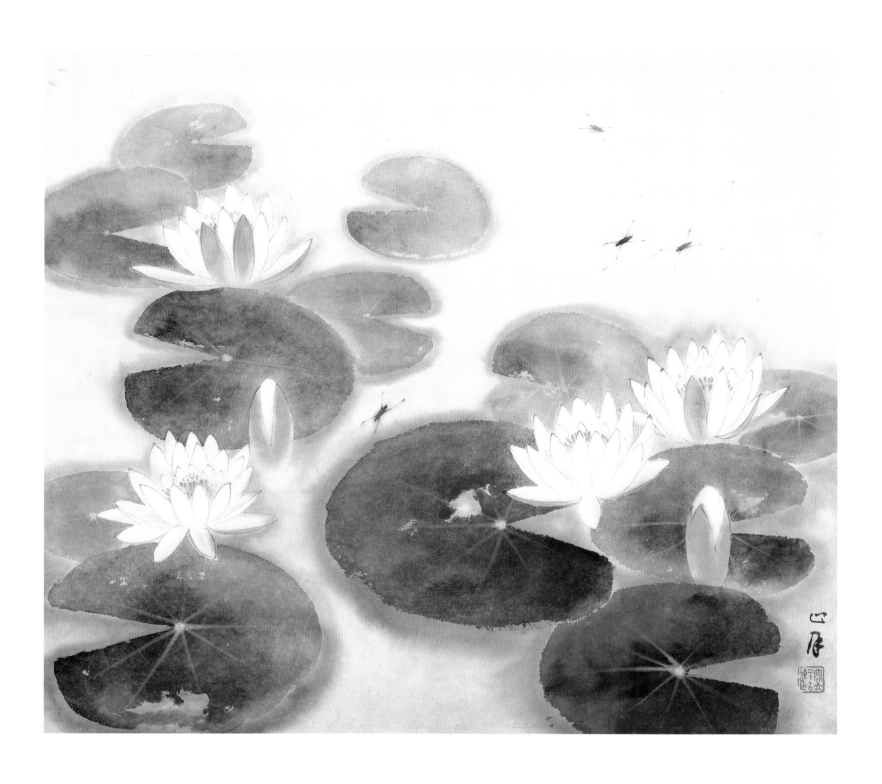

百合花

1939年
46.5 cm×55 cm
纸本设色
关山月美术馆藏

款识：二十八年于澳门写生，关山月。
印章：关（朱文） 山月（白文）

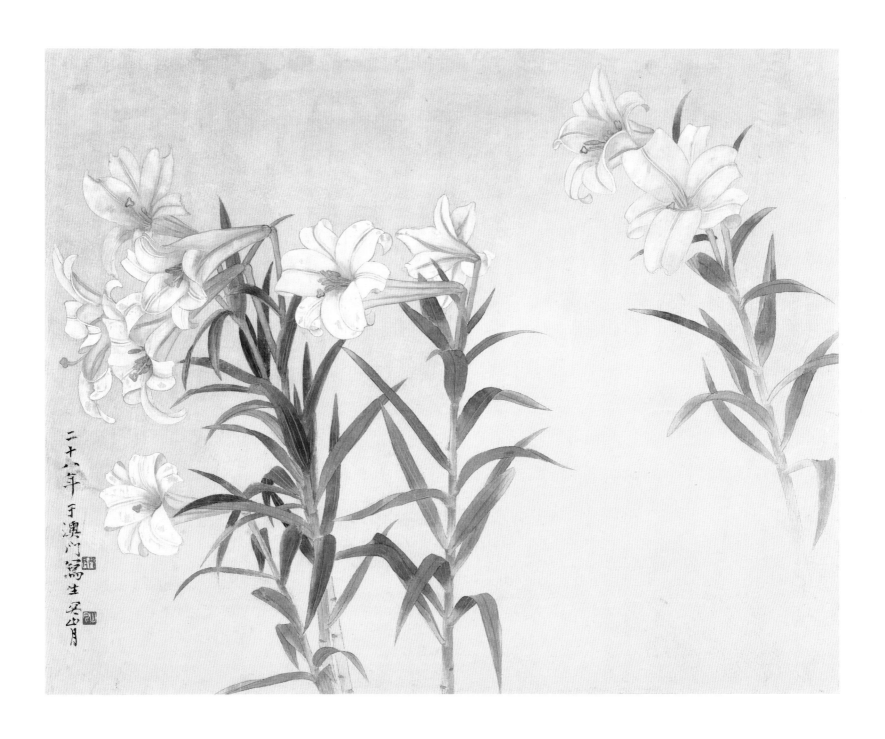

二十八年于澳門寫生 關山月

印章：关山月（白文） 关山无恙明月长圆（朱文）

再识：余久不画玫瑰矣，此幅系一九三九年之旧作。（战时
难居澳门）今岁初夏又偕小平贤妻访问香江得重睹
斯图，并幸而物归原主。欣然命笔补记年月，聊志不
忘耳。一九八二年七月漠阳关山月于五羊城。

印章：关山月（朱文） 八十年代（朱文）

玫瑰之一

1939年
49 cm×53.8 cm
纸本设色
关山月美术馆藏

款识：山月。

印章：关山月（白文） 关山无恙明月长圆（朱文）

再识：余久不画玫瑰矣，此幅系一九三九年之旧作。（战时
难居澳门）今岁初夏又偕小平贤妻访问香江得重睹
斯图，并幸而物归原主。欣然命笔补记年月，聊志不
忘耳。一九八二年七月漠阳关山月于五羊城。

印章：关山月（朱文） 八十年代（朱文）

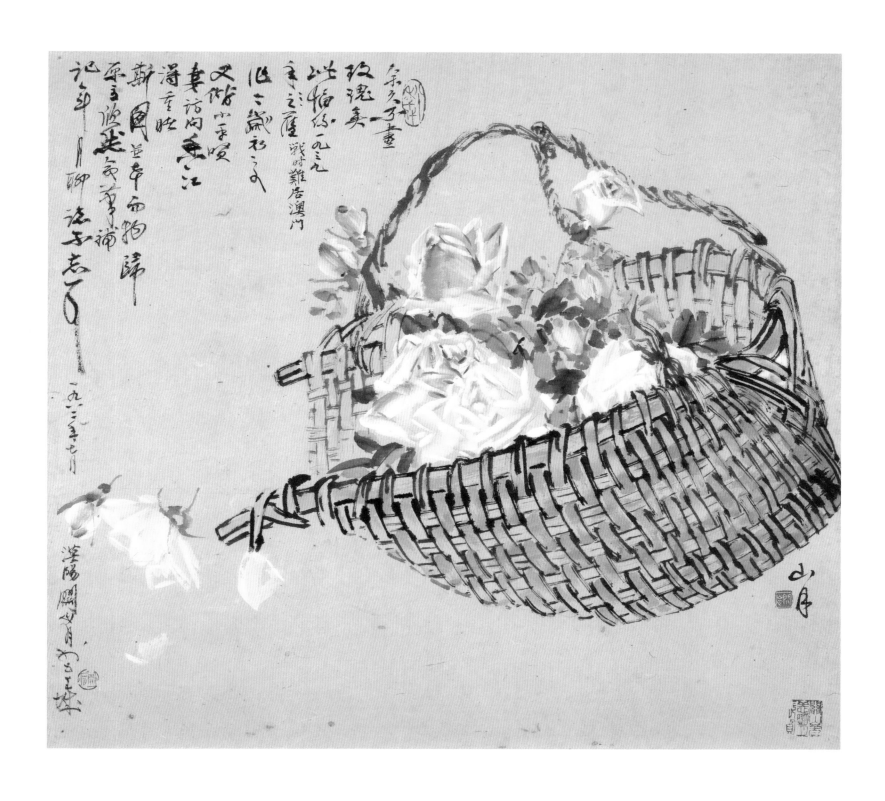

款识：山月。

印章：山月（朱文）

再识：此图系一九三九年难居濠江时之旧作，幸得重观，不胜
　　　今昔感也。一九八二年五月于香岛，漠阳关山月补识。

印章：关山月印（白文）

红棉

1939年
51 cm×56.2 cm
纸本设色
关山月美术馆藏

款识：山月。

印章：山月（朱文）

再识：此图系一九三九年难居濠江时之旧作，幸得重观，不胜
　　　今昔感也。一九八二年五月于香岛，漠阳关山月补识。

印章：关山月印（白文）

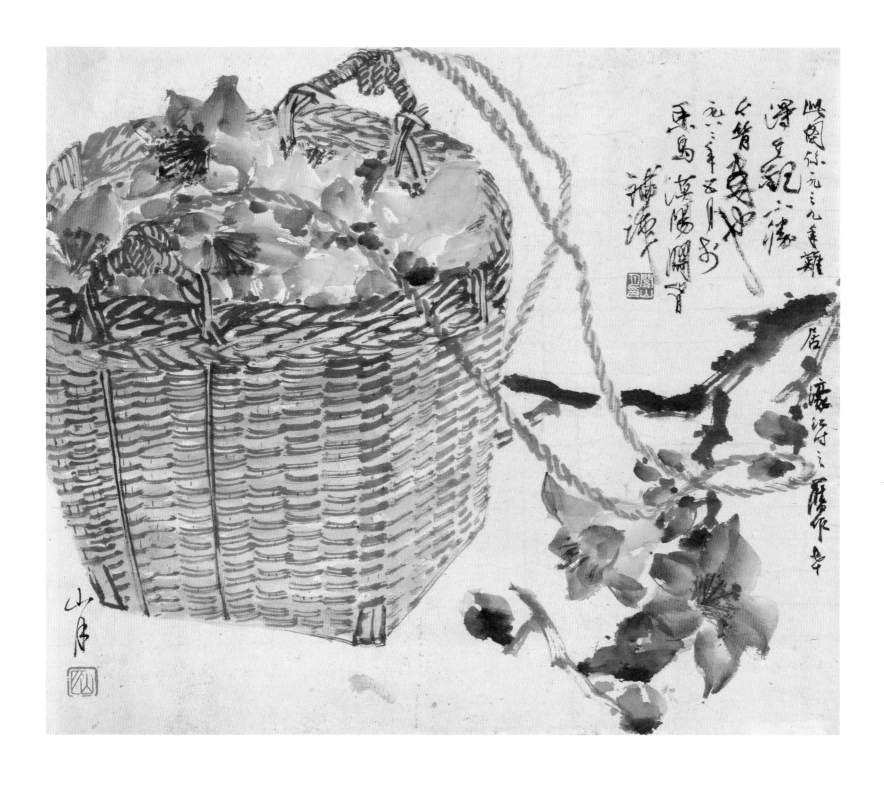

1939年

尺寸不详

纸本设色

澳门普济禅院藏

款识：廿八年七月于普济禅院妙香堂，关山月。

印章：关山月（朱文）阳江（白文）

竹雀图

1939年

尺寸不详

纸本设色

澳门普济禅院藏

款识：廿八年七月于普济禅院妙香堂，关山月。

印章：关山月（朱文）阳江（白文）

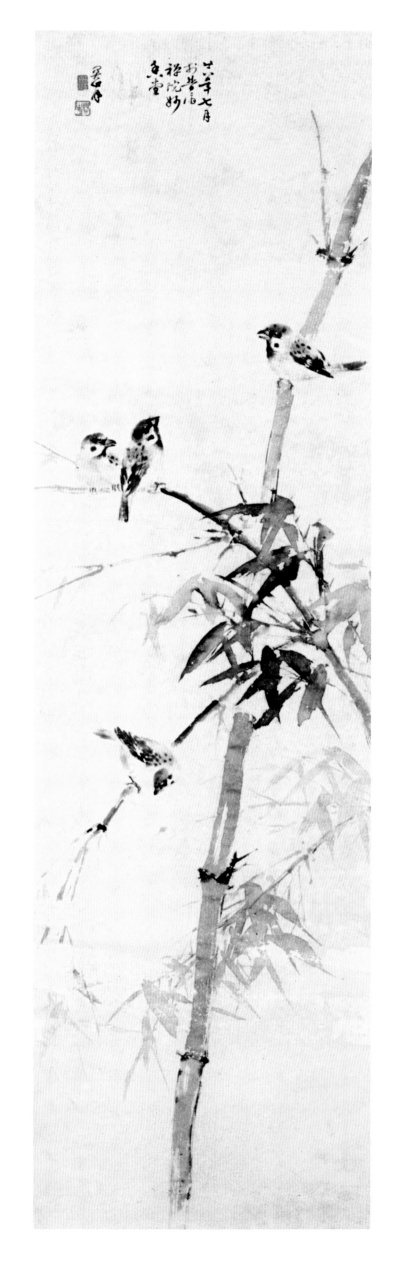

玫瑰之二

1943年
62.5 cm×39.5 cm
绢本设色
关山月美术馆藏

款识：春寒玫瑰发新芽，想起当年冷落花。只愧违心糊口笔，
　　　非由世故薄情它。此图系抗日战争年代所作。兹抄
　　　录一九六四年暮春于京华口占怀旧一首其上，并将
　　　之装池一新，非敝帚自珍，聊赎当年冷落之内疚也。
　　　一九九二年元月，漠阳关山月补题于珠江南岸。

印章：关山月（白文）漠阳（朱文）画不违心（朱文）

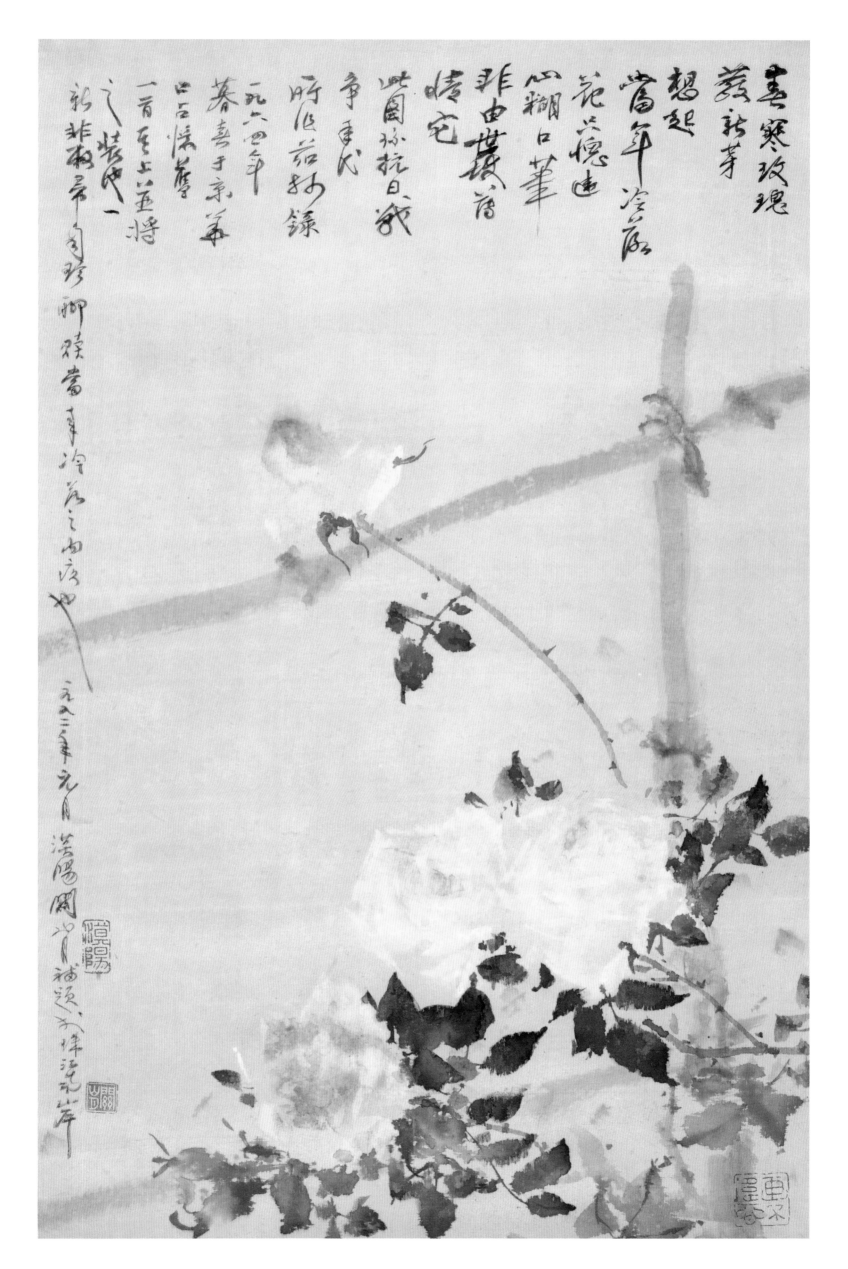

耐寒玫瑰
發新芽
想起
當年逢亂
花無憶遠
以糊口筆
非由世勢苗
烤宅
世間於抗日戰
爭重代
時值荒村記
錄
一九六四年
春喜于京華
己已候春
一首至上至將
之裝氏一
畫非菊年旬珍柳殘當年冷落之西房也
一九九三年元月
洛陽關山月補題于坪這兒岸

雀鸟图

1943年

32 cm × 44 cm

纸本设色

私人藏

款识：卅二年七月十二日，将出皋兰倚装写此给小平玩味，
　　　时同客西京也，山月并识。

印章：关山月（白文）岭南人（朱文）

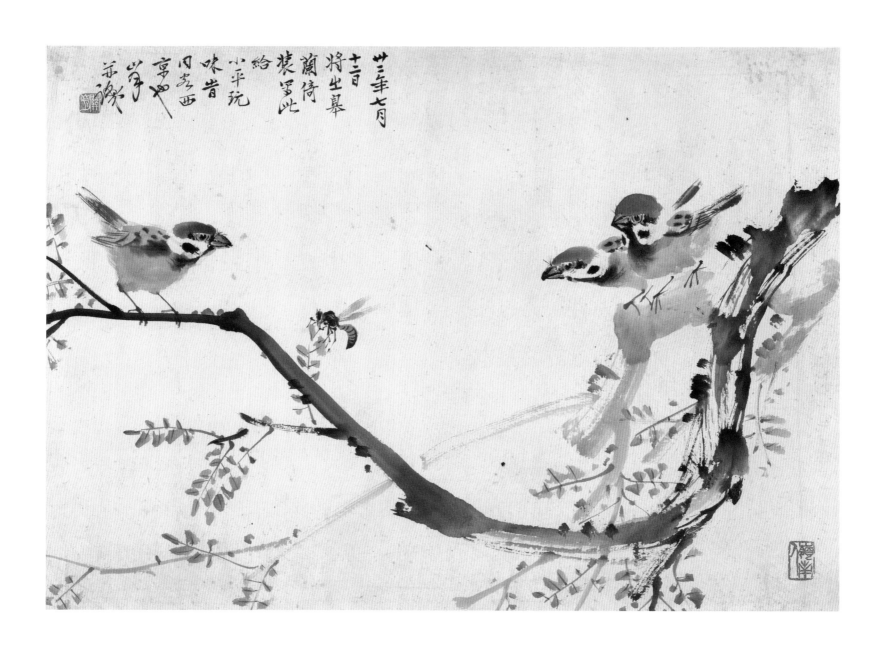

款识：广德仁兄大雅正之。甲申夏日，岭南关山月。

印章：山月（朱文）

雉鸡

1944年

77.5 cm×38 cm

纸本设色

关山月美术馆藏

款识：广德仁兄大雅正之。甲申夏日，岭南关山月。

印章：山月（朱文）

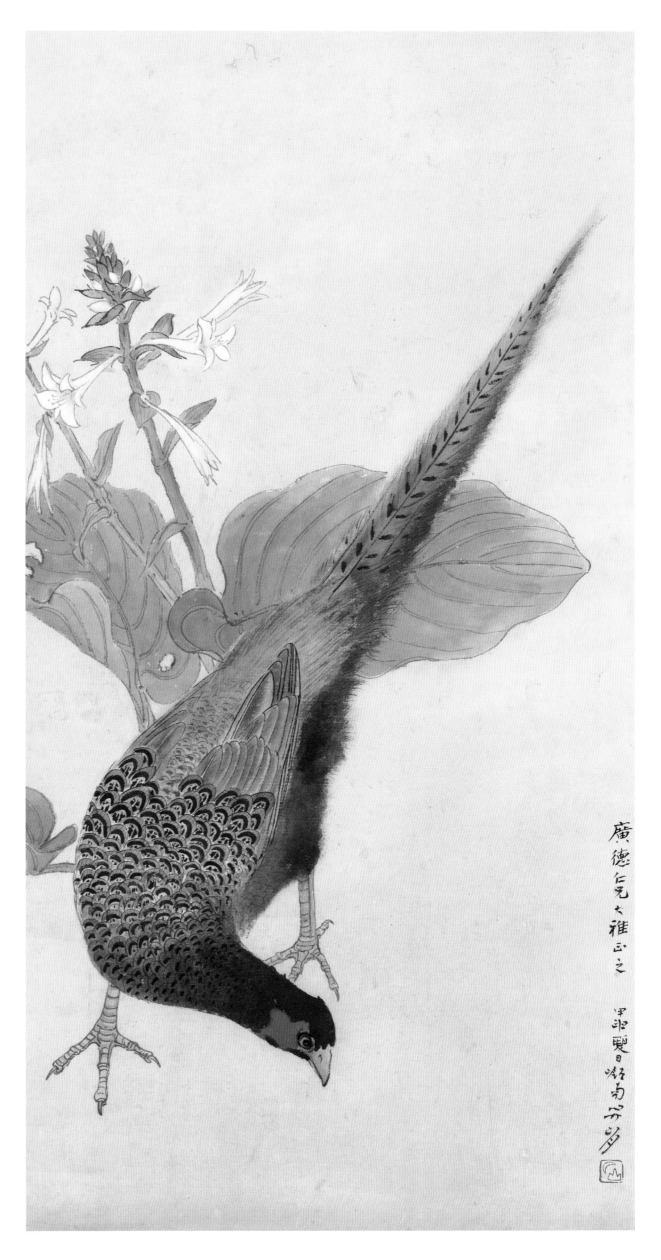

1946年
66.7 cm×33.6 cm
纸本设色
江苏省美术馆藏

款识：丙戌冬月画奉惠慈女士之属，关山月于羊城。
印章：山月（白文）岭南人（朱文）
藏印：祖国文化同浩鉴藏（白文）

竹雀图

1946年
66.7 cm×33.6 cm
纸本设色
江苏省美术馆藏

款识：丙戌冬月画奉惠慈女士之属，关山月于羊城。
印章：山月（白文）岭南人（朱文）
藏印：祖国文化同浩鉴藏（白文）

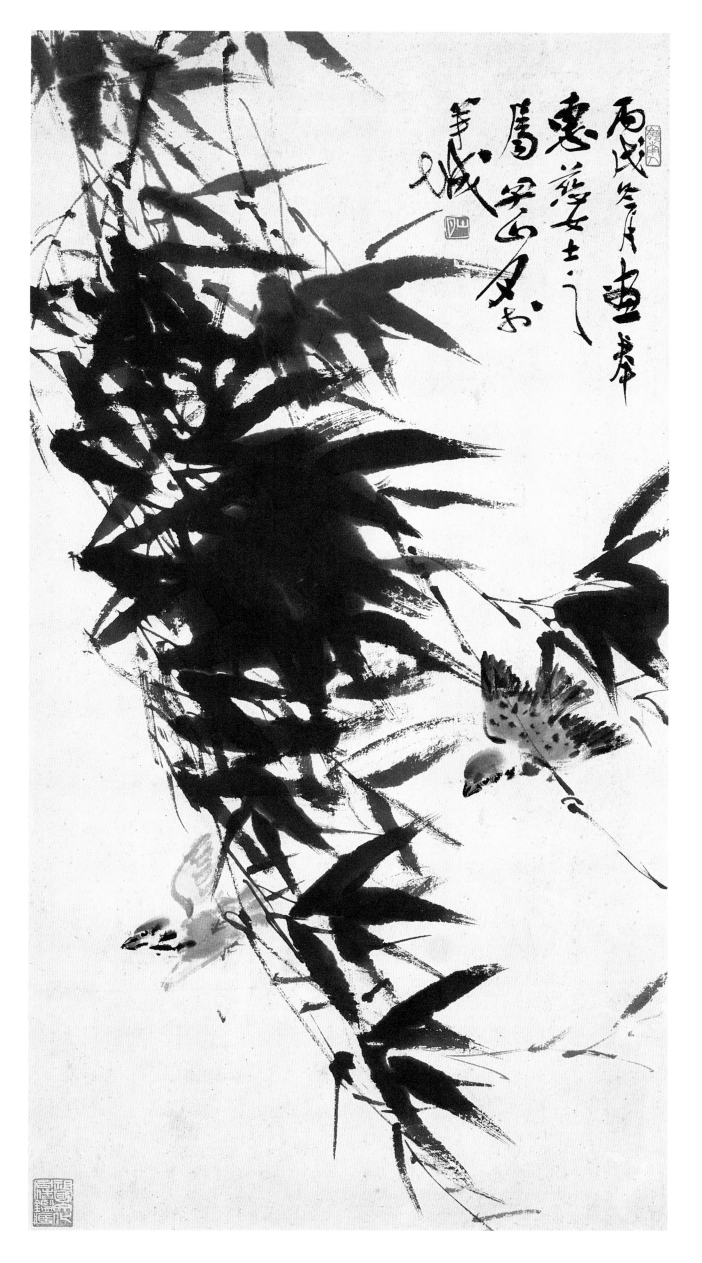

紫藤

1947年
101.2 cm×33.5 cm
纸本设色
关山月美术馆藏

款识：丁亥夏日，关山月。

印章：关山月（朱文） 漠江（白文）
　　　关山无恙明月长圆（朱文）

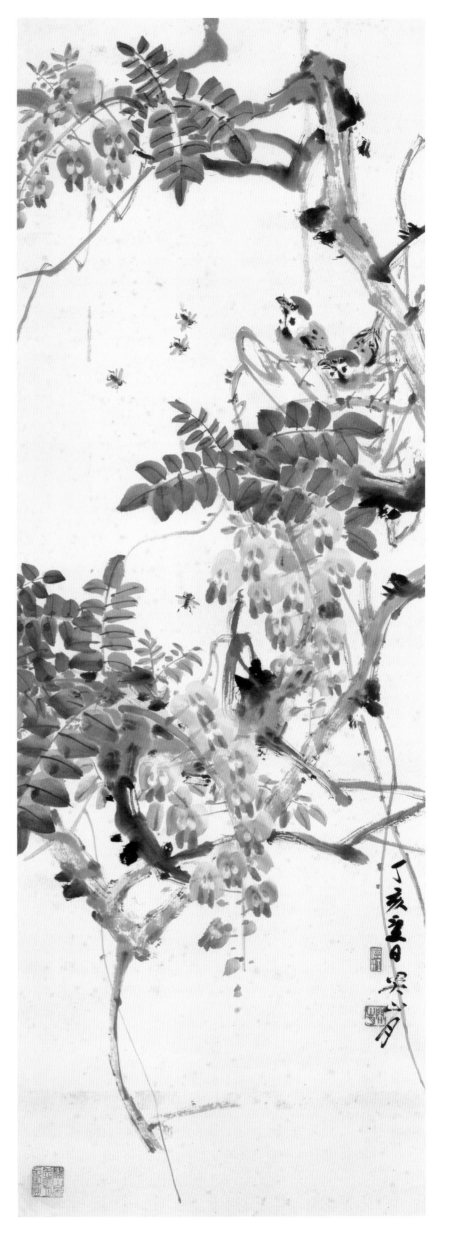

款识：满天大雪满天风，似此生存意更雄。对日排云临水处，
　　　　一图三友气如虹。丁亥清明，作佛山之游，访于县府，
　　　　晤皓明兄，为作寒岁三友图，并录启生兄之诗以
　　　　为纪念，关山月并识。

印章：关山月（朱文）岭南人（白文）

岁寒三友

1947年
133 cm×65.5 cm
纸本设色
私人藏

款识：满天大雪满天风，似此生存意更雄。对日排云临水处，
　　　　一图三友气如虹。丁亥清明，作佛山之游，访于县府，
　　　　晤皓明兄，为作寒岁三友图，并录启生兄之诗以
　　　　为纪念，关山月并识。

印章：关山月（朱文）岭南人（白文）

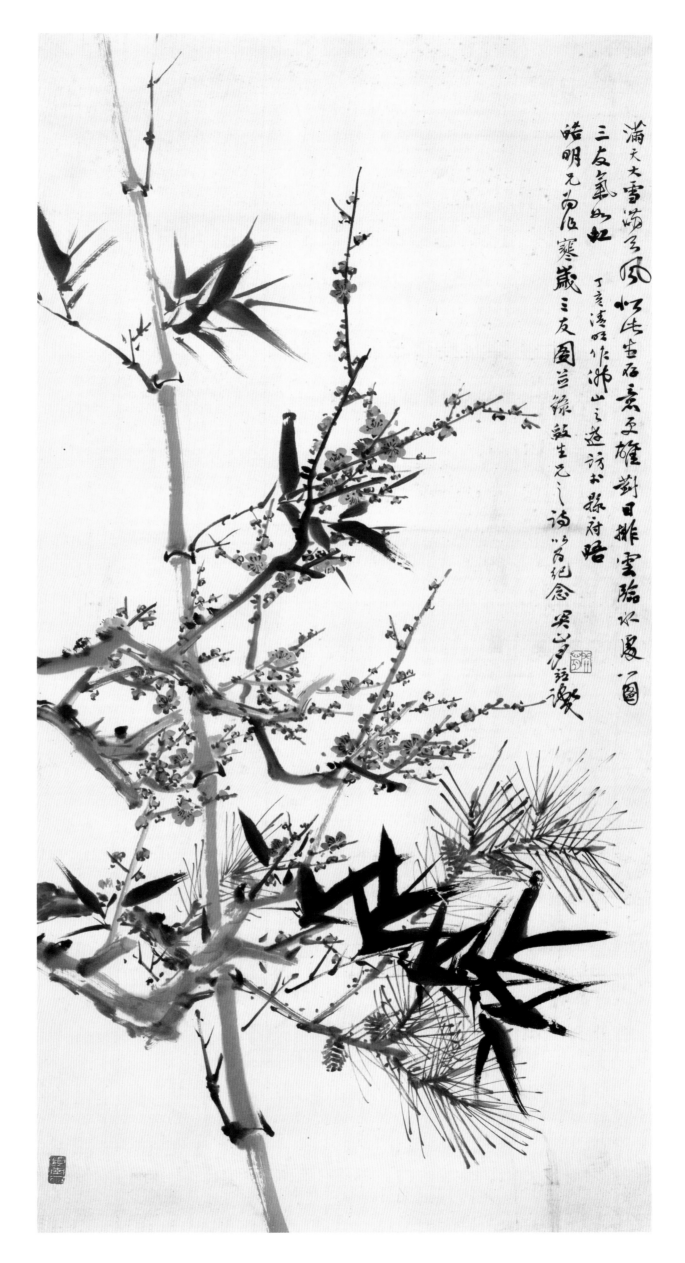

滿天大雪滿空風 好作古石意至雄 對日排雲臨水處 三友氣如虹 皓明元覺寒 歲三友圖 以錄敘生元之詩 以為紀念 吳山月誌識

035

龙虾

1954年
32.5 cm×43.3 cm
纸本设色
关山月美术馆藏

款识：龙虾。一九五四年七月闸坡所见。
印章：山月（朱文）关山无恙（白文）

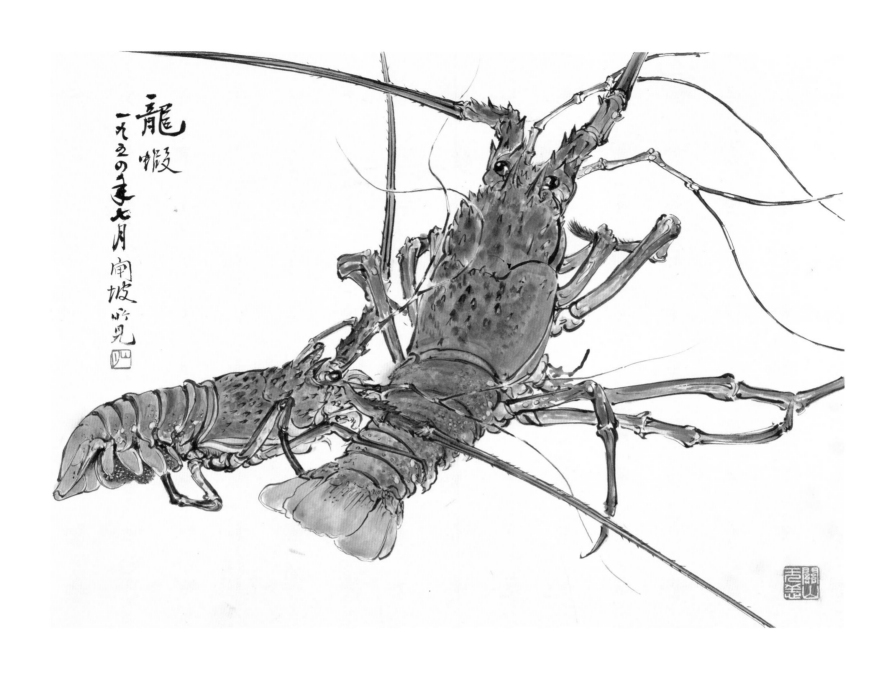

龍蝦
一九二〇年七月
康坡晚覺四

小鸡

1954年
135 cm×34.5 cm
纸本设色
关山月美术馆藏

款识：关山月笔。
印章：关山月印（白文）

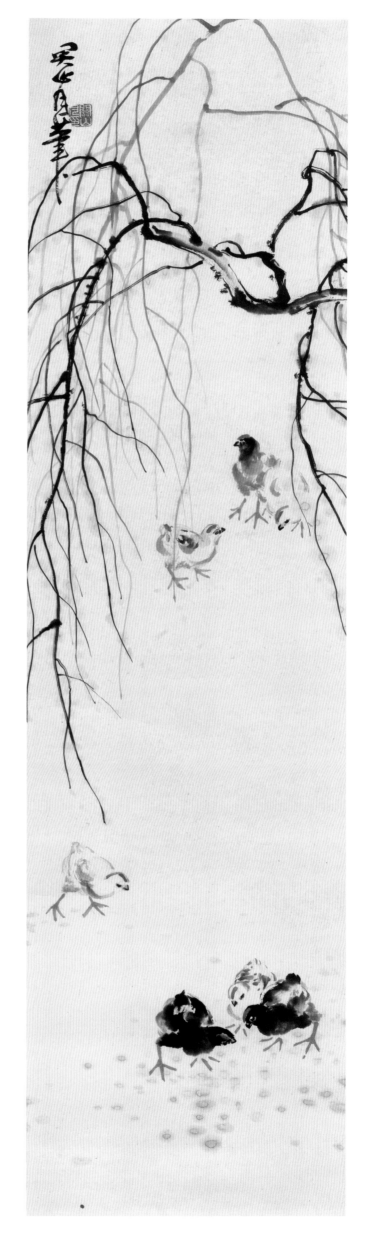

一天的战果

1956年
144 cm × 64.5 cm
纸本设色
关山月美术馆藏

款识：一天的战果。一九五六年春，关山月笔。

印章：关山月印（白文）

再识：图上家雀曾遭极"左"路线划成四害，是图诚属当时政
　　　策之产物也。昔识之士对此鸟功过曾有异议，或曰功过
　　　参半，或曰功过三七开，总之应一分为二，绝不应全盘
　　　加以否定。自从"四人帮"成为真四害而垮台后，余屡
　　　画雀跃图以志庆，意亦为其恢复名誉。今凡属错案、冤
　　　案均得平反昭雪，余〔对〕笔下此雀之遭遇深感内疚，
　　　爰缀数语，聊澄是非耳。（余下脱"对"字）一九八〇
　　　年秋，漠阳关山月补题于珠江南岸。

印章：关山月（白文）漠阳（朱文）八十年代（朱文）
　　　红棉巨榕乡人（朱文）

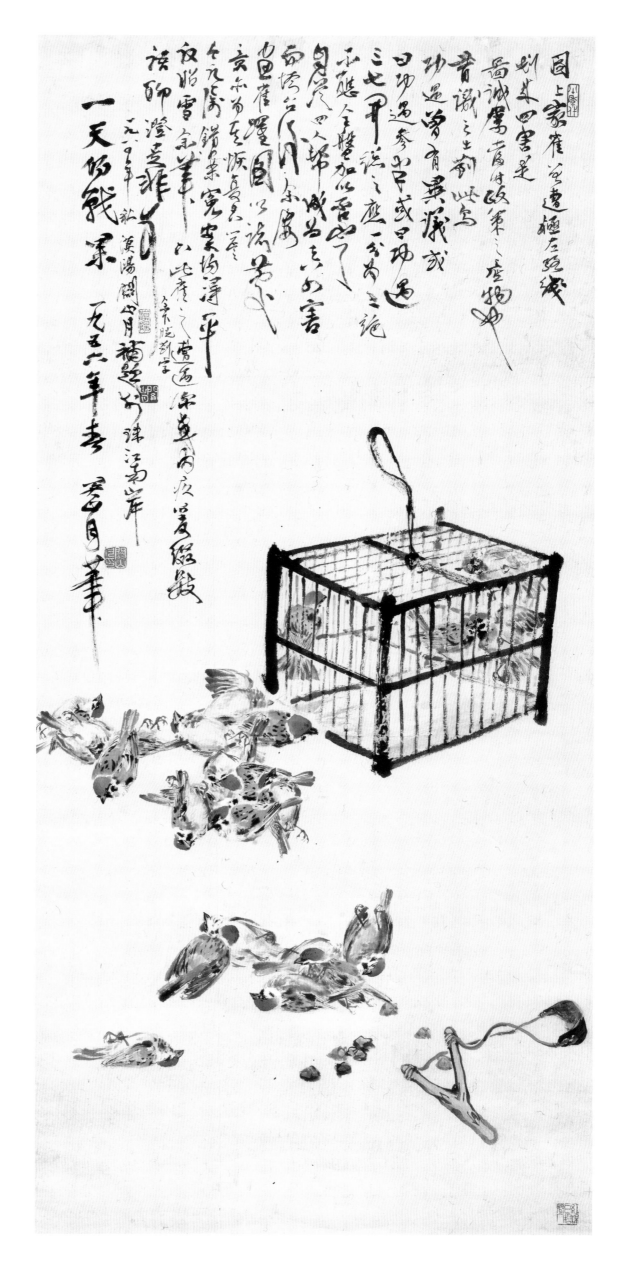

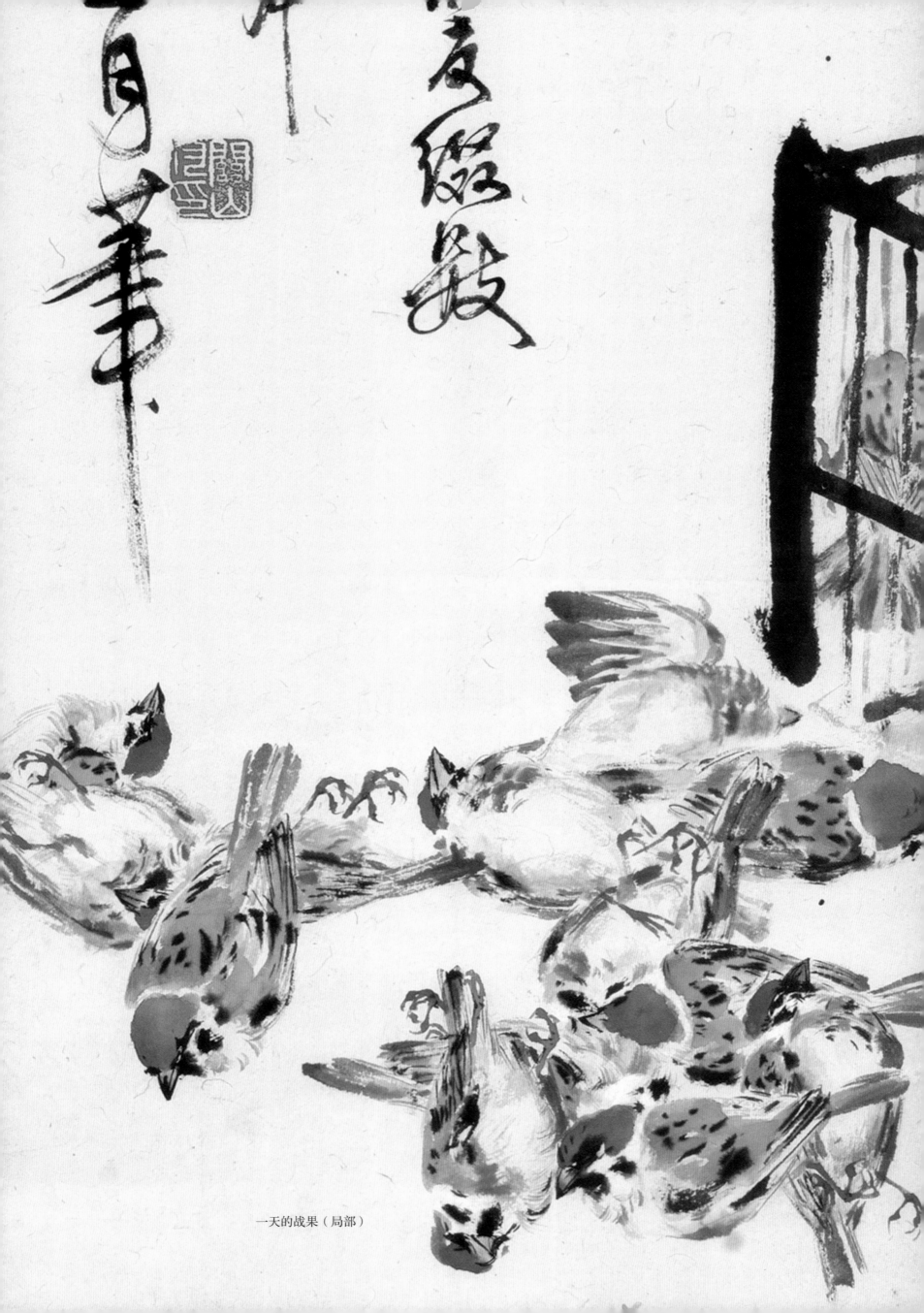

一天的战果（局部）

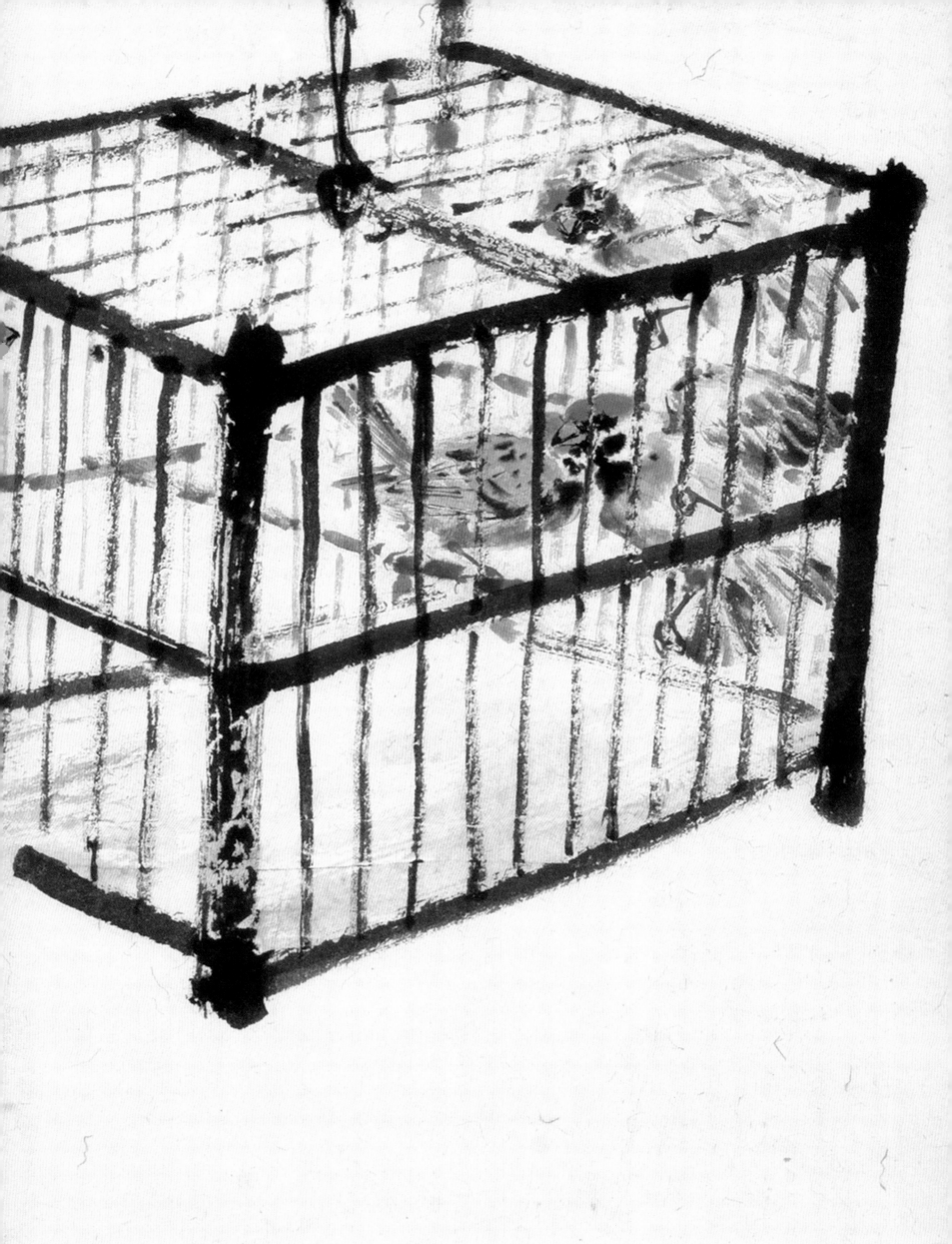

紫藤花

1956年
145 cm×81.3 cm
纸本设色
关山月美术馆藏

款识：关山月笔。
印章：关山月印（白文）

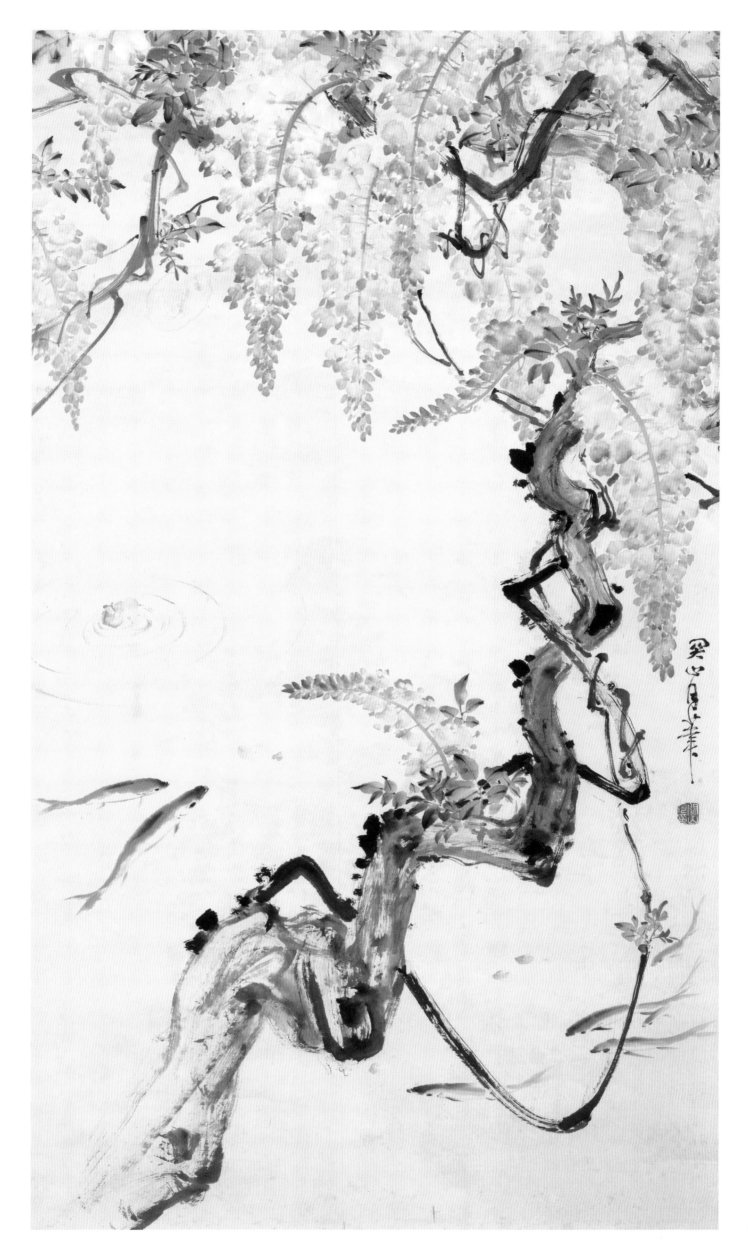

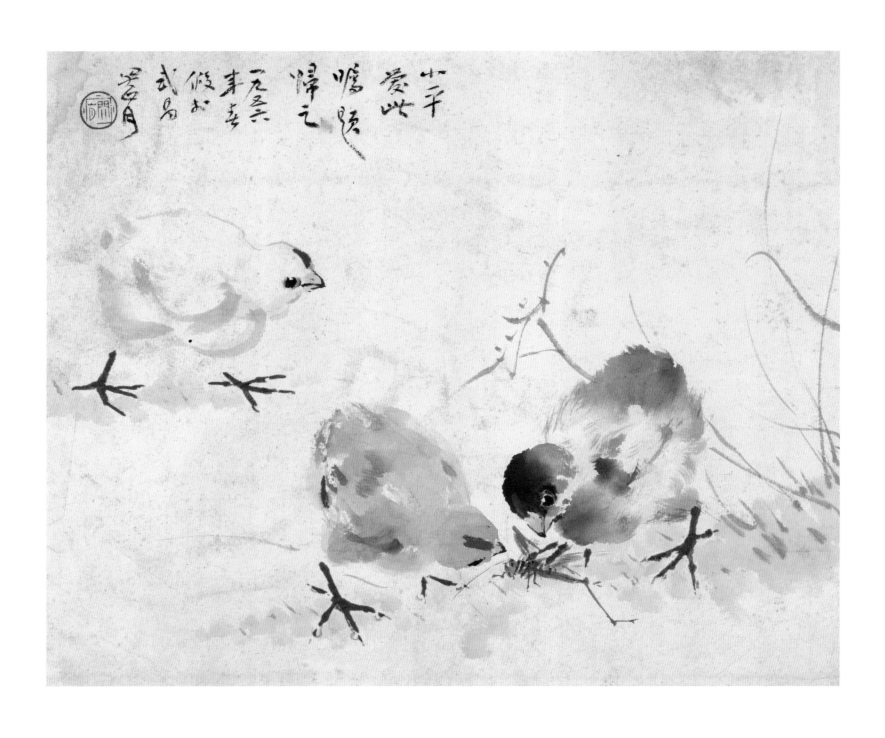

雏鸡图

1956年
32.3 cm×49.2 cm
纸本设色
私人藏

款识：小平爱此，嘱题归之。一九五六年春假于武昌，关山月。
印章：关山月（朱文）

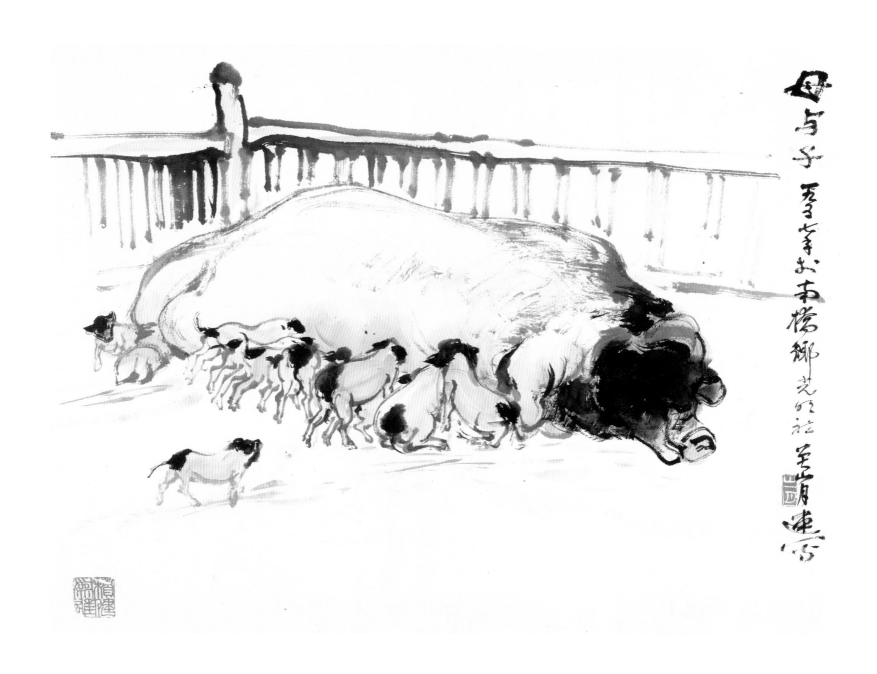

母与子

1957年
34 cm × 44 cm
纸本设色
岭南画派纪念馆藏

款识：母与子。一九五七年于南桥乡光明社，关山月速写。
印章：山月（白文）积健为雄（朱文）

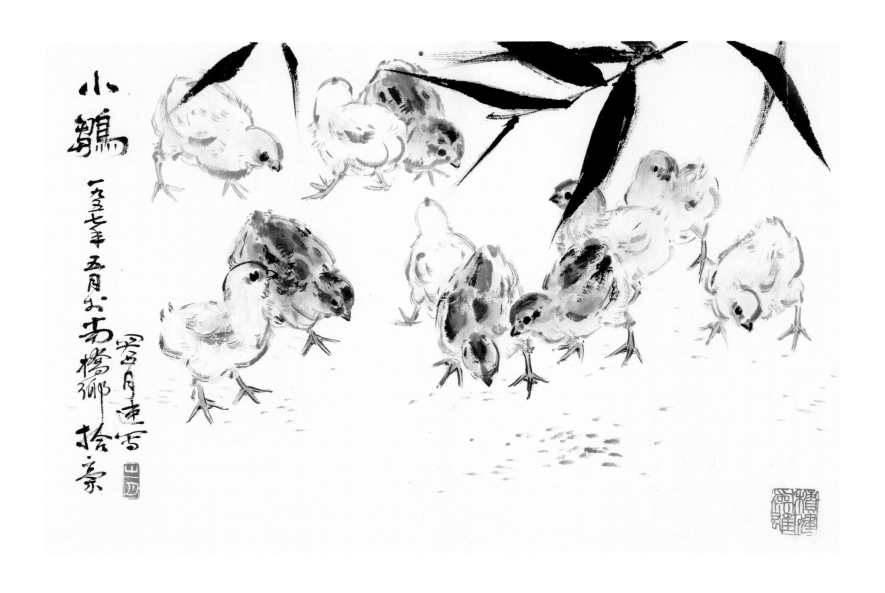

小鸡

1957年
26 cm × 39 cm
纸本设色
岭南画派纪念馆藏

款识：小鸡。一九五七年五月于南桥乡拾稿，关山月速写。
印章：山月（白文）　积健为雄（朱文）

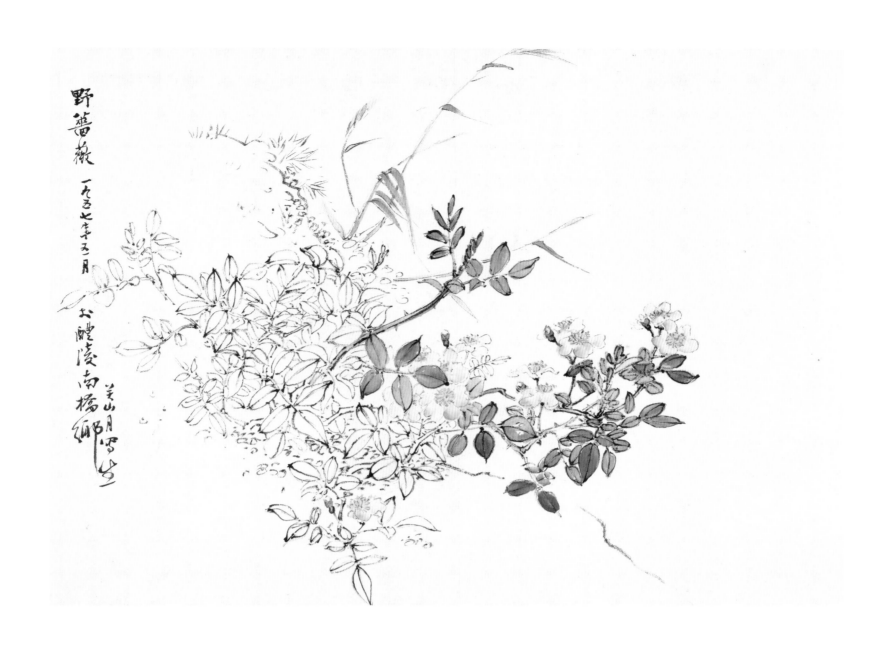

野蔷薇

1957年

31 cm×42.7 cm

纸本设色

关山月美术馆藏

款识：野蔷薇。一九五七年五月于醴陵南桥乡，关山月写生。

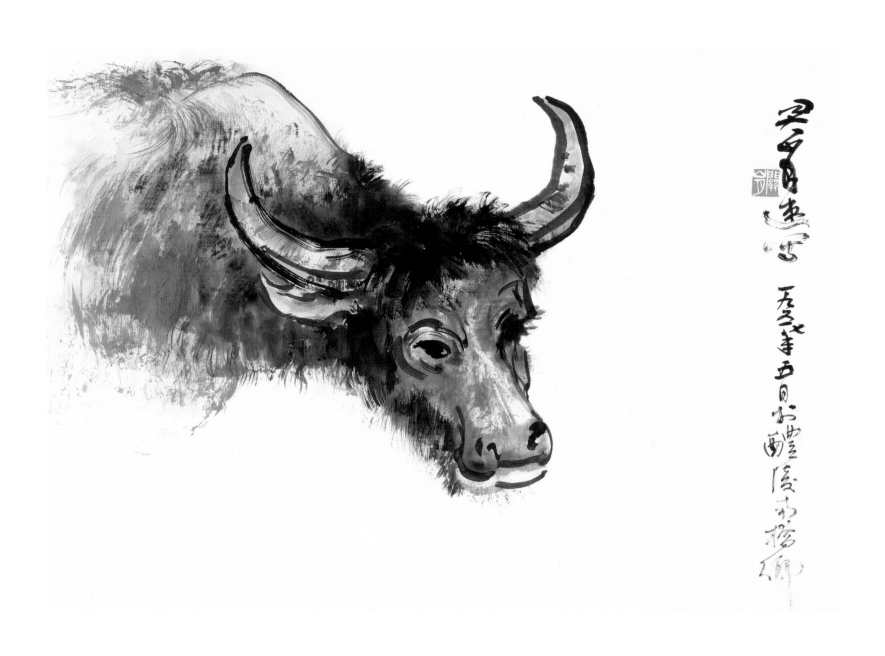

牛头

1957年

32 cm × 43 cm

纸本设色

岭南画派纪念馆藏

款识：关山月速写。一九五七年五月于醴陵南桥乡。

印章：关山月（白文）

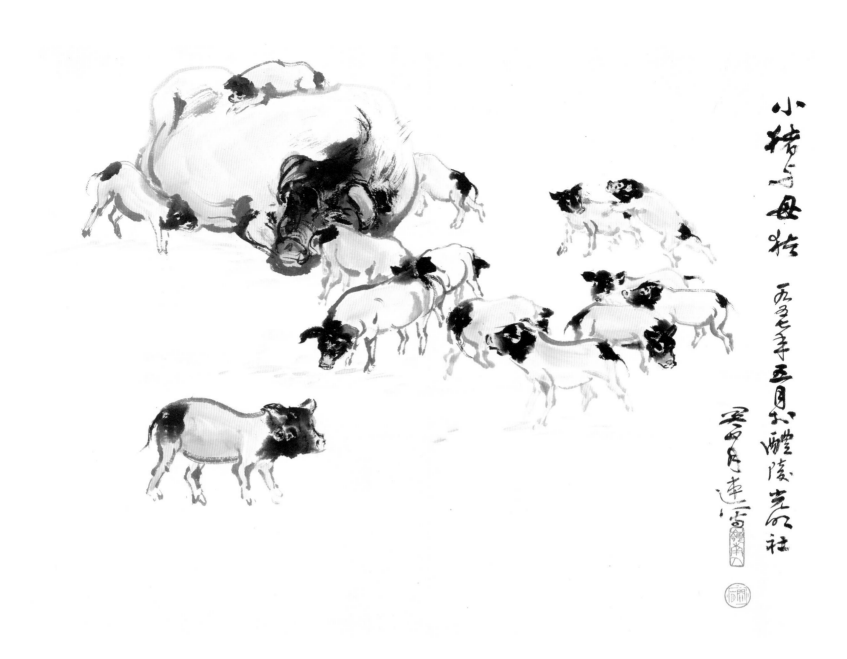

小猪与母猪

1957年
34 cm×44 cm
纸本设色
岭南画派纪念馆藏

款识：小猪与母猪。一九五七年五月于醴陵光明社。关山月速写。
印章：关山月（朱文）　岭南人（朱文）

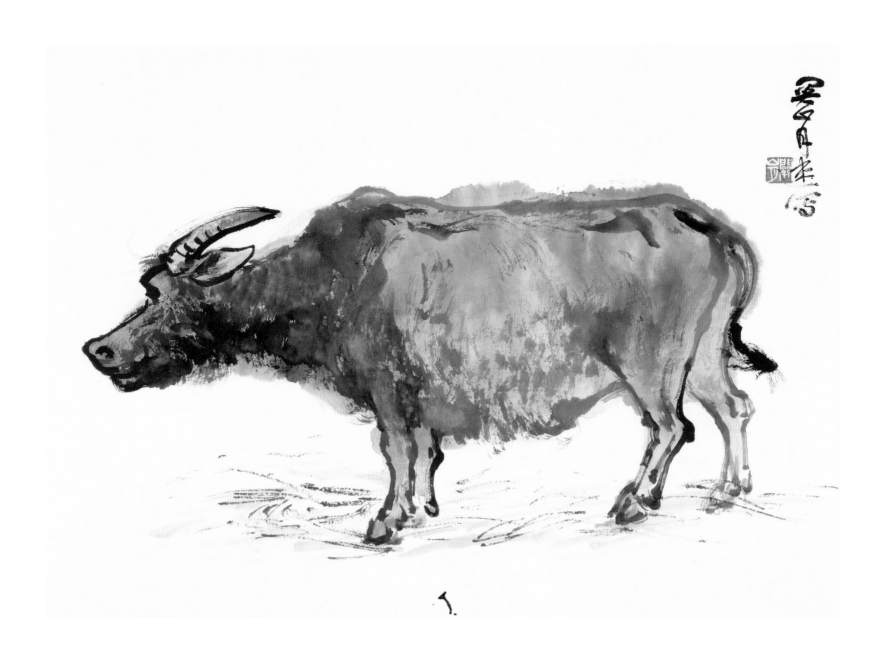

水牛

1957年
34 cm×44 cm
纸本设色
岭南画派纪念馆藏

款识：关山月速写。
印章：关山月（白文）

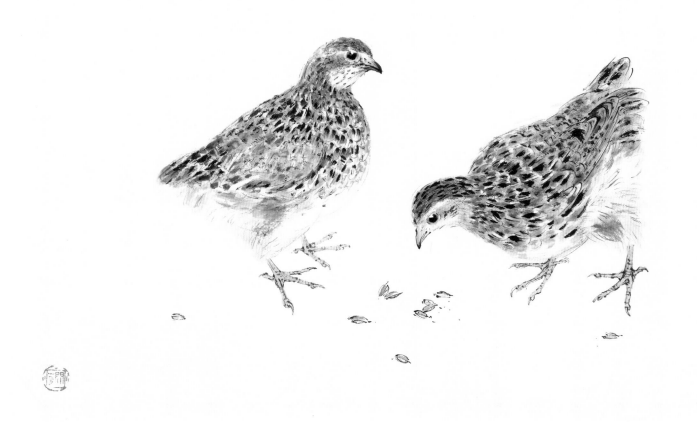

鹌鹑（速写五十一）

年代不详
31 cm × 42 cm
纸本设色
岭南画派纪念馆藏

印章：关山月（朱文）

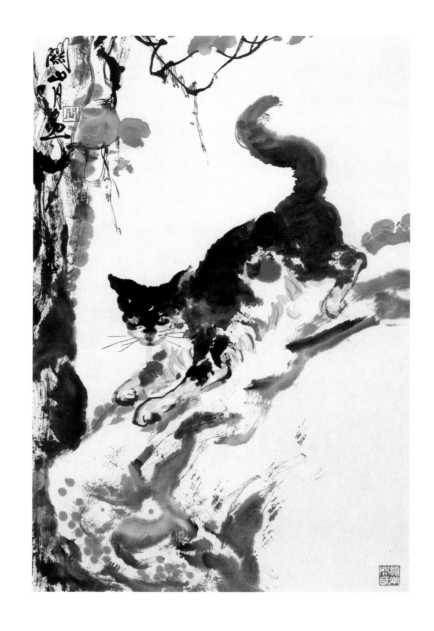

猫趣

年代不详
68.8 cm×45.2 cm
纸本设色
私人藏

款识：关山月画。
印章：关（朱文）岭南关氏（白文）

猫雀图

1957年
114.2 cm×63.3 cm
纸本设色
广州艺术博物院藏

款识：山月画。
印章：关山月（白文）

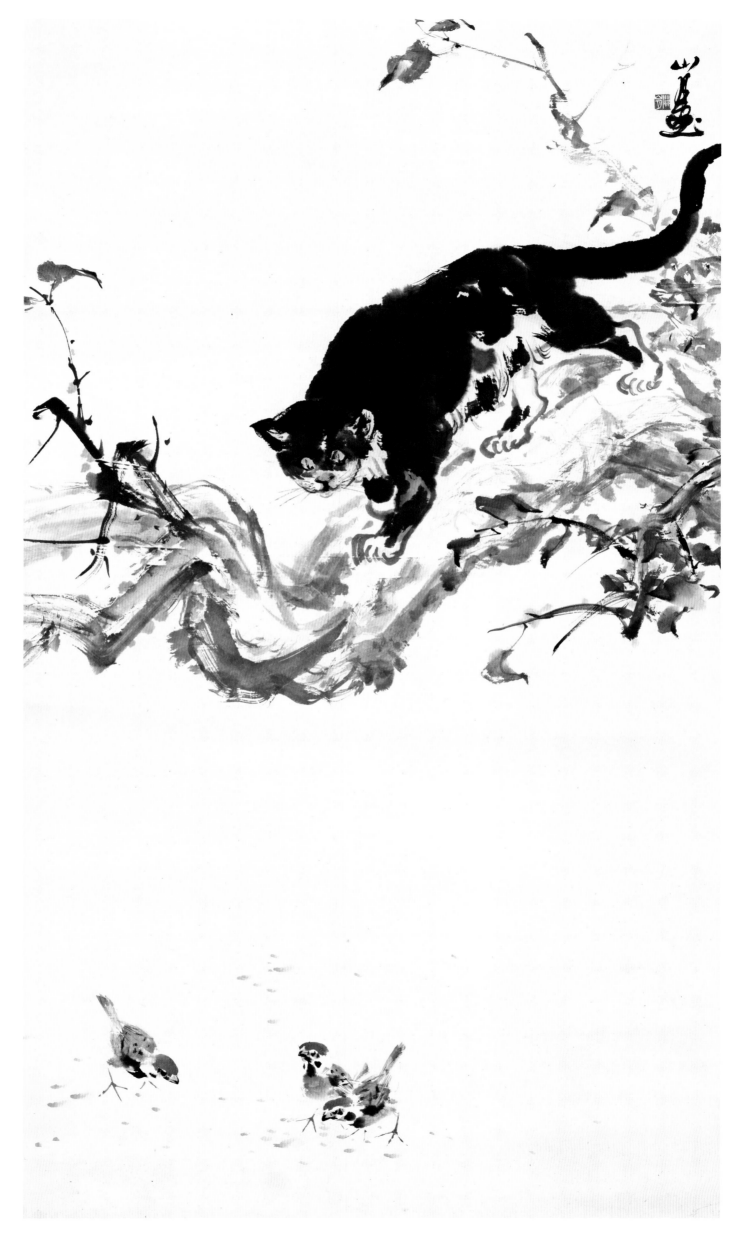

双鸡图

20世纪50年代
132 cm×70.5 cm
纸本设色
广州美术学院美术馆藏

款识：此图系五十年代课堂教学试笔之作。一九九三年夏补
　　　记于珠江南岸，漠阳关山月。

印章：关山月（白文）　漠阳（朱文）

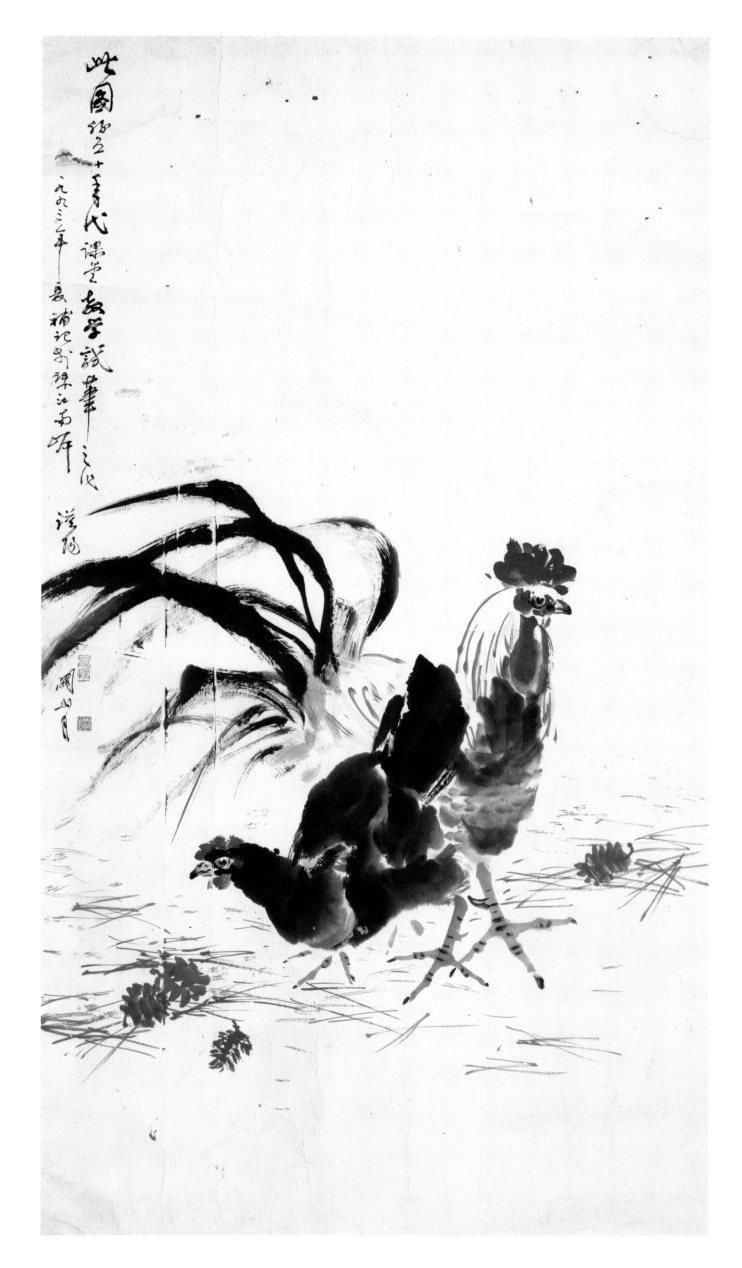

芭蕉林

1961年
154.3 cm×78 cm
纸本设色
关山月美术馆藏

款识：山月画。
印章：关山月印（白文）

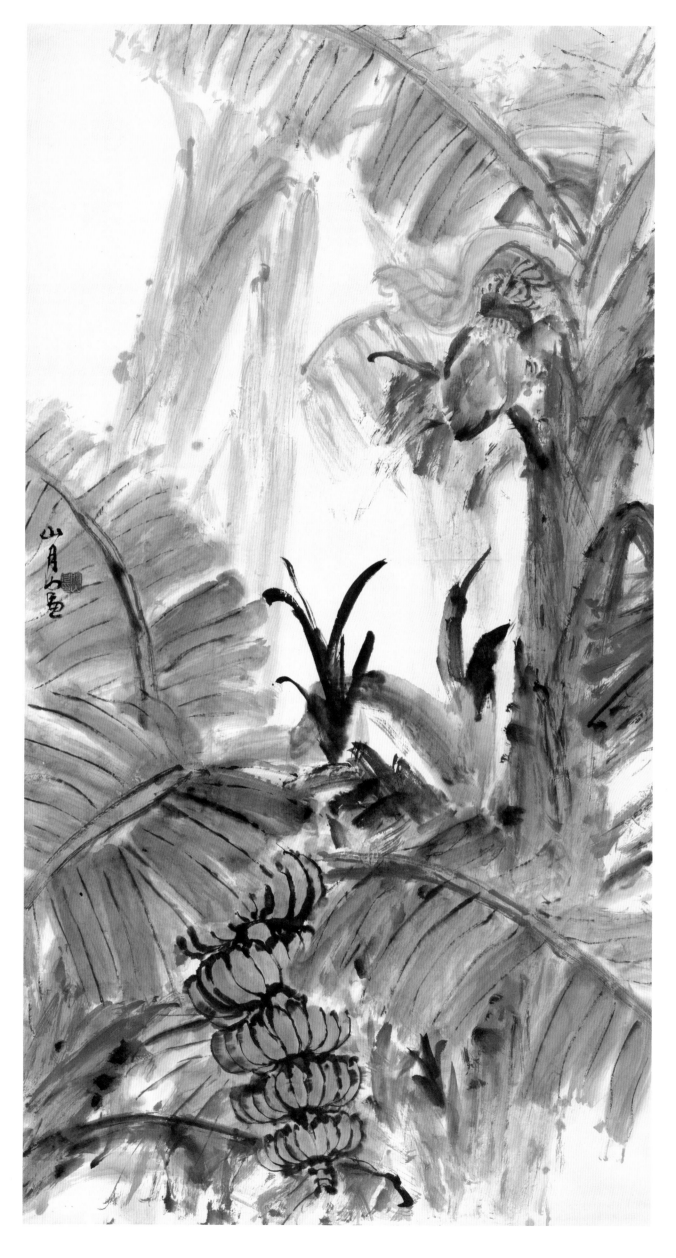

春江水暖

1962年
180 cm × 96 cm
纸本设色
关山月美术馆藏

款识：岭南关山月笔。
印章：关山月印（白文）岭南人（朱文）
　　　从生活中来（白文）

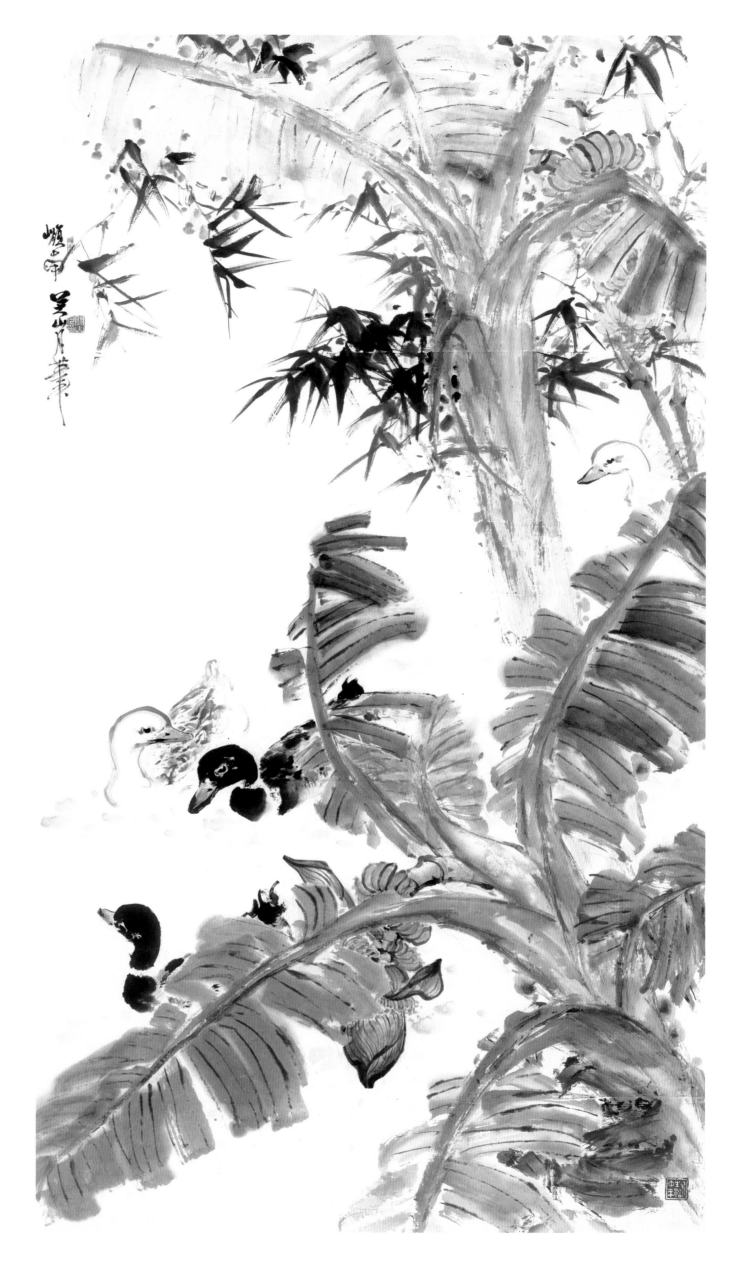

款识：章积 [绩] 仁棣存观。一九六二年岁冬于虎门，山月草草。

印章：关山月（白文） 六十年代（朱文）

觅食图

1962年

146.8 cm×41.5 cm

纸本设色

私人藏

款识：章积 [绩] 仁棣存观。一九六二年岁冬于虎门，山月草草。

印章：关山月（白文） 六十年代（朱文）

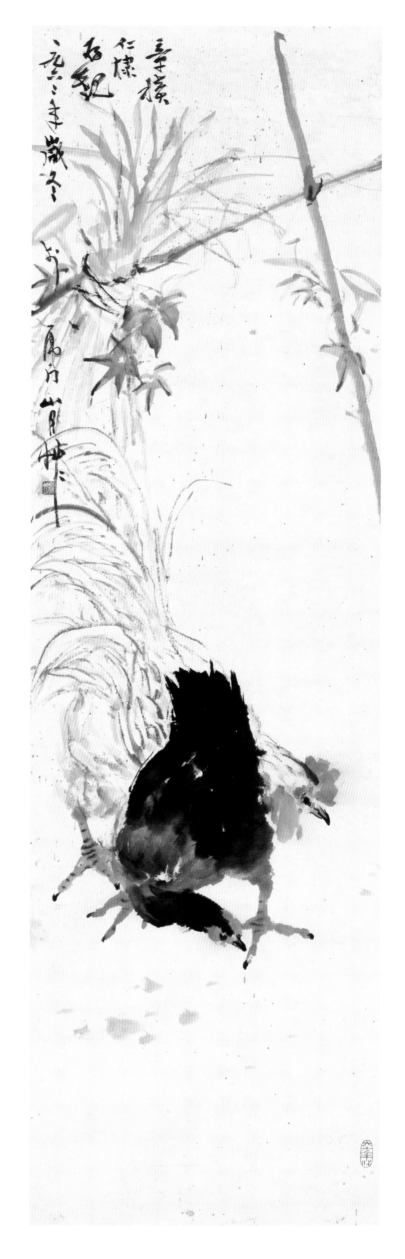

款识：东风。壬寅端午，山月于五羊城。

印章：关山月印（白文） 岭南人（白文）

东风

1962年

154 cm × 78 cm

纸本设色

广州美术学院美术馆藏

款识：东风。壬寅端午，山月于五羊城。

印章：关山月印（白文） 岭南人（白文）

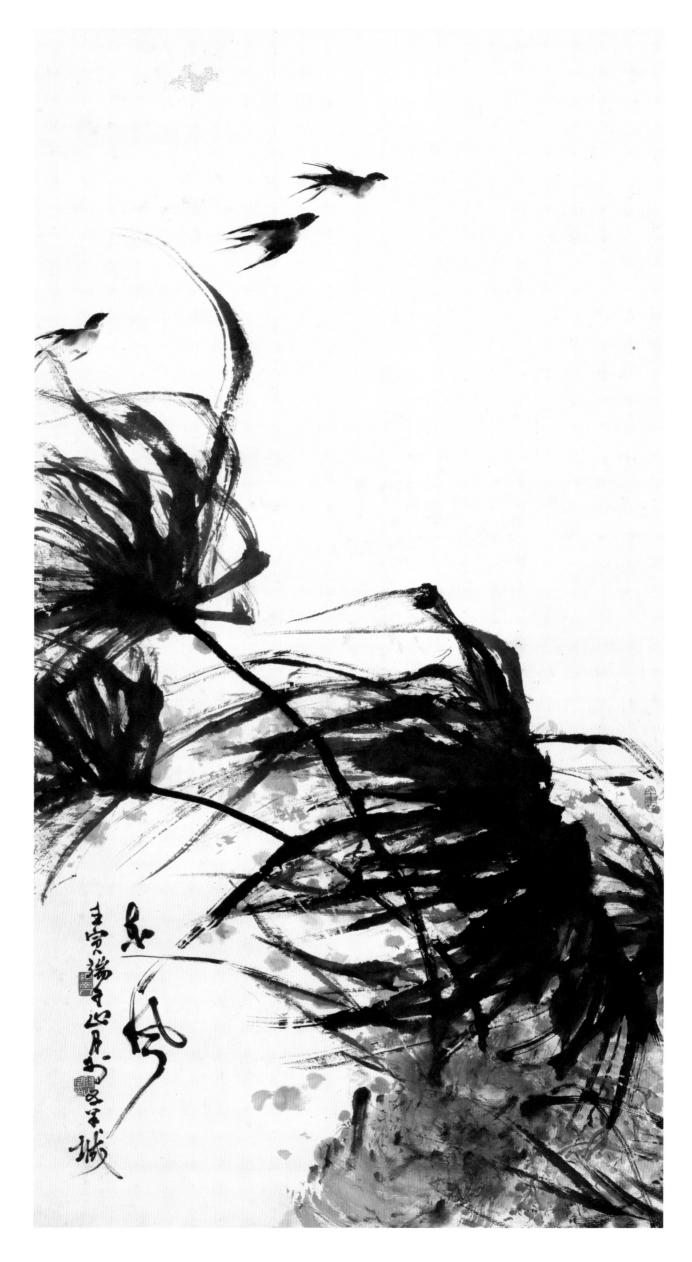

杜鹃红

20世纪70年代
48.3 cm × 40.5 cm
纸本设色
私人藏

题款：山月画。
印章：关（朱文） 七十年代（朱文）

杜鹃红

20世纪70年代
48.3 cm × 40.5 cm
纸本设色
私人藏

题款：山月画。
印章：关（朱文） 七十年代（朱文）

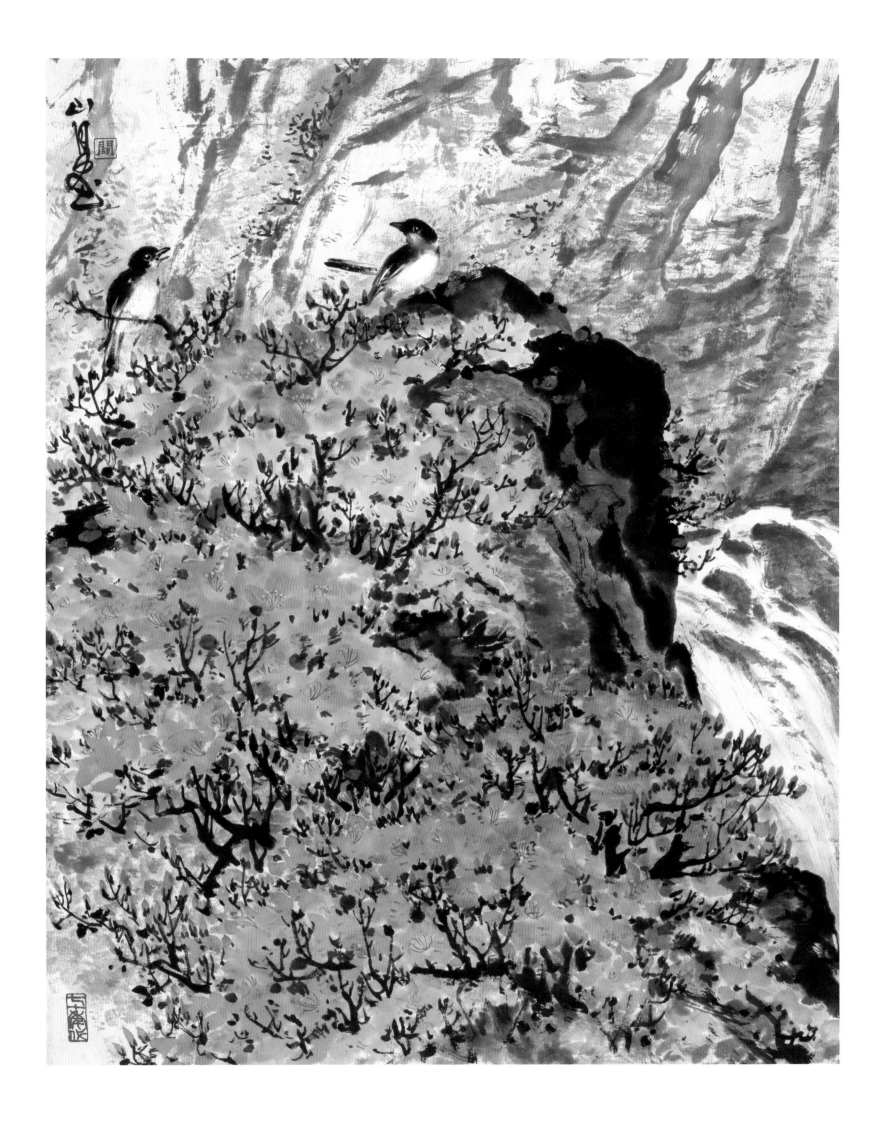

20世纪70年代

91 cm × 34 cm

纸本设色

私人藏

款识：红襟未开知婉娩，紫囊犹结想芳菲。此图系七十年代
　　　所作，一九九三年岁冬，补录王安石句成之。漠阳
　　　关山月于珠江南岸。

印章：关山月（白文）　漠阳（朱文）　九十年代（朱文）

墨牡丹

20世纪70年代

91 cm × 34 cm

纸本设色

私人藏

款识：红襟未开知婉娩，紫囊犹结想芳菲。此图系七十年代
　　　所作，一九九三年岁冬，补录王安石句成之。漠阳
　　　关山月于珠江南岸。

印章：关山月（白文）　漠阳（朱文）　九十年代（朱文）

红襟束面山�妩媚紫囊编结起芳菲

此图仍七十年代旧作 一九三二年岁冬 袖禄二家属石句索之 漫写开此 一月于珠江南岸

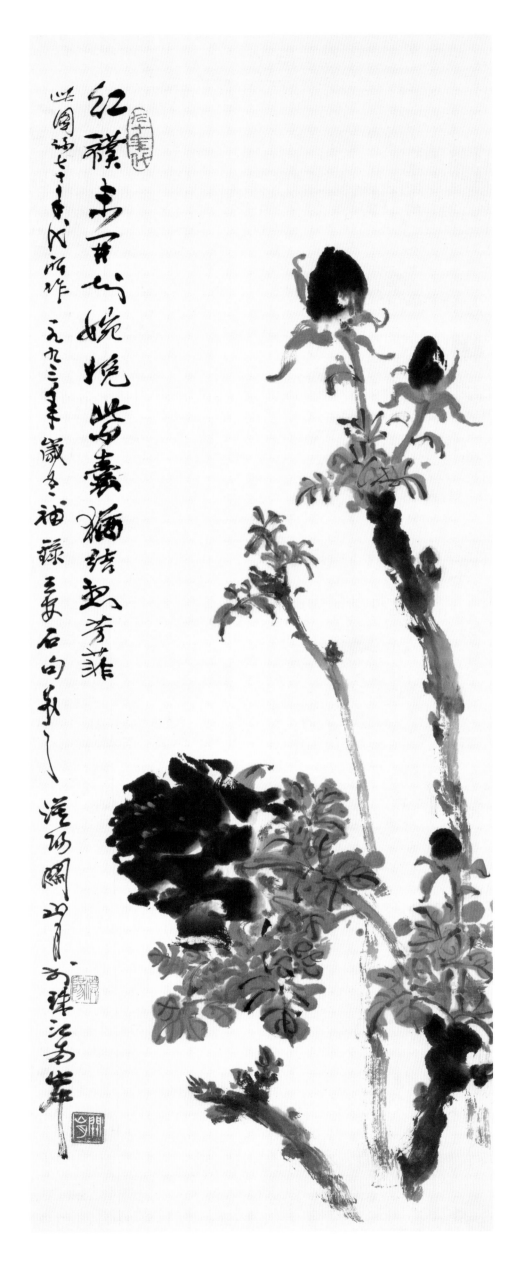

松梅颂

1976年
274 cm × 192 cm
纸本设色
关山月美术馆藏

款识：松梅颂。一九七六年十月为庆祝我党伟大的历史性
　　　胜利而作，关山月于珠江南岸。

印章：关山月印（白文）　七十年代（朱文）

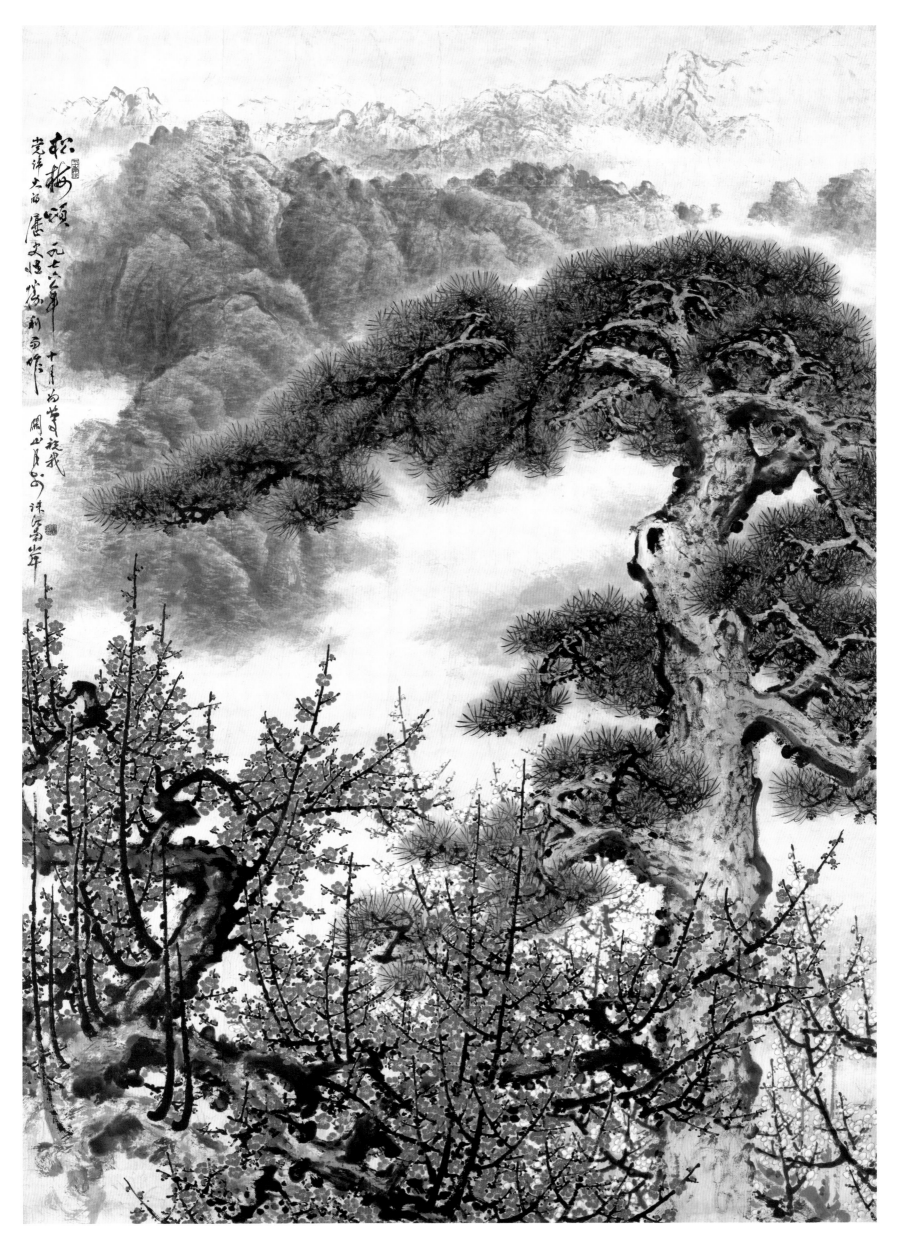

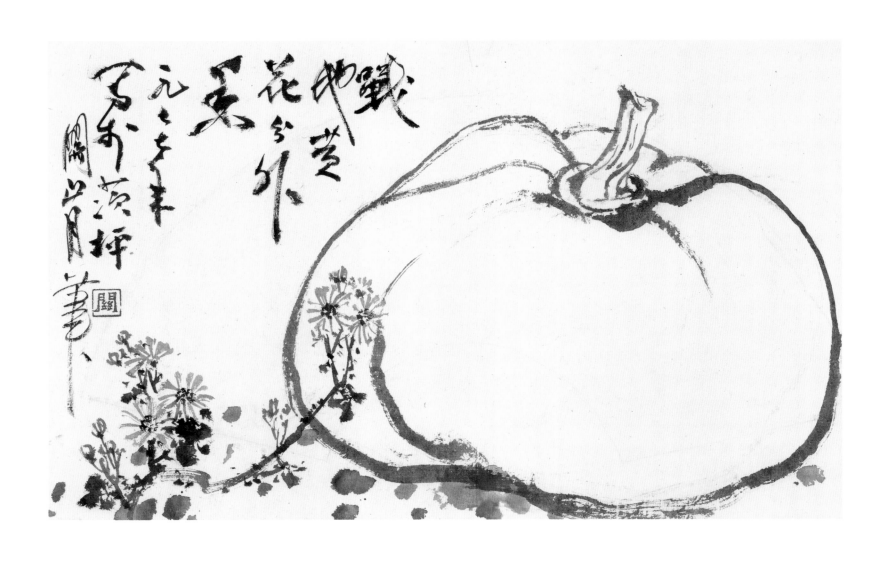

战地黄花分外香

1977年
34.5 cm×54.8 cm
纸本水墨
关山月美术馆藏

款识：战地黄花分外香。一九七七年写于茨坪，关山月笔。
印章：关（朱文）

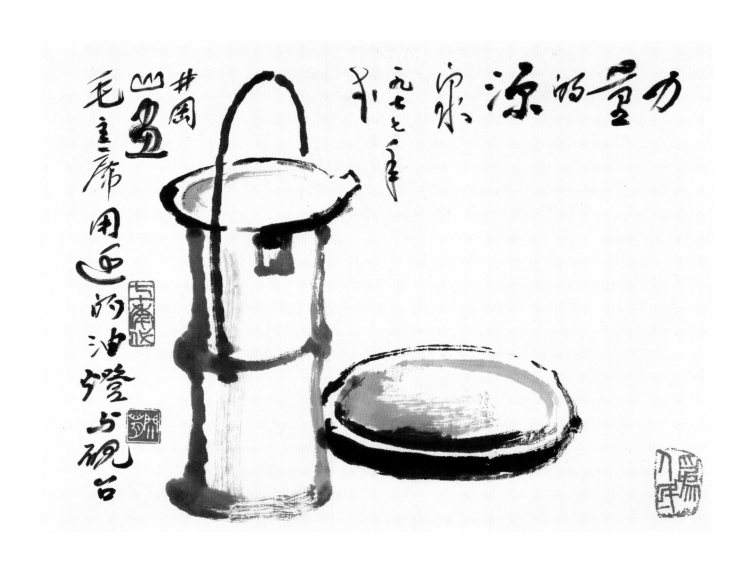

力量的源泉

1977年
34.3 cm × 45.6 cm
纸本水墨
关山月美术馆藏

款识：力量的源泉。一九七七年于井冈山画毛主席用过的
　　　油灯与砚台。

印章：关山月（白文）七十年代（朱文）为人民（朱文）

红棉白鸽

1977年
71 cm×88.5 cm
纸本设色
关山月美术馆藏

款识：漠阳关山月笔。
印章：关山月章（白文）漠阳（朱文）笔墨当随时代（白文）

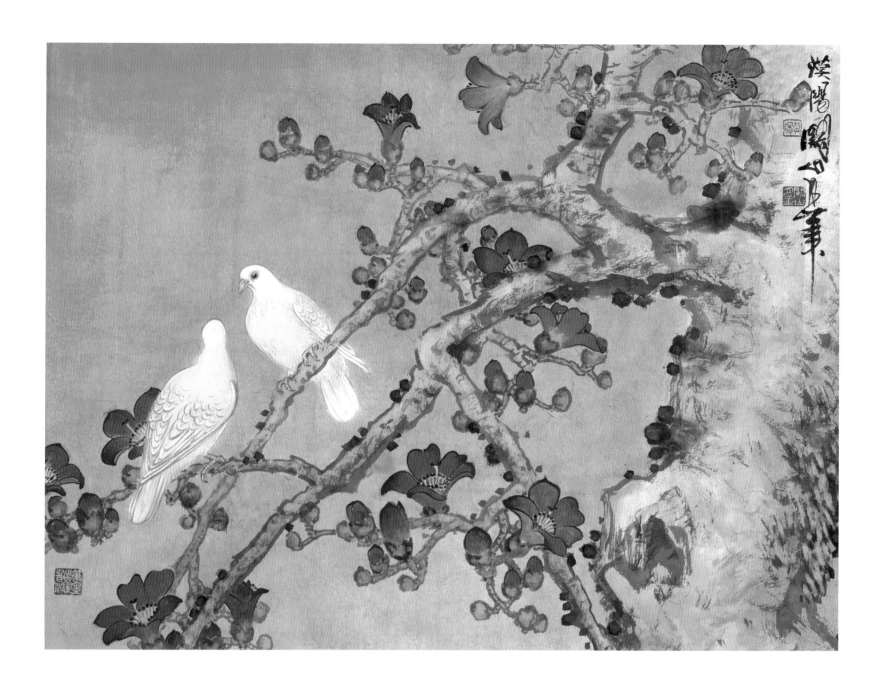

羊城花市

1977年
141 cm×97 cm
纸本设色
广州艺术博物院藏

款识：羊城花市。一九七七年新春于珠江南岸，关山月笔。
印章：关山月（白文）漠阳（白文）七十年代（朱文）
　　　红棉巨榕乡人（白文）

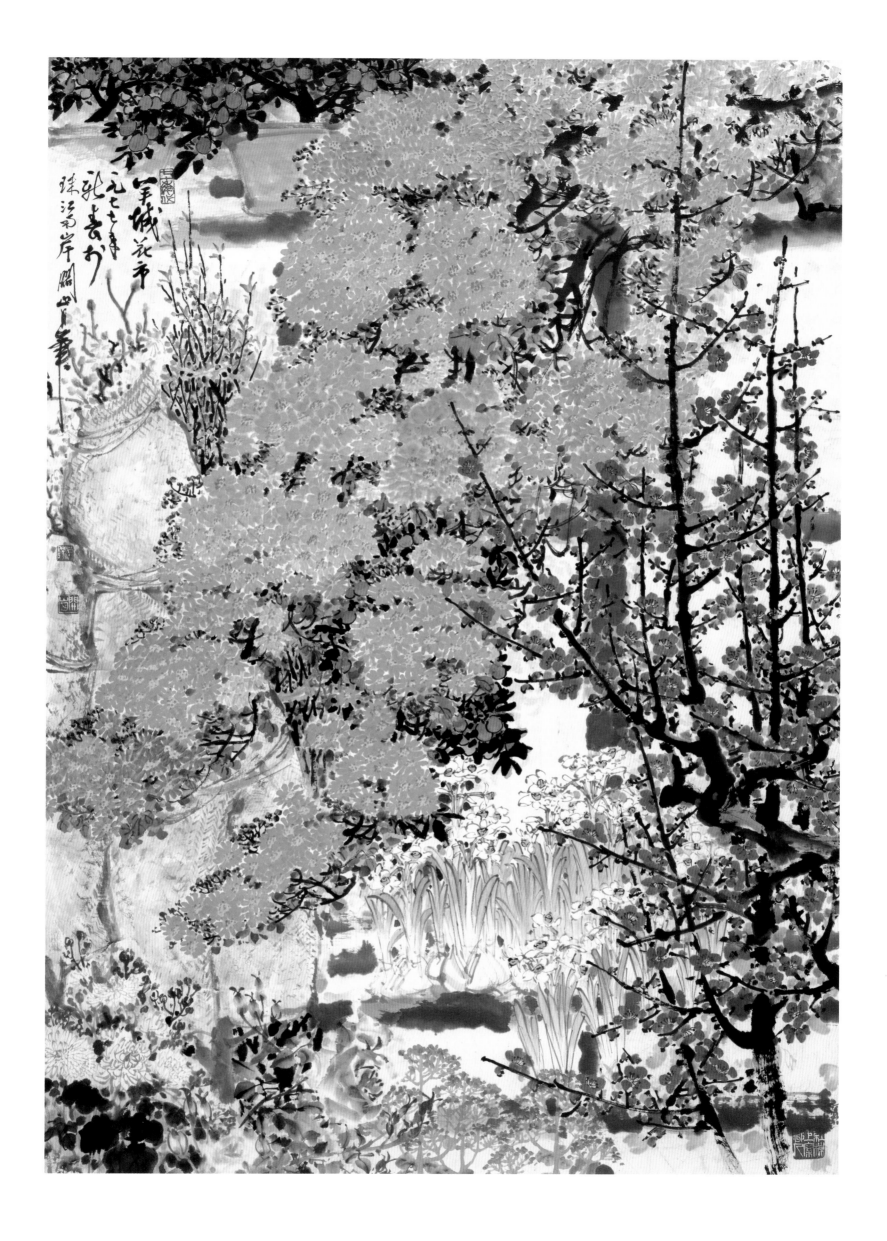

羊城花市（局部）

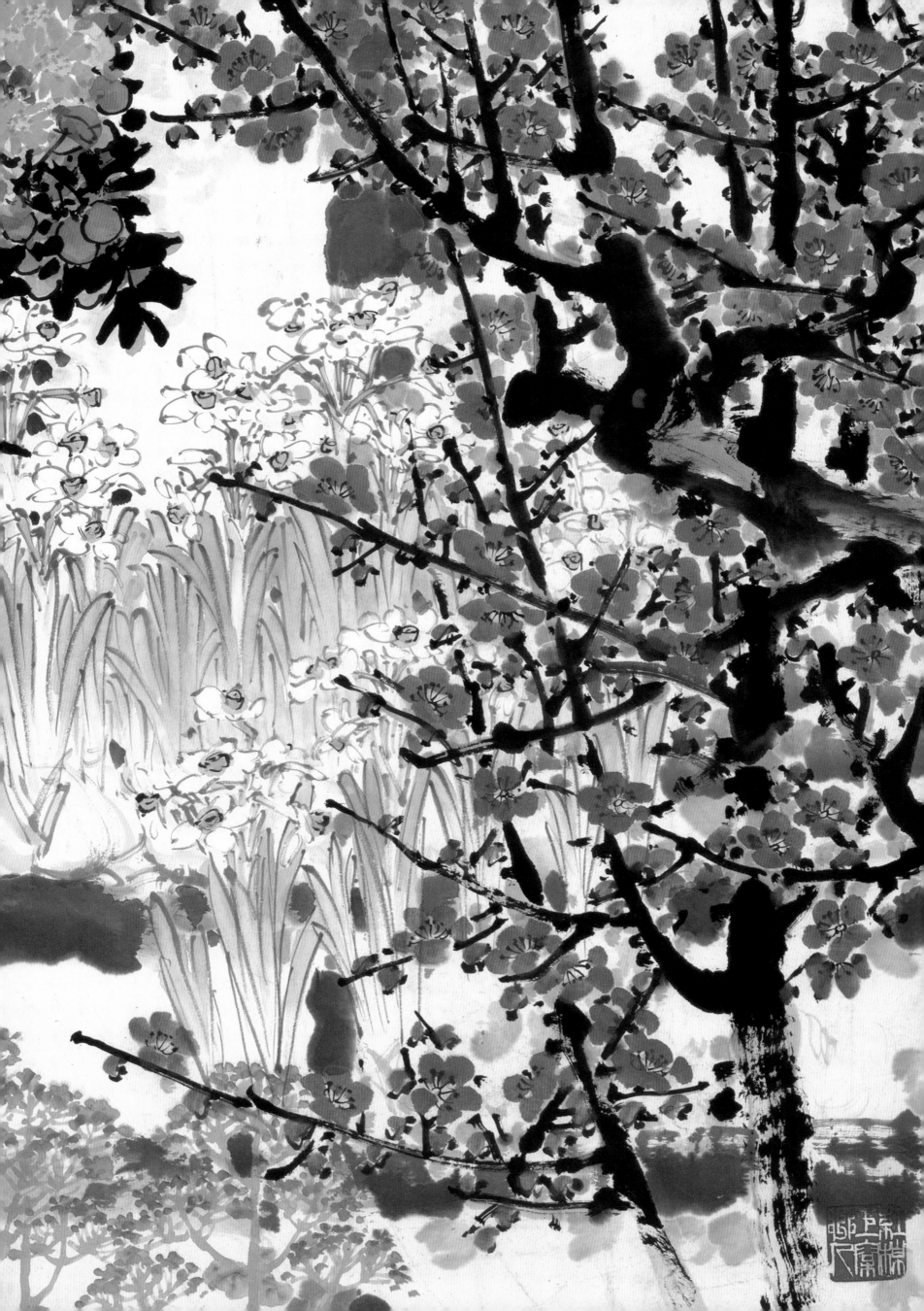

款识：小平五九岁生日属题此画作纪念。一九七七年十一月
　　　十五〔日〕，关山月。

印章：关山月（朱文）

九雀图

1977年
97.5 cm×34 cm
纸本设色
私人藏

款识：小平五九岁生日属题此画作纪念。一九七七年十一月
　　　十五〔日〕，关山月。

印章：关山月（朱文）

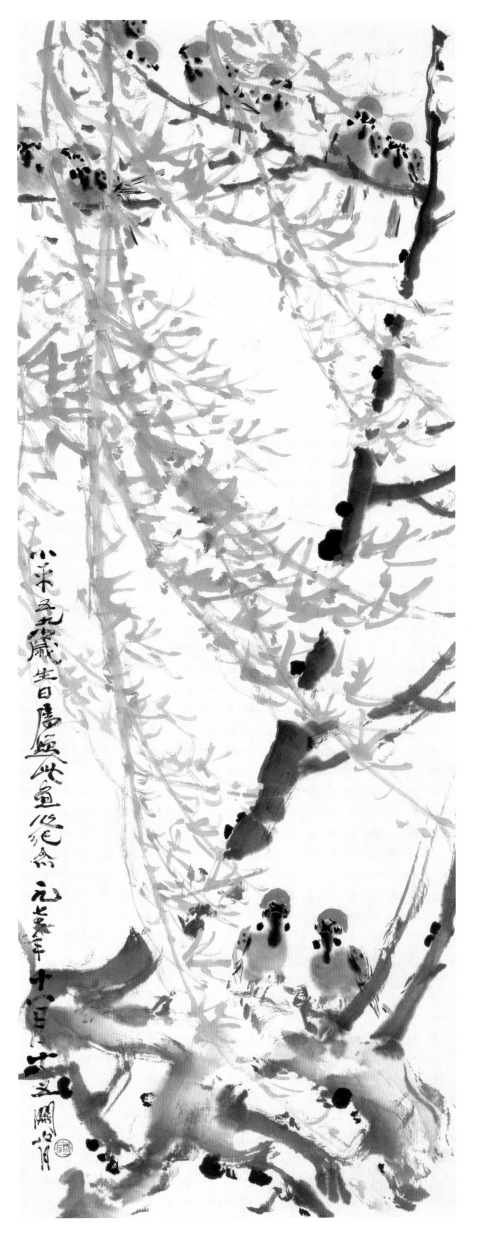

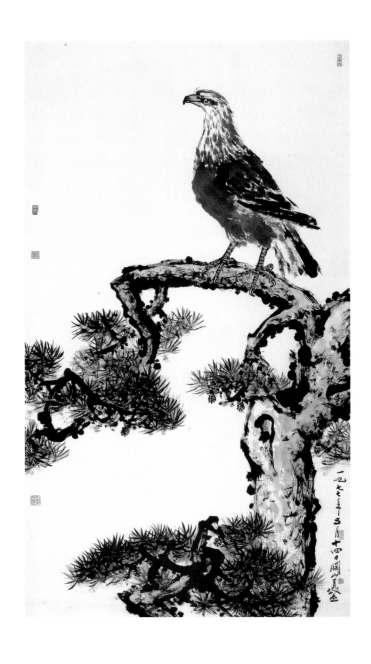

鹰松图之一

1977年
180.3 cm × 98 cm
纸本设色
私人藏

款识：一九七七年五月十四日关山月敬画。

印章：关山月印（白文） 漠阳（朱文） 七十年代（朱文）
　　　岭南人（白文） 不随时好后莫做古洋奴（白文）
　　　笔墨当随时代（白文）

鹰松图之二

1977年
178 cm × 96 cm
纸本设色
福建博物院藏

款识：鹰松图。一九七七年五月关山月试画。

印章：关山月印（白文） 风雨不动（朱文）

题跋：英雄老去心犹壮，独立苍茫有所思。叶委员长诗，
　　　关山月画，刘海粟题。

印章：刘海粟（白文） 曾经沧海（朱文） 墨缘铸情（朱文）

藏印：积翠园珍存（朱文） 岚英心赏（白文）

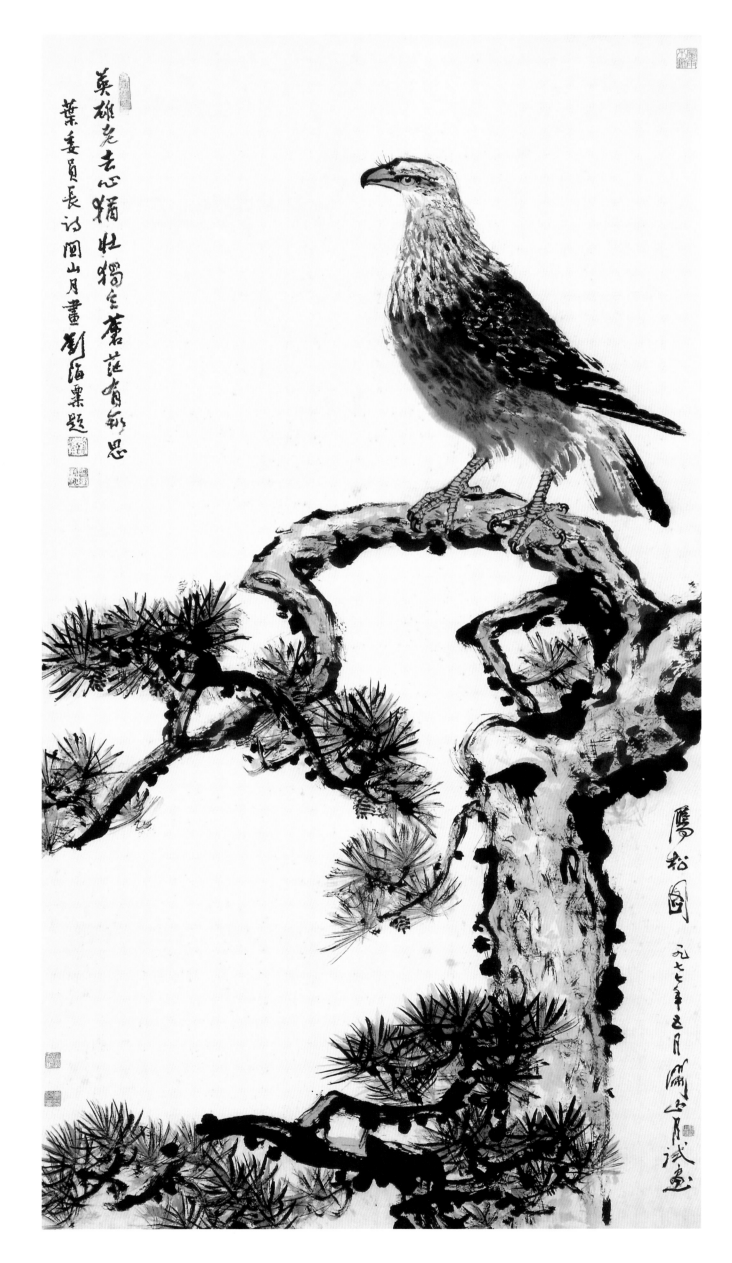

英雄老去志不摧 壯懷猶自蒼莽有新思
葉委員長詩句以月畫 劉海粟題

鷹松圖

一九七七年五月 嘯山月試畫

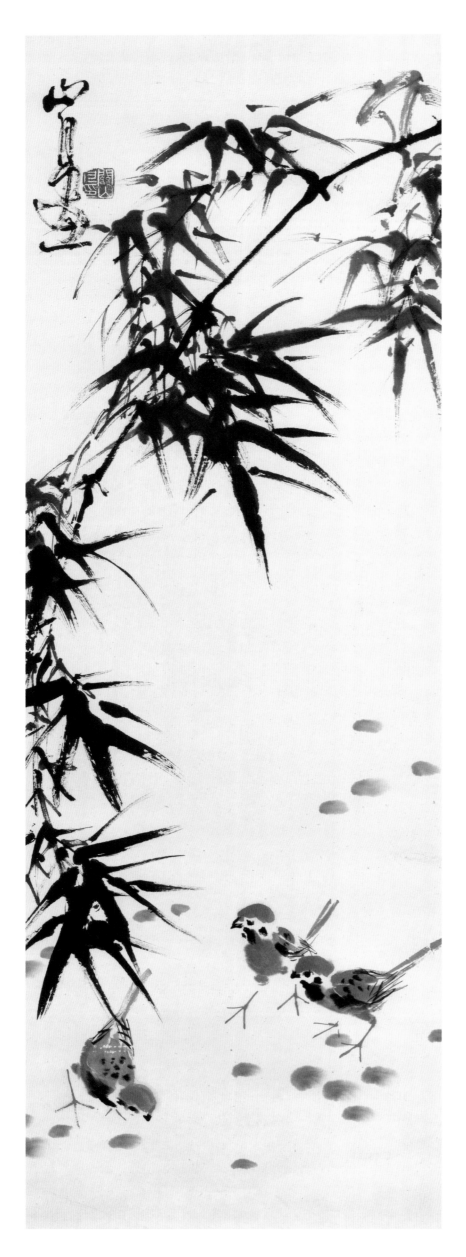

竹雀图之一

1978年
100.7 cm×33.7 cm
纸本设色
关山月美术馆藏

款识：山月画。
印章：关山月印（白文）

紫藤

1978年

133.5 cm × 34 cm

纸本设色

私人藏

款识：小平存观。一九七八年初春画于珠江南岸，关山月。

印章：关山月印（白文）

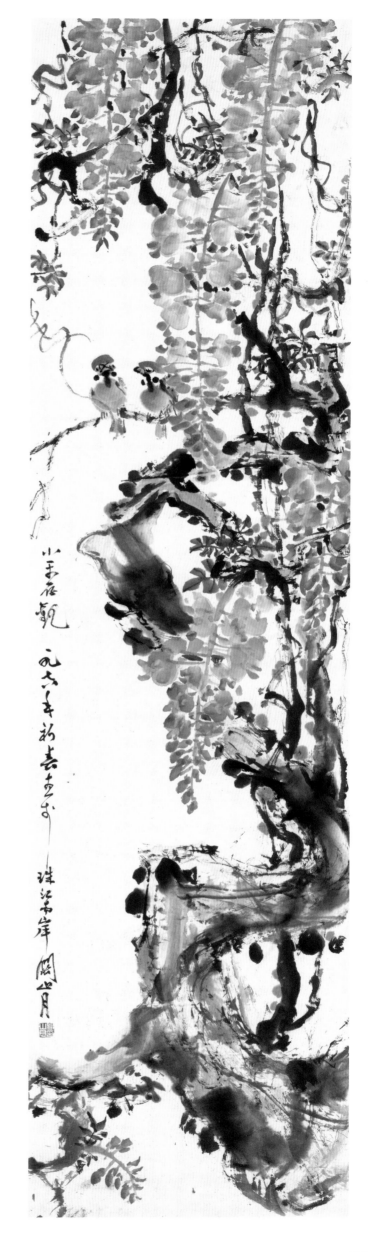

大地回春

1979年
138 cm × 68.5 cm
纸本设色
关山月美术馆藏

款识：一九七九年元旦前夕，关山月画于珠江南岸。
印章：关山月印（白文） 漠阳（朱文） 七十年代（朱文）

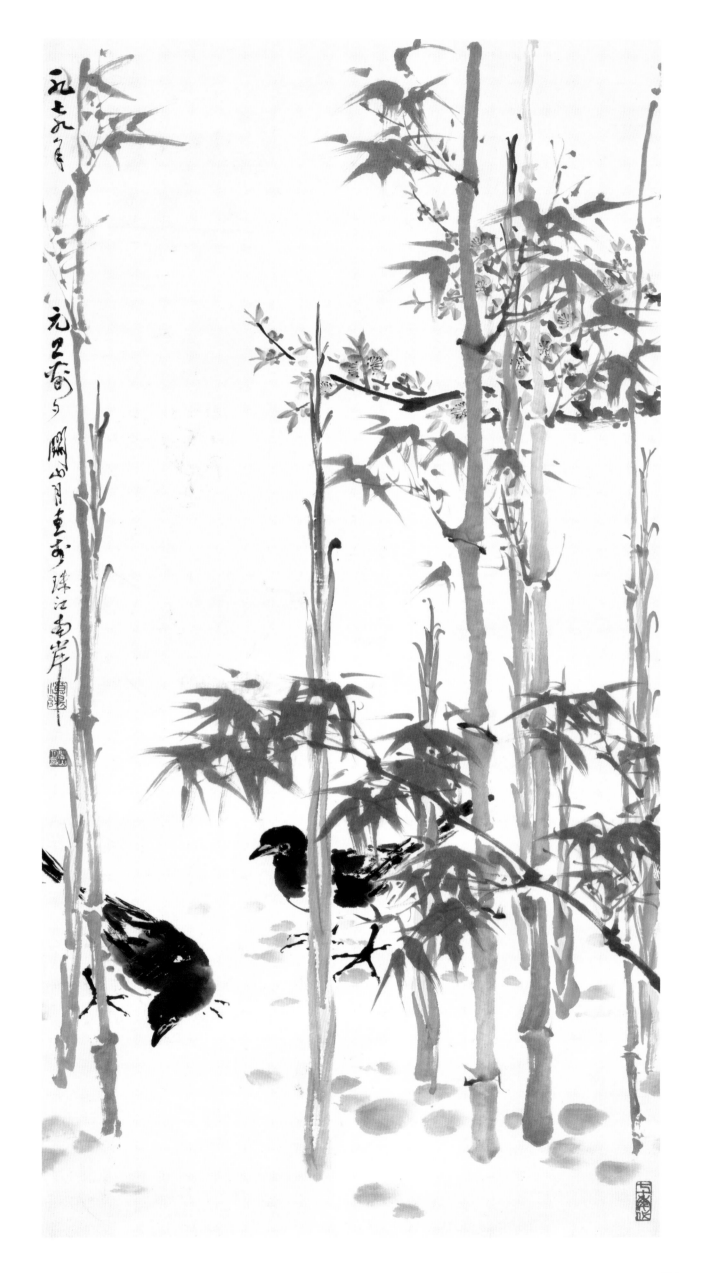

竹雀图之二

1979年
138 cm×69 cm
纸本设色
关山月美术馆藏

款识：不关饮啄春江暖，自在飞鸣夏日迟。己未岁冬并录
　　　王安石句于珠江南岸隔山书舍，关山月笔。

印章：关山月（白文）　漠阳（朱文）　笔墨当随时代（白文）

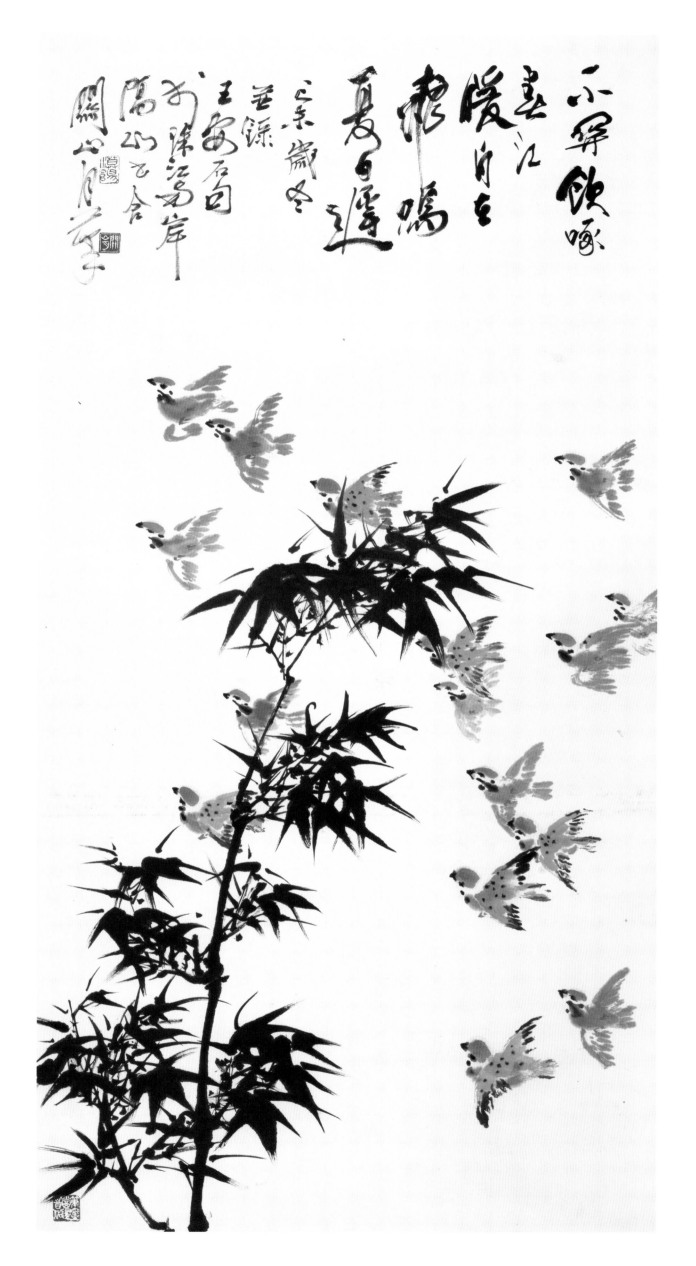

水仙

1979年
133.3 cm×64 cm
纸本设色
关山月美术馆藏

款识：《天隐子》有云：在天曰天仙，在地曰地仙，在水曰
水仙。（屈原）《拾遗记》说：屈原隐于沅湘，被
逐，乃赴清冷之水，楚人思慕，谓之水仙。今岁案
头水仙盛开，欣然命笔图此，并录前人旧载补白。
一九七九年新春关山月于珠江南岸隔山书舍镫下。

印章：关山月印（白文） 漠阳（朱文） 七十年代（朱文）
笔墨当随时代（白文）

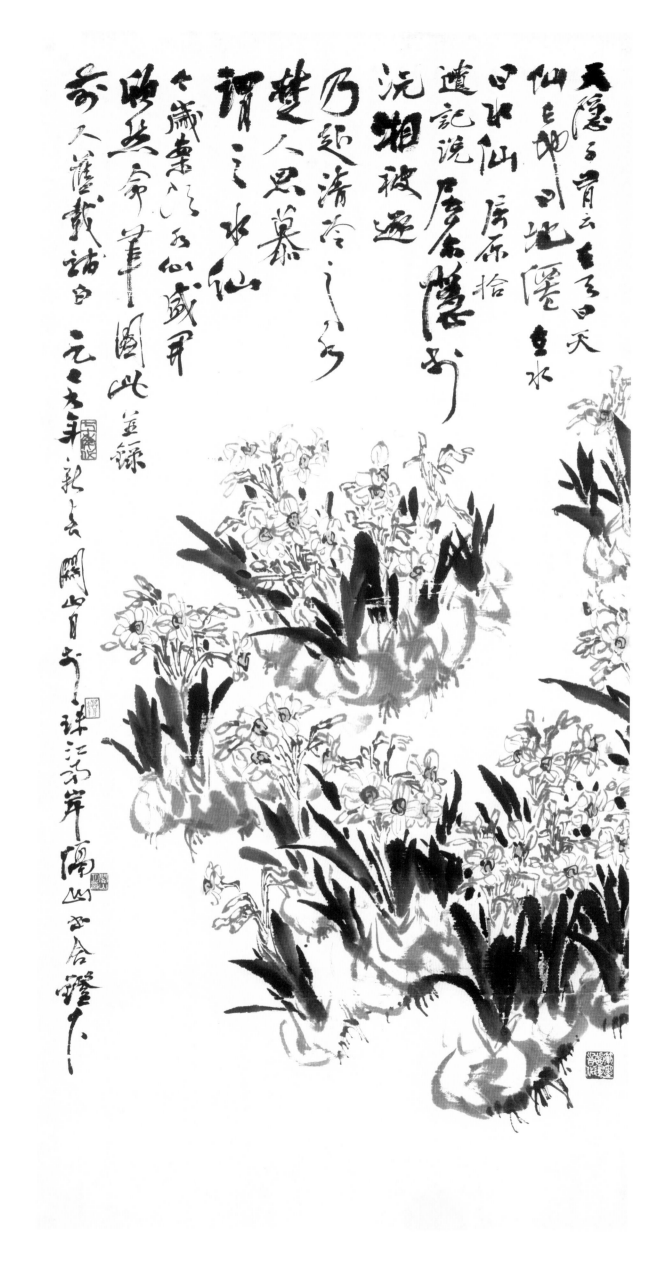

天隐于肾云言言曰天
仙日神曰地隐之水
曰水仙屈原拾
道记说屈原漫于
沅湘被逐
乃延清泠……
楚人思慕
谓之水仙
之岁幕……仙盛开
映其命草图此芦录
奇天薄载诸曰
己卯年新春
关山月于珠江南岸隔山书舍灯下

1979年
134.5 cm × 65 cm
纸本设色
广州艺术博物院藏

款识：天香国色。己未新春试笔成此，因图上水仙无香，
　　　牡丹缺色，爰题"天香国色"四字补足，不识观者
　　　能无诮我标签耶。关山月并记于珠江南岸隔山书舍。

印章：关山月印（白文）漠阳（朱文）七十年代（朱文）

天香国色

天香國色

己亥新春试画牡丹水仙适逢国风上水仙盛开遂爱写之素图无色字补之不复记无谓标签耶吾好画花色字同门月華記并详江南岸碣心石含

093

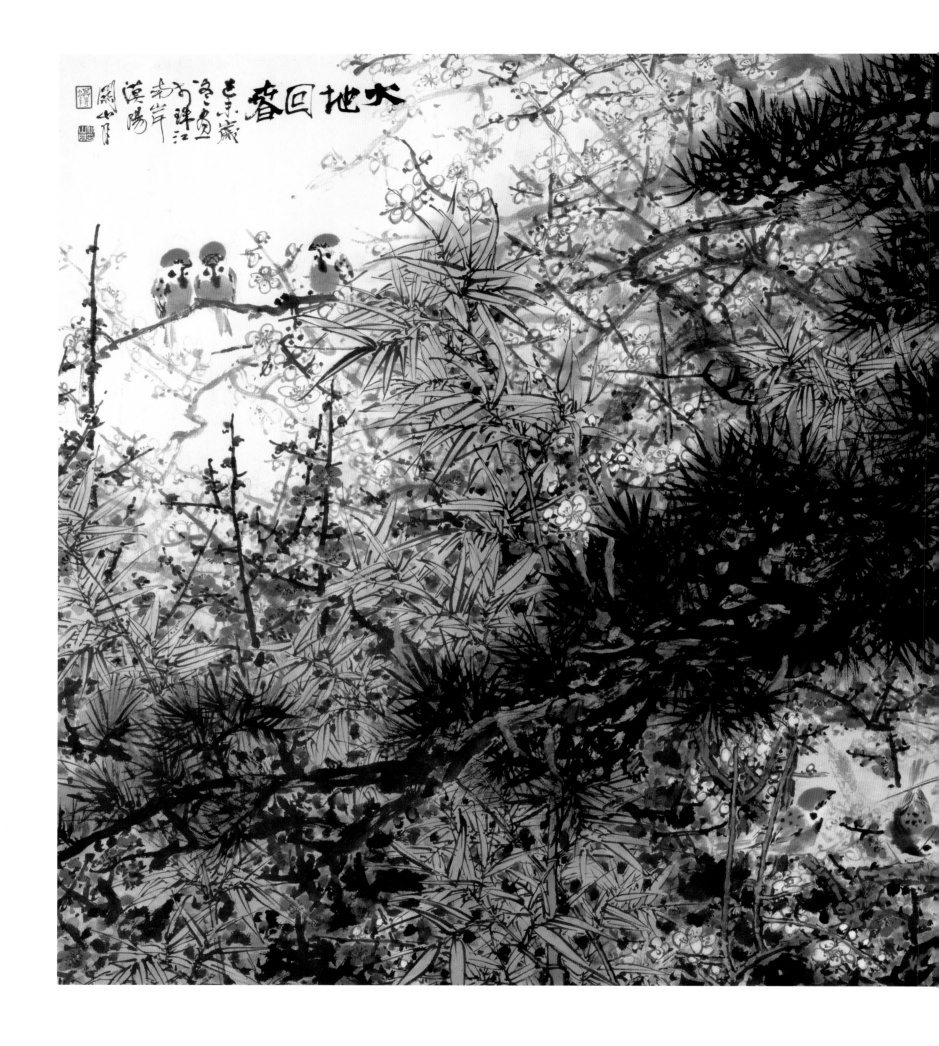

大地回春

1979年

95.7 cm × 176.9 cm

纸本设色

广州艺术博物院藏

款识：大地回春。己未岁冬，画于珠江南岸，漠阳关山月。

印章：关山月印（白文）漠阳（朱文）

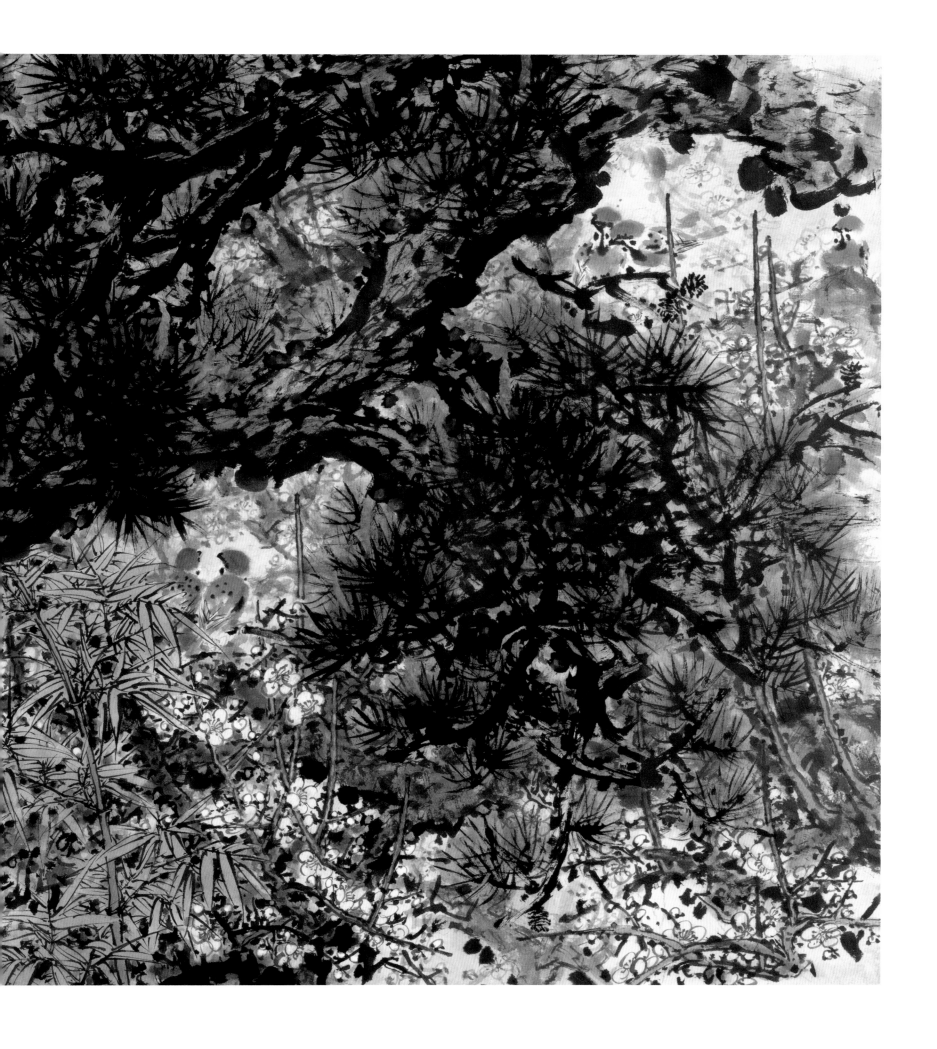

大地回春（局部）

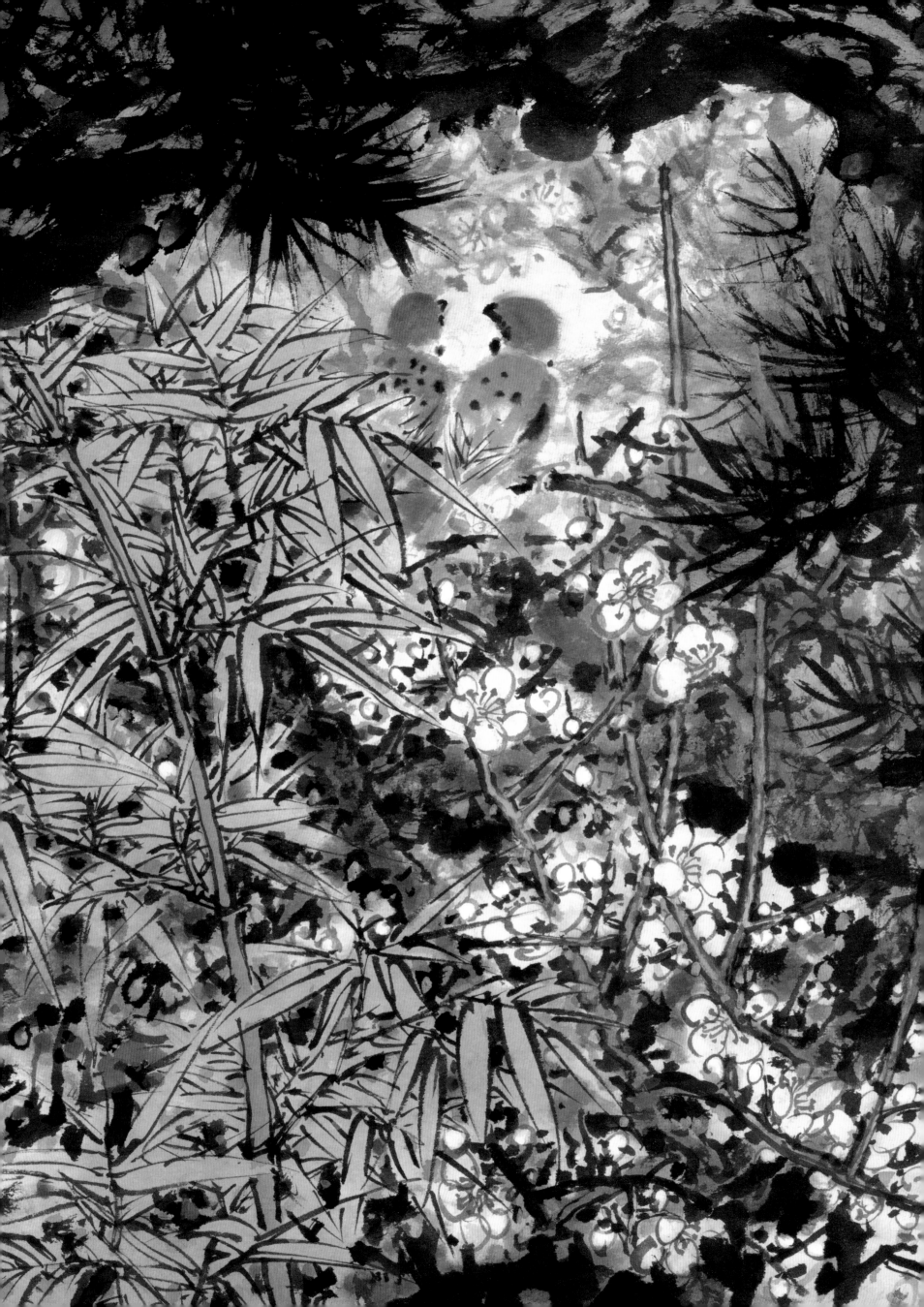

墨牡丹

1979年
176.9 cm×95.7 cm
纸本设色
关山月美术馆藏

款识：莲枝未长秦蘅老，走马〔驮〕金劚春草。水灌香泥
　　　却月盆，一夜绿房迎白晓。美人醉语园中烟，晚花已
　　　散蝶又阑。梁王老去罗衣在，拂袖风吹蜀国弦。归霞
　　　帔拖蜀帐昏，嫣红落粉罢承恩。檀郎谢女眠何处，楼
　　　台月明燕夜语（马下脱驮字）。
　　　己未新春试以浓墨画丹牡〔牡丹〕花，并录李贺《牡
　　　丹种曲》，漠阳关山月于珠江南岸隔山书舍写生。

印章：关山月印（白文）漠阳（朱文）七十年代（朱文）
　　　笔墨当随时代（白文）

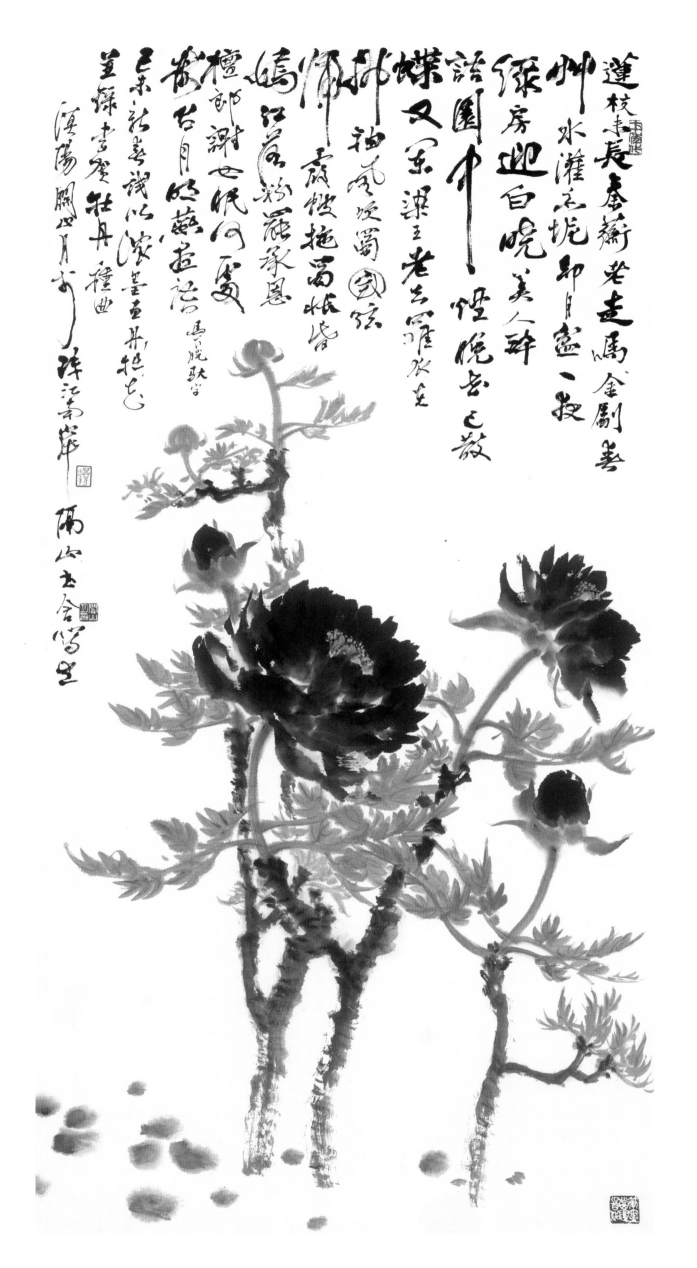

蓮枝垂長奉薦老去偶金剛善
艸水灘五坭却月盆一枝
綠房迎白晚美人醉
話團中煙晚去之敬
蝶又（来課玉老去客雁衣去
神袖風嘆蜀國絃
嶋廢牧拖雨帳峰
師江岩粉羅承恩
檀郎謝也帆門雪
歲古月心燕畫話
草綠中雲麝牡丹種曲
三秋試以濃墨重丹拖老
漢陽關四月小印

淬江崙嵒
陽山五含學生

墨牡丹（局部）

款识：戊午除夕画于珠江南岸隔山书舍，漠阳关山月笔。
印章：关山月印（白文）

迎新图

1979年
134.5 cm×65 cm
纸本设色
私人藏

款识：戊午除夕画于珠江南岸隔山书舍，漠阳关山月笔。
印章：关山月印（白文）

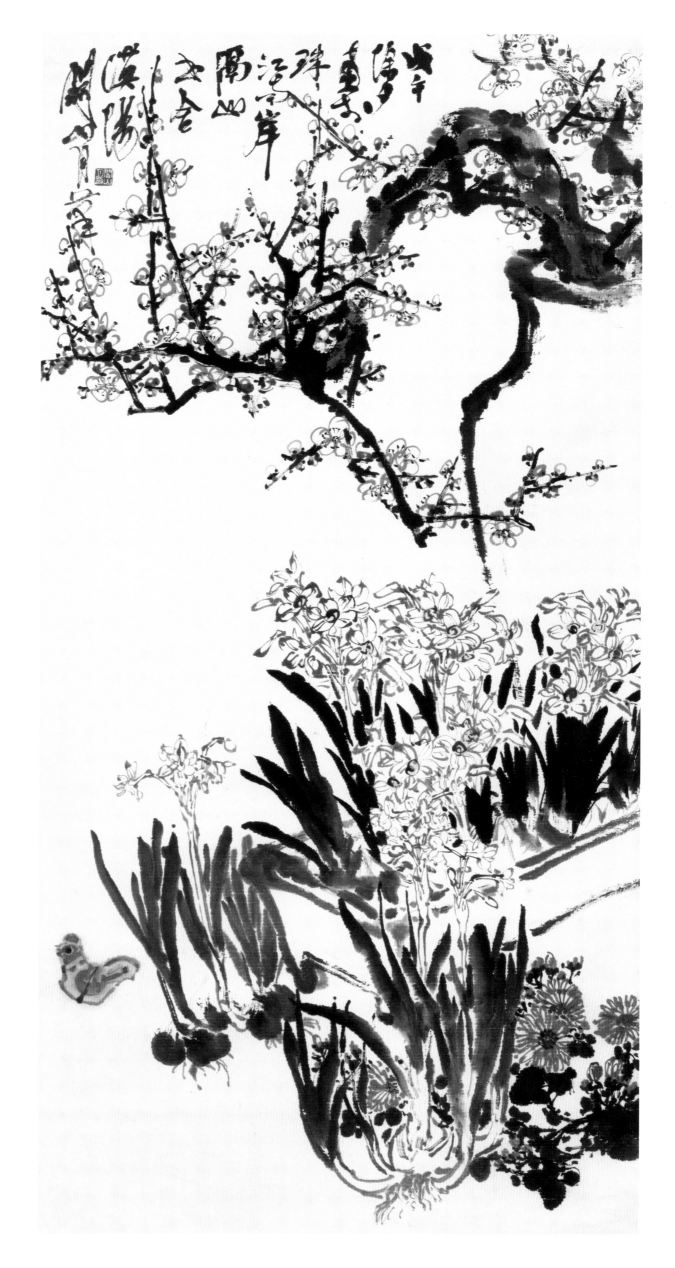

天香国色

1979年
尺寸不详
纸本设色
澳门普济禅院藏

款识：天香国色。己未新春，试笔成此。因图上水仙无
　　　香，牡丹缺色，爰题"天香国色"四字补足，不知观
　　　者能无诮我标签耶。慧因法师留念并乞正之，关山月
　　　于五羊城。
印章：关山月印（白文）漠阳（朱文）七十年代（朱文）

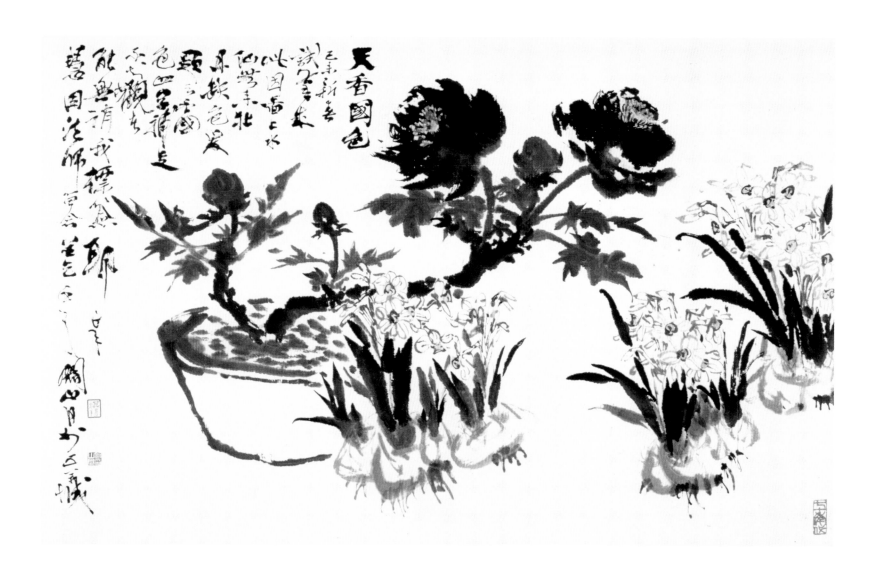

木棉

年代不详
48 cm × 91 cm
纸本设色
私人藏

款识：漠阳关山月画。
印章：关山月章（白文）

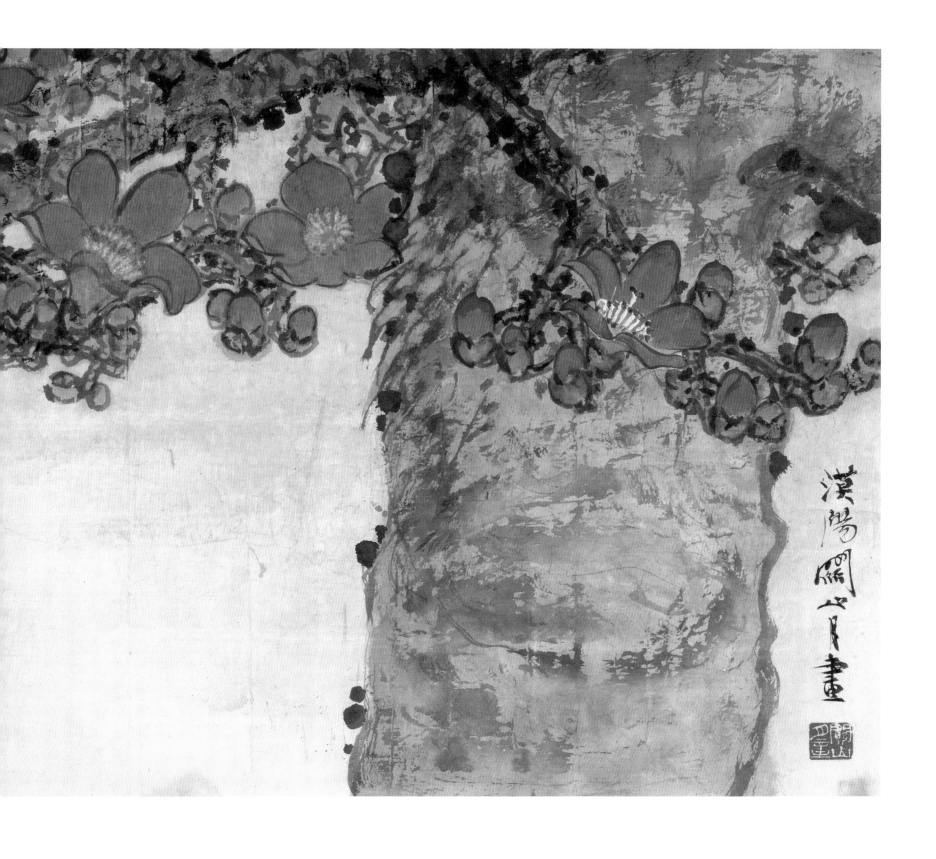

漢陽關山月畫

纸本设色

关山月美术馆藏

款识：岁朝图。今岁是八十年代第一个春天，己未除夕，偕家
　　　人从滨江花市游归，即捡出虚白斋特制旧纸，欣然命笔
　　　图此，亦聊以志庆也。漠阳关山月于珠江南岸。

印章：关山月（白文）　漠阳（朱文）　八十年代（朱文）

岁朝图

1980年

133 cm × 68 cm

纸本设色

关山月美术馆藏

款识：岁朝图。今岁是八十年代第一个春天，己未除夕，偕家
　　　人从滨江花市游归，即捡出虚白斋特制旧纸，欣然命笔
　　　图此，亦聊以志庆也。漠阳关山月于珠江南岸。

印章：关山月（白文）　漠阳（朱文）　八十年代（朱文）
　　　笔墨当随时代（白文）

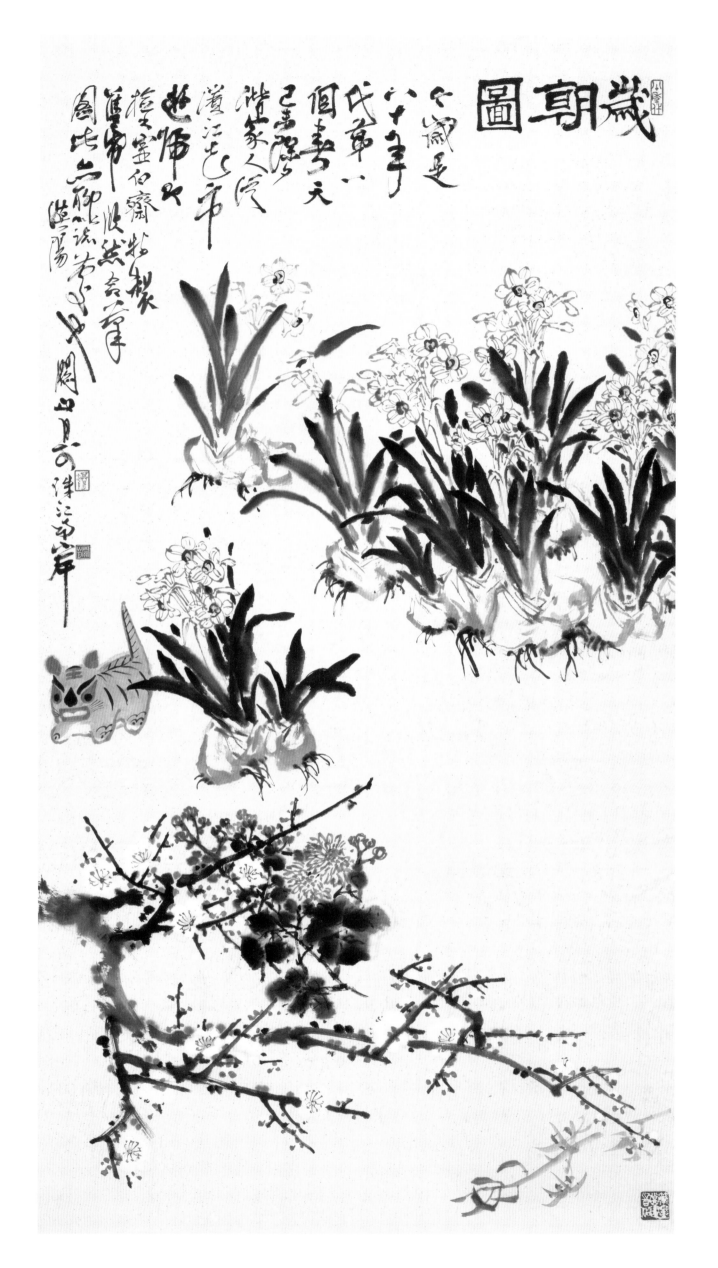

春晓

1980年
130.2 cm×68.3 cm
纸本设色
关山月美术馆藏

款识：庚申岁春，关山月笔。
印章：关山月印（白文）八十年代（朱文）

111

晴窗翠竹添春笋

1981年
120.7 cm×68 cm
纸本水墨
关山月美术馆藏

款识：晴窗翠竹添春笋。一九八一年盛暑挥汗成此于珠江
　　　南岸，漠阳关山月笔。

印章：关山月（白文）漠阳（朱文）八十年代（朱文）

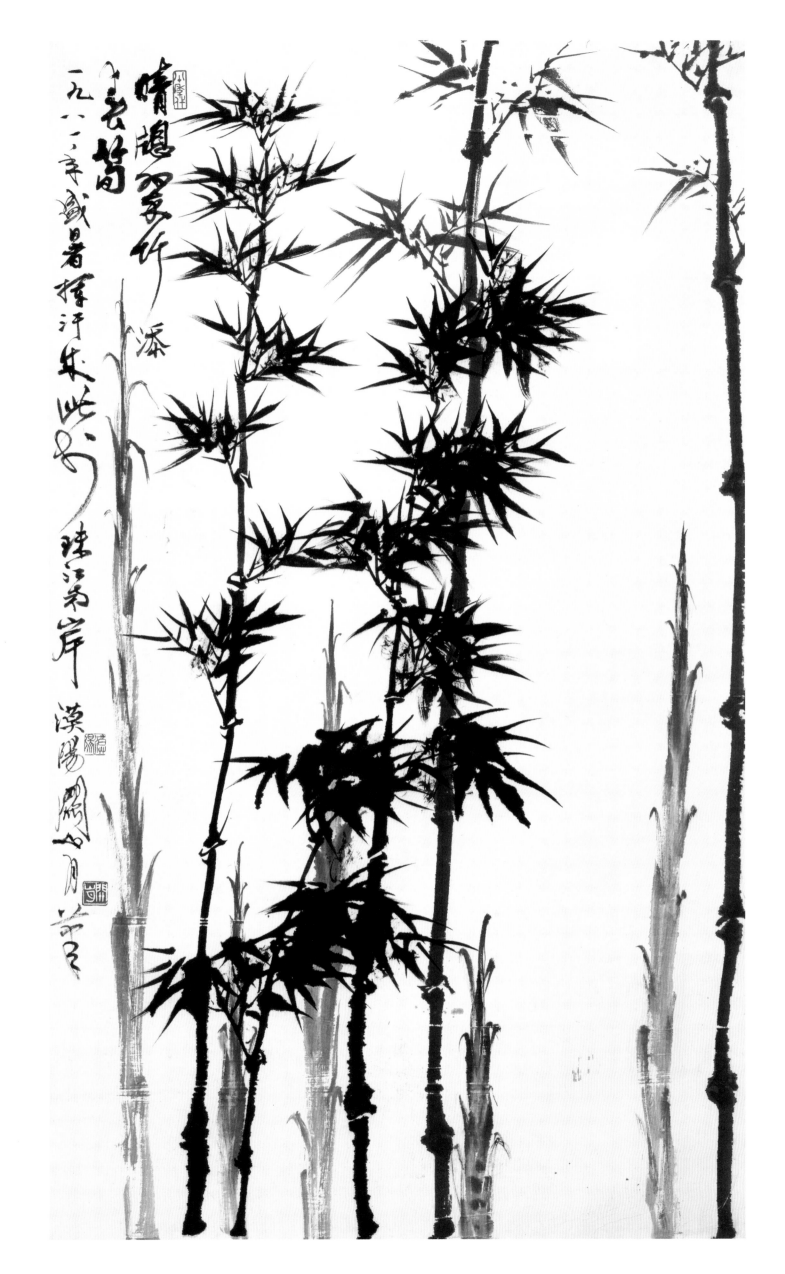

晴翠翠竹
雲篁

一九八○年盛暑者揮汗朱此

漢陽開如月筆

红棉喜鹊

1981年
140.5 cm×70 cm
纸本设色
广州艺术博物院藏

款识：关山月画。
印章：关山月印（白文）

红棉飞雀

1981年
179 cm×96.5 cm
纸本设色
广州艺术博物院藏

款识：漠阳关山月画。
印章：关山月印（白文） 漠阳（朱文）

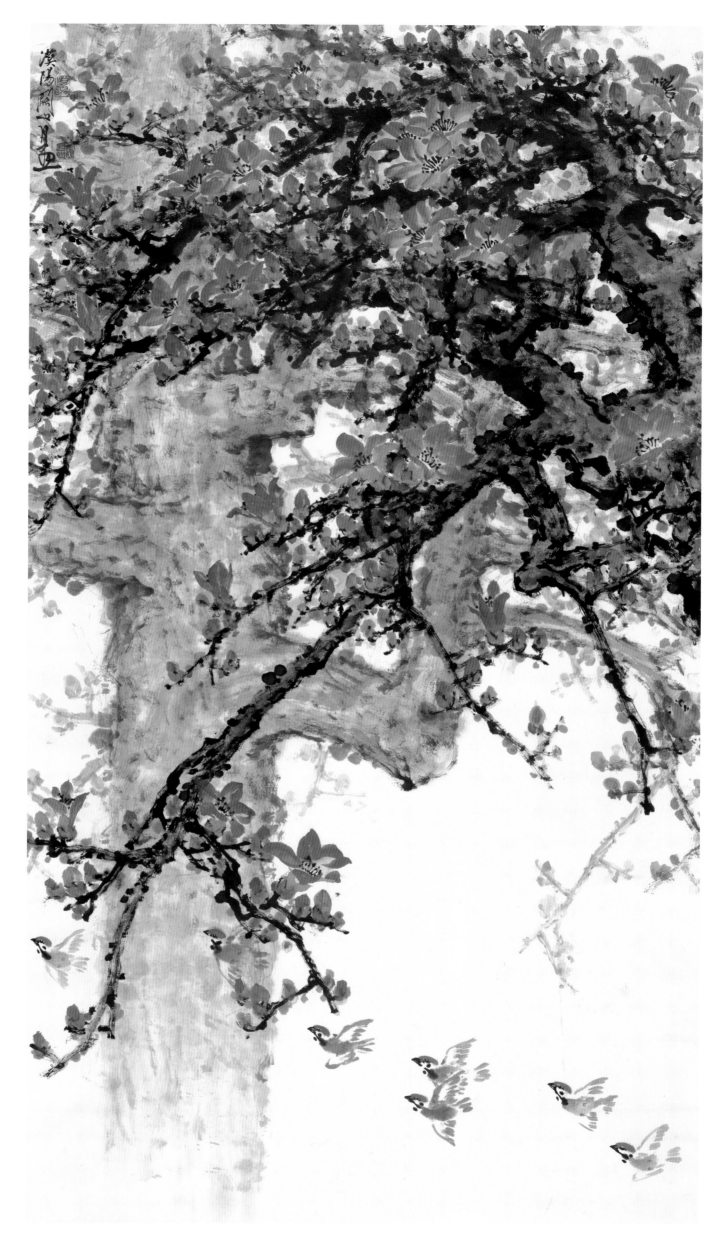

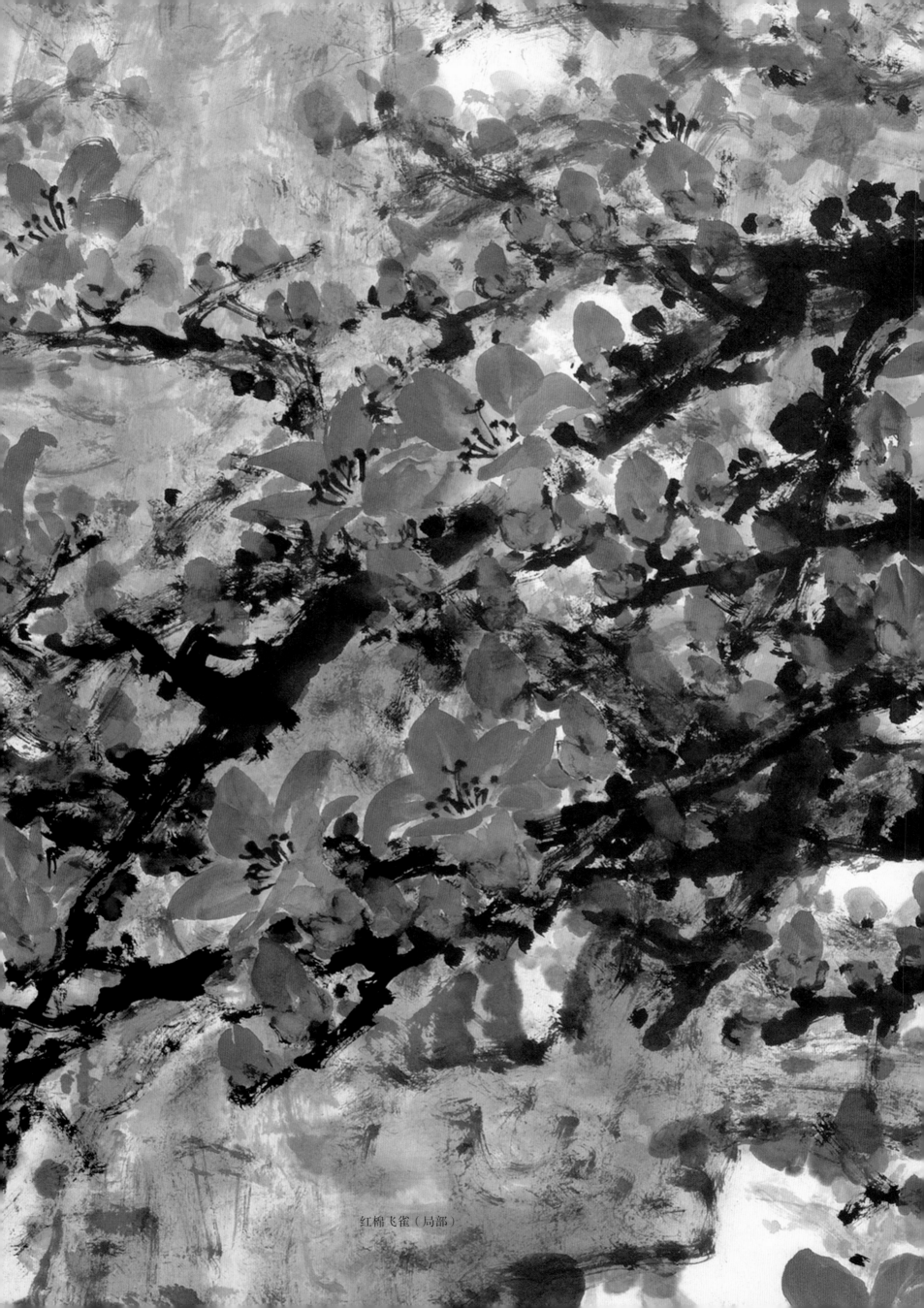

红棉飞雀（局部）

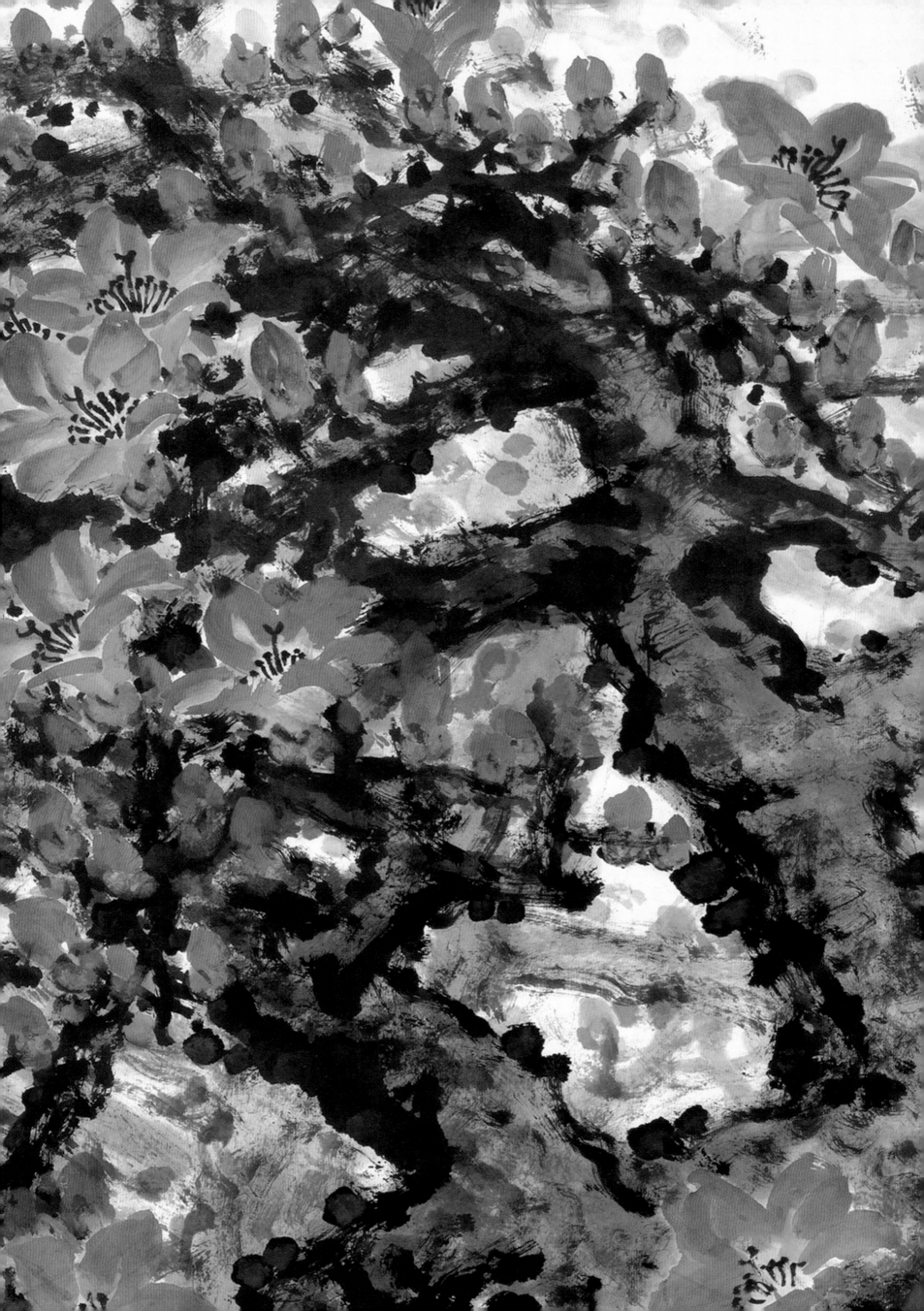

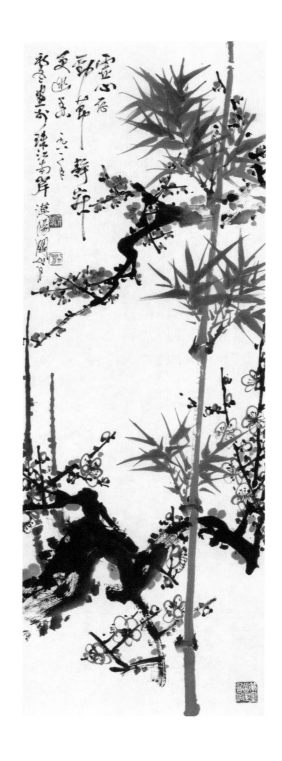

双清图之一

1981年
97.5 cm×34.7 cm
纸本设色
私人藏

款识：虚心存劲节，静寂更幽香。一九八一年初冬画于珠江
　　　南岸，漠阳关山月。

印章：关山月（朱文）漠阳（白文）笔墨当随时代（白文）

双清图之二

1981年
97 cm×34 cm
纸本设色
私人藏

款识：虚心存劲节，静寂更幽香。小平见爱此图，嘱题归之。
　　　一九八一年十一月十五日，漠阳关山月画于广州。

印章：关山月（白文）漠阳（朱文）八十年代（朱文）

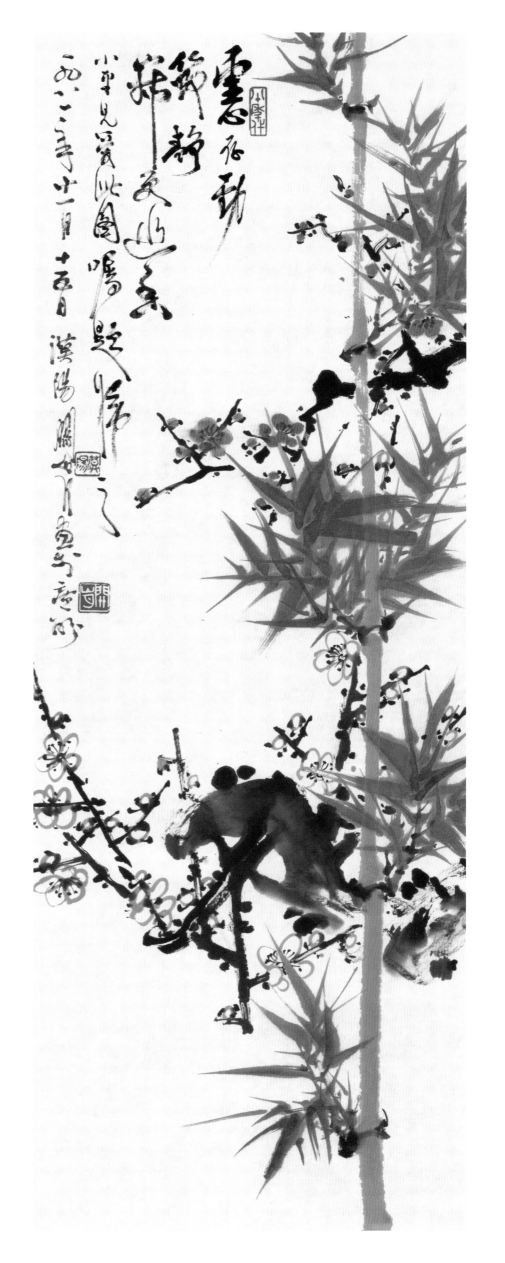

纸本设色

广州艺术博物院藏

款识：民安物阜荔枝多，又到罗［萝］岗竞踏歌。雨意赏梅嫌
　　　未足，老饕半日羡东坡。本岁曾赴罗［萝］岗作春雨
　　　赏梅，今值荔枝丰收，又作啖荔雅集，归来得此口占
　　　并为图之，聊以寄兴耳。一九八三年盛暑，挥汗成于
　　　珠江南岸鉴泉居，漠阳关山月。

印章：关山月章（白文）岭南人（白文）八十年代（朱文）

丹荔图

1983年

135.5 cm × 45 cm

纸本设色

广州艺术博物院藏

款识：民安物阜荔枝多，又到罗［萝］岗竞踏歌。雨意赏梅嫌
　　　未足，老饕半日羡东坡。本岁曾赴罗［萝］岗作春雨
　　　赏梅，今值荔枝丰收，又作啖荔雅集，归来得此口占
　　　并为图之，聊以寄兴耳。一九八三年盛暑，挥汗成于
　　　珠江南岸鉴泉居，漠阳关山月。

印章：关山月章（白文）岭南人（白文）八十年代（朱文）

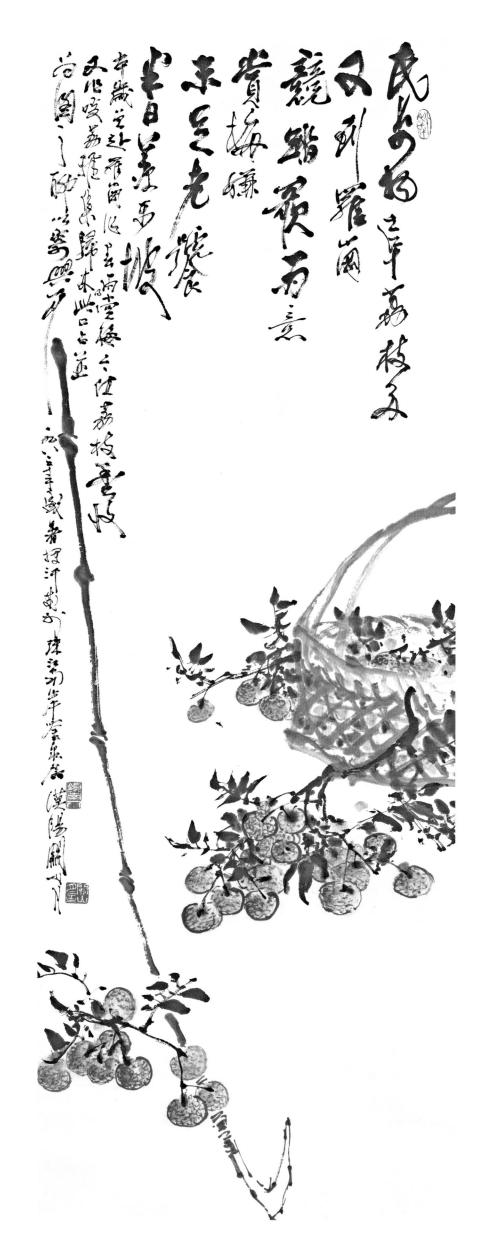

戏蝶图

1983年
82 cm×50.5 cm
纸本设色
关山月美术馆藏

款识：漠阳关山月戏笔。
印章：关（朱文） 漠阳（朱文）

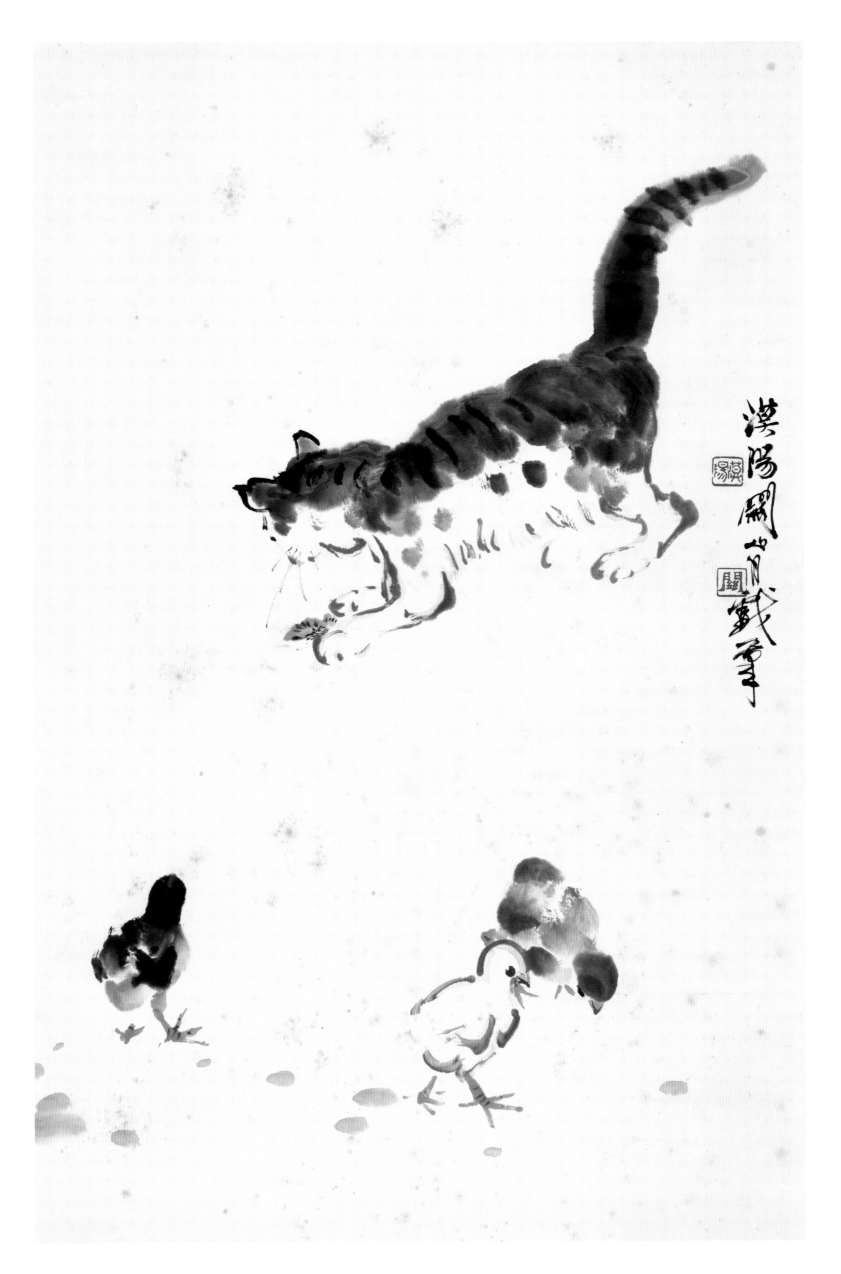

款识：罗浮山下已三春，卢桔杨梅次第新。日啖荔枝三百
　　　颗，不妨［辞］长作岭南人。一九八四年夏并录苏东坡
　　　句，漠阳关山月笔。

印章：关山月印（白文）漠阳（朱文）八十年代（朱文）
　　　岭南人（朱文）

荔枝

1984年
67.5 cm×44.5 cm
纸本设色
关山月美术馆藏

款识：罗浮山下已三春，卢桔杨梅次第新。日啖荔枝三百
　　　颗，不妨［辞］长作岭南人。一九八四年夏并录苏东坡
　　　句，漠阳关山月笔。

印章：关山月印（白文）漠阳（朱文）八十年代（朱文）
　　　岭南人（朱文）

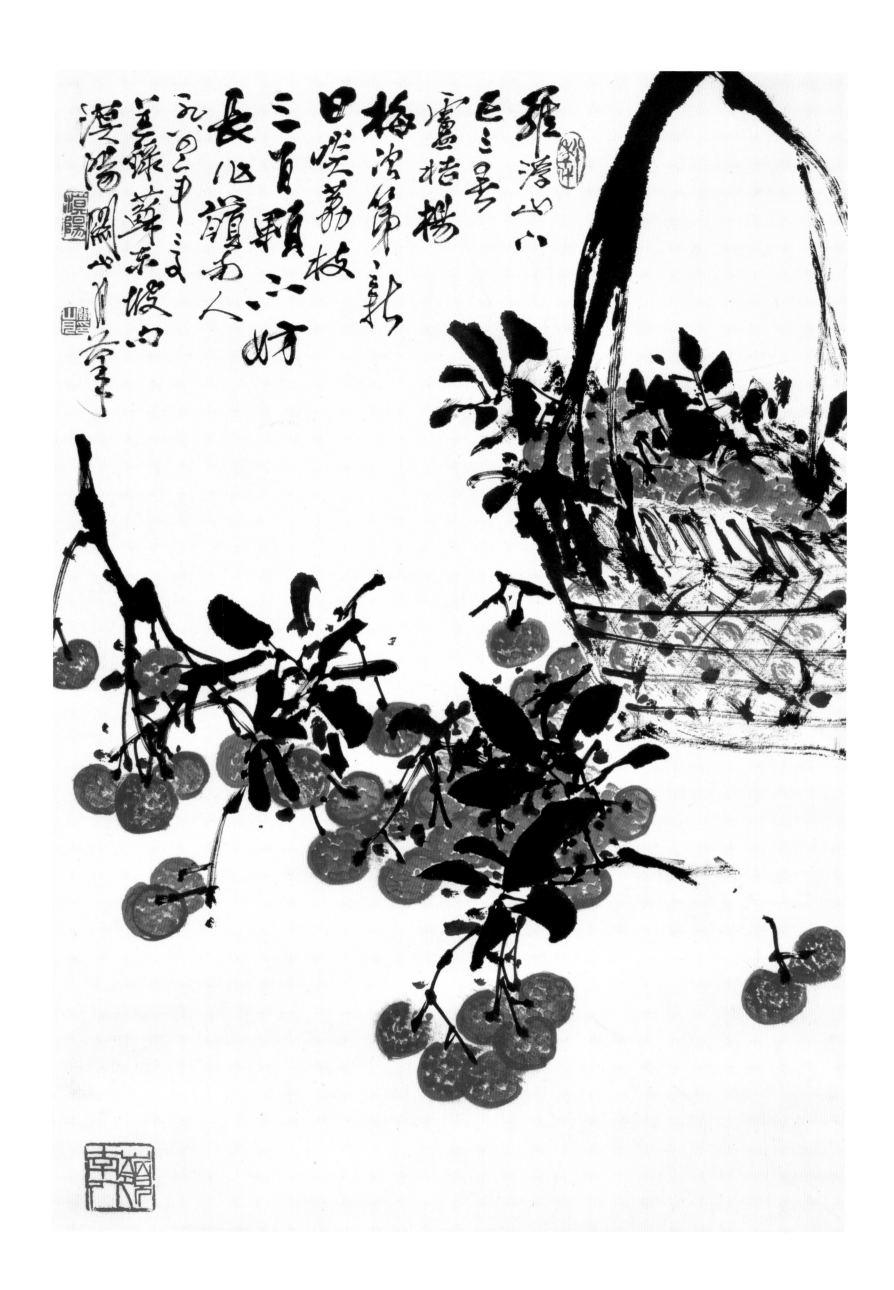

红棉翠竹

1985年
174.4 cm×95.9 cm
纸本设色
广州艺术博物院藏

款识：乙丑新春试笔，漠阳关山月于珠江南岸隔山书舍。
印章：关山月印（白文）漠阳（朱文）红棉巨榕乡人（白文）

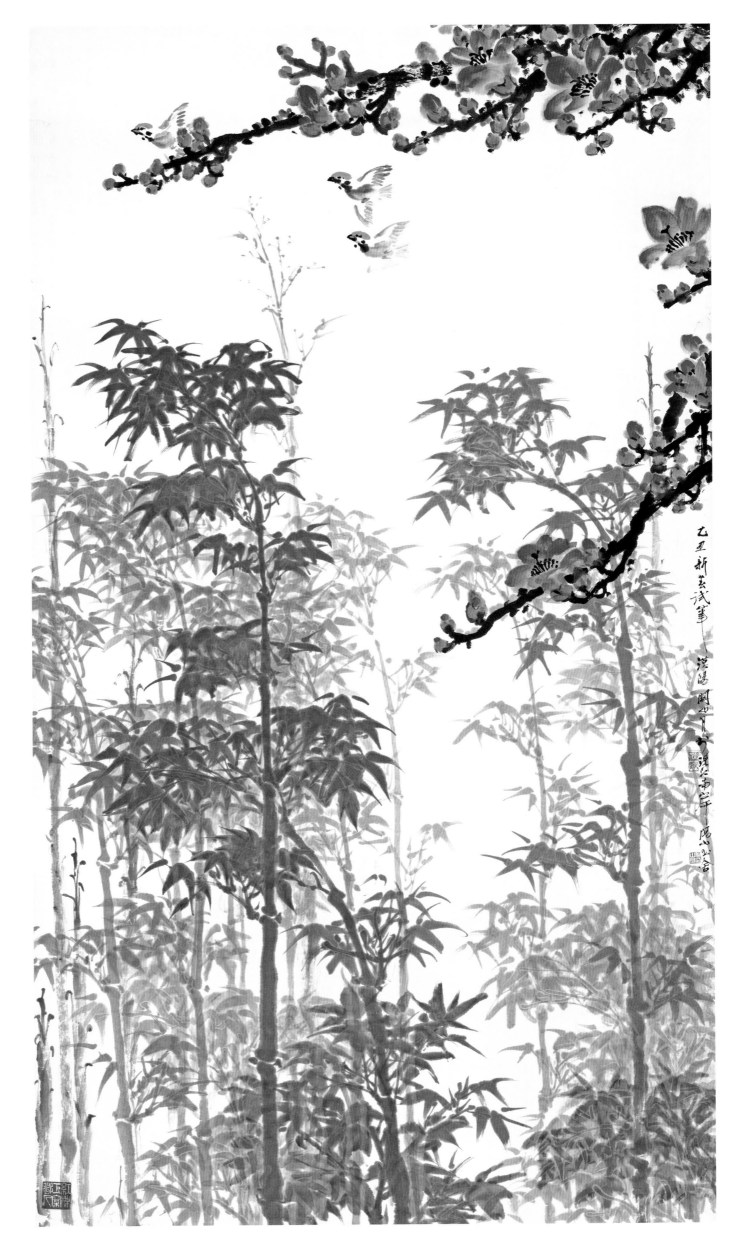

梅竹双清图

1985年
133 cm × 69 cm
纸本设色
私人藏

款识：漠阳关山月笔。
印章：关山月（白文）漠阳（朱文）学到老来知不足（朱文）

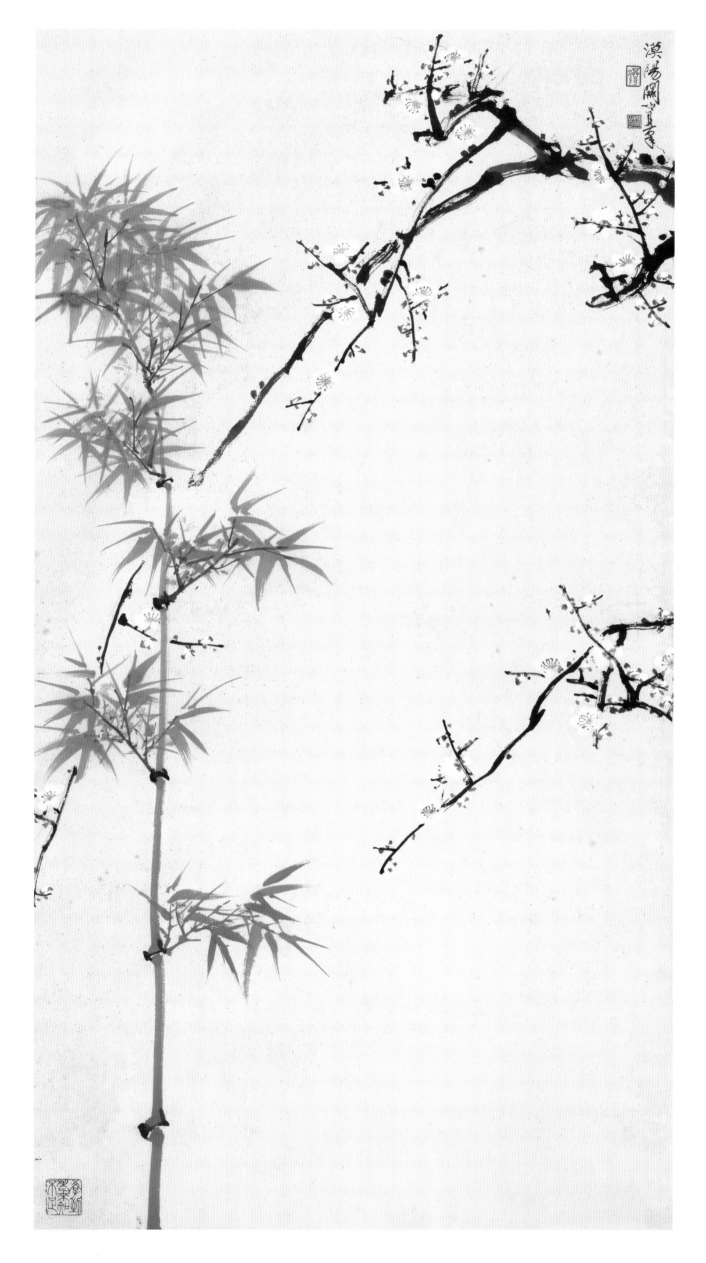

竹月梅

1985年

95.5 cm × 58 cm

纸本设色

私人藏

款识：霜寒疏影萧萧［萧萧］竹，月映横枝暗香梅。乙丑新
春雨窗作画遣兴，偶然拾起旧藏老纸，试以淡彩稀墨图
之，饶有雅趣。漠阳关山月并记于珠江南岸鉴泉居。

印章：关山月印（朱文） 鉴泉居（白文） 肖形印（朱文）

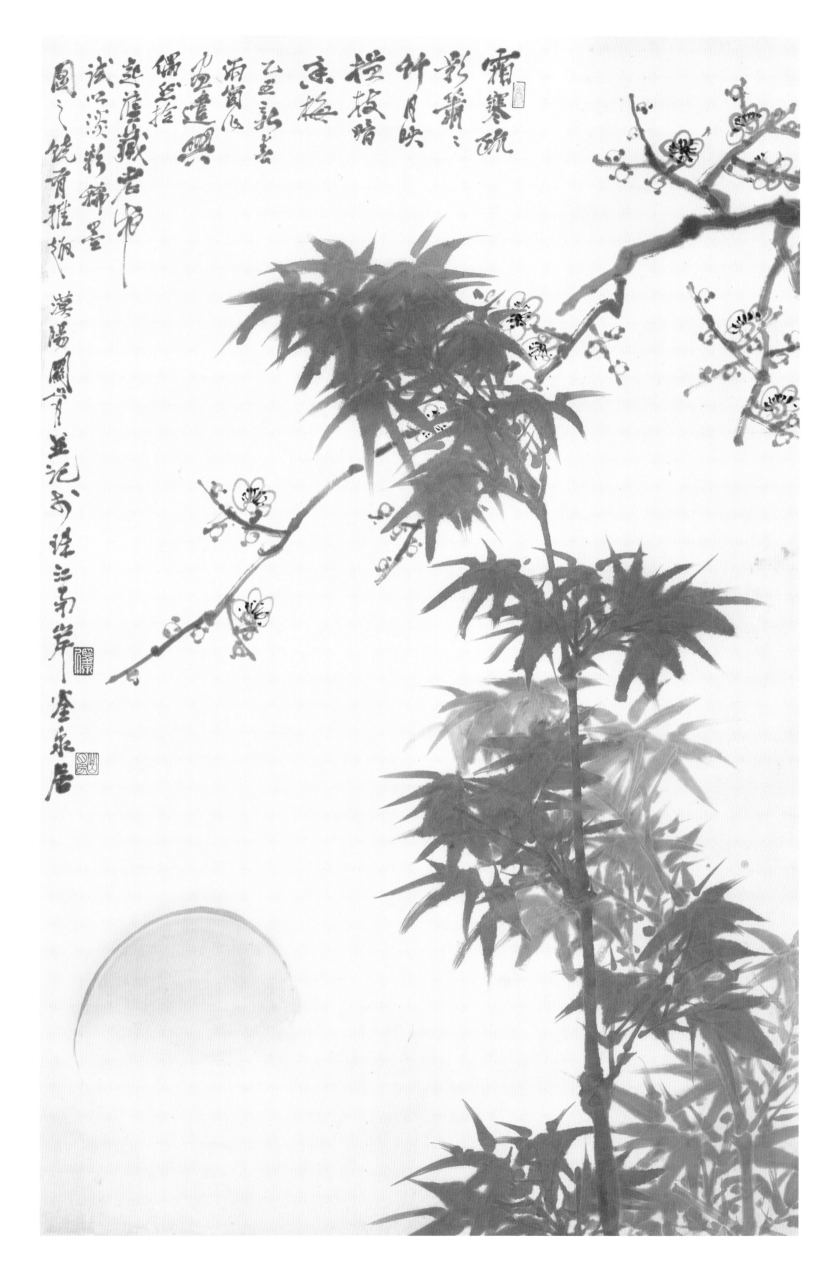

霜寒疏影暗香三竹月映寒梅

试心淡粉辟墨起广藏书中雨贵后少画遣兴偶乡拾红豆新来

汉阳関肖平记于珞三弟雅属

国之饶青雅凝

岑泉居

133

春江水暖鸭先知

1985年
130 cm × 60 cm
纸本设色
岭南画院藏

款识：春江水暖。一九八五年元月开笔成此于珠江南岸隔山
　　　书舍，漠阳关山月并记。
印章：关山月印（白文）　漠阳（朱文）

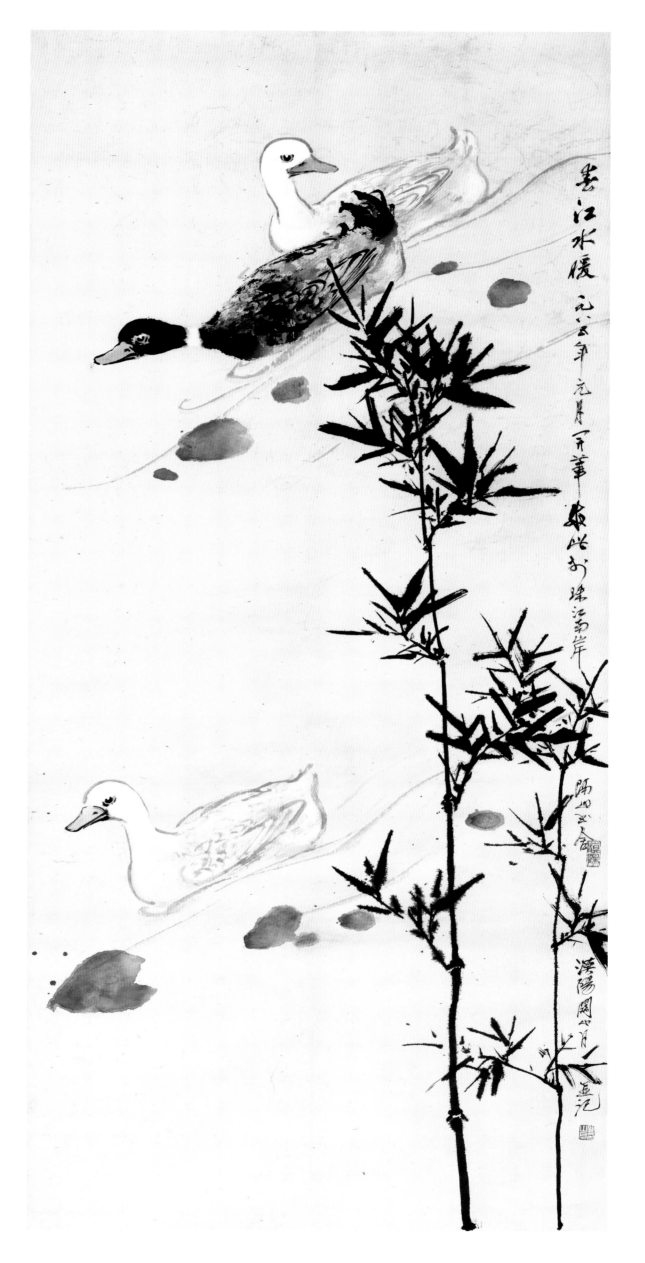

麻雀

1986年
173.8 cm×43.5 cm
纸本设色
私人藏

款识：关坚孙儿十一岁生日嘱画雀跃图。一九八六年七月
　　　十一日关山月并题。

印章：关山月印（白文）

麻雀

1986年
173.8 cm×43.5 cm
纸本设色
私人藏

款识：关坚孙儿十一岁生日嘱画雀跃图。一九八六年七月
　　　十一日关山月并题。

印章：关山月印（白文）

136

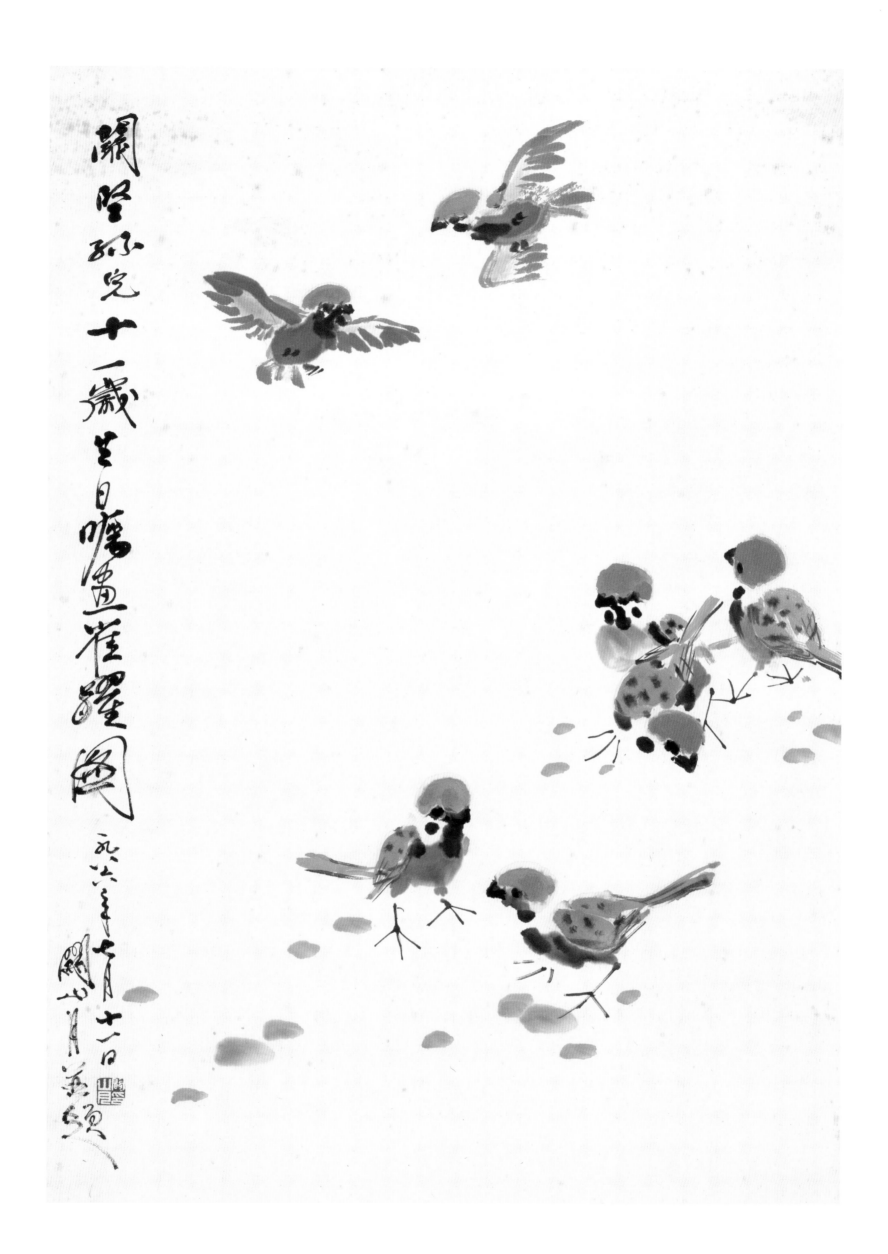

開堃孫兒十一歲生日囑畫雀躍圖

一九六三年七月十一日關山月并題

春讯

1986年
109 cm × 96.2 cm
纸本设色
关山月美术馆藏

款识：春讯。丙寅岁冬于珠江南岸，漠阳关山月笔。
印章：关山月印（朱文） 漠阳（白文） 学到老来知不足（朱文）

蕉花翠竹

1986年

108.8 cm×96 cm

纸本设色

关山月美术馆藏

款识：丙寅岁冬，漠阳关山月。

印章：关山月印（白文） 漠阳（白文） 八十年代（朱文）
　　　学到老来知不足（朱文）

松竹梅组画之松

1986年
179 cm×95.8 cm
纸本设色
关山月美术馆藏

款识：漠阳关山月。
印章：关山月（朱文） 学到老来知不足（朱文）

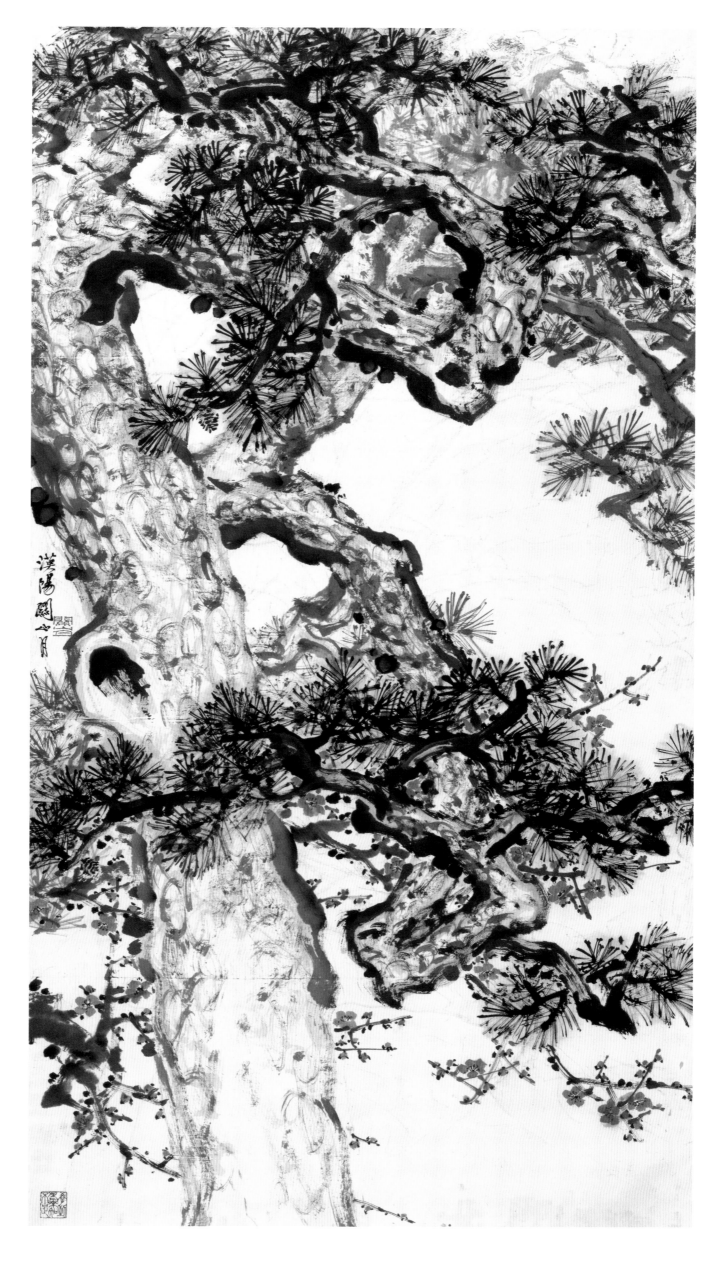

松竹梅组画之竹（一）

1986年
179 cm×95.8 cm
纸本设色
关山月美术馆藏

款识：一九八六年十月，漠阳关山月画于珠江南岸隔山书舍。

印章：关山月印（朱文） 漠阳（白文）
　　　平生塞北江南（白文）

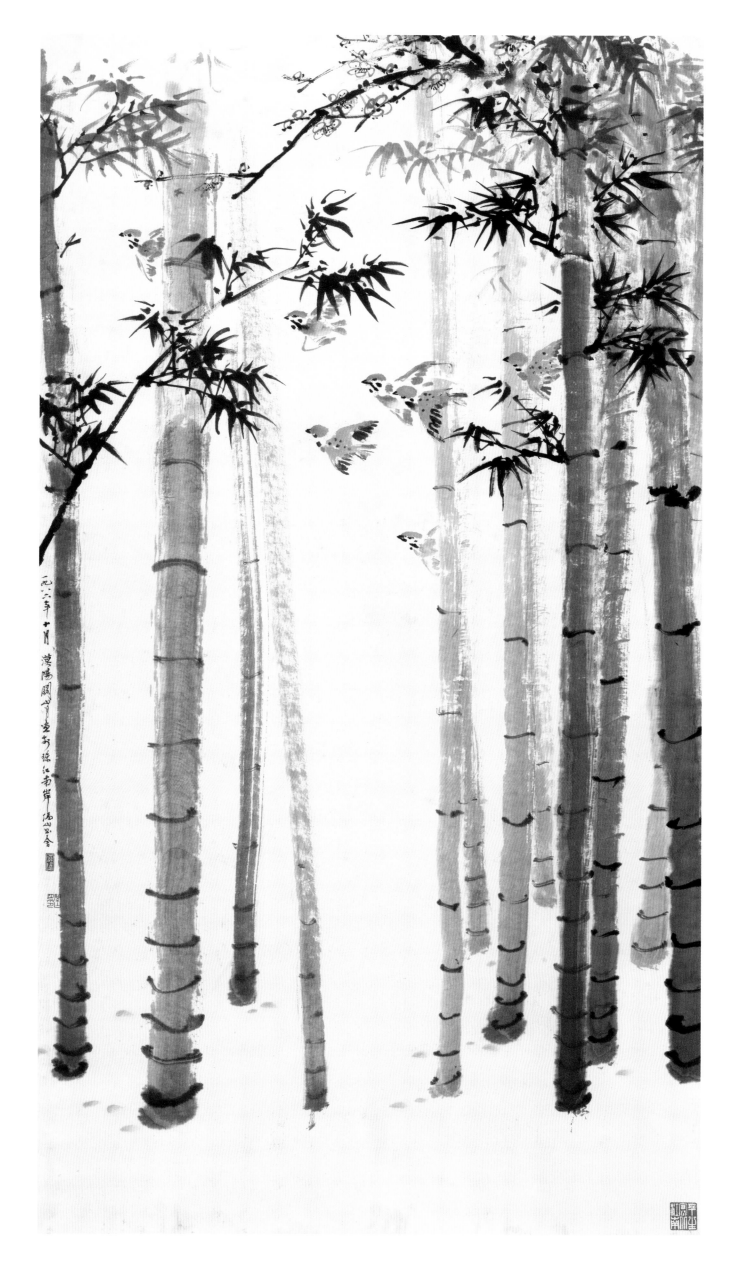

145

松竹梅组画之竹（二）

1986年
179 cm×95.8 cm
纸本设色
关山月美术馆藏

款识：漠阳关山月。
印章：关山月印（白文）岭南人（白文）

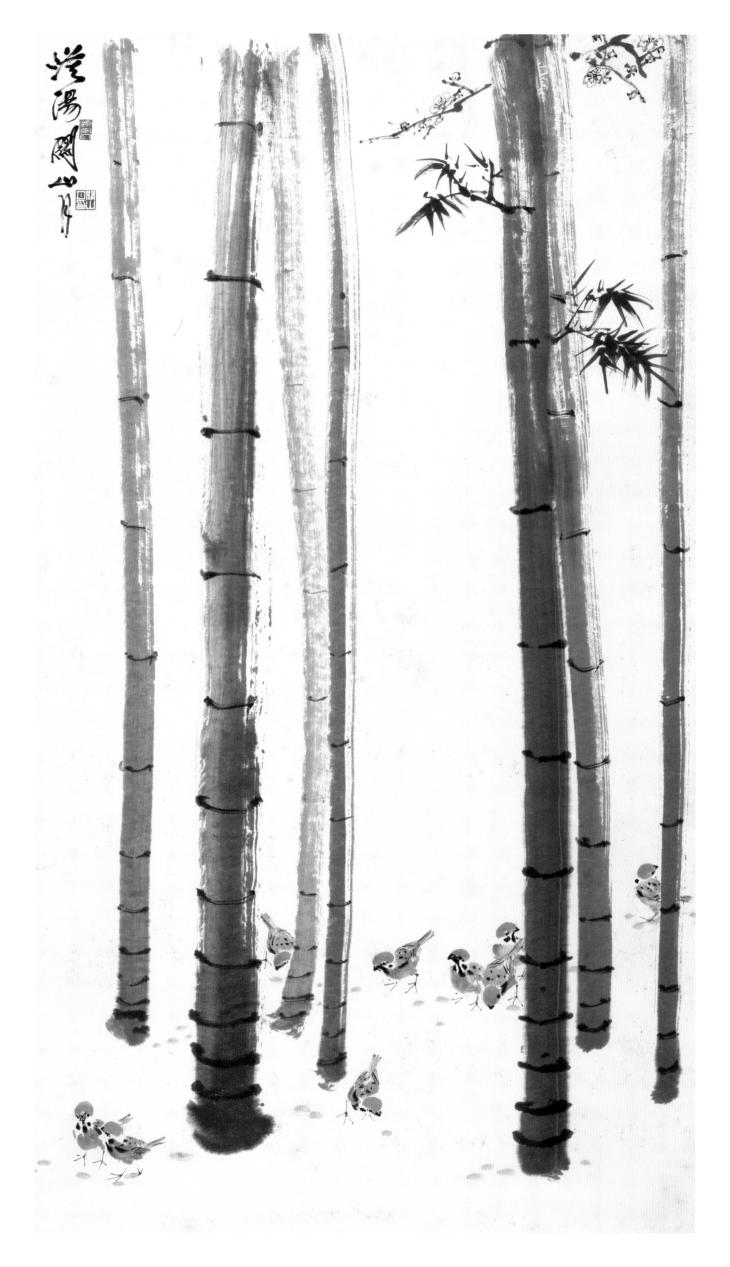

147

园庭四题之一

1986年
66.5 cm×68 cm
纸本设色
广州艺术博物院藏

款识：漠阳关山月。
印章：关山月（朱文）

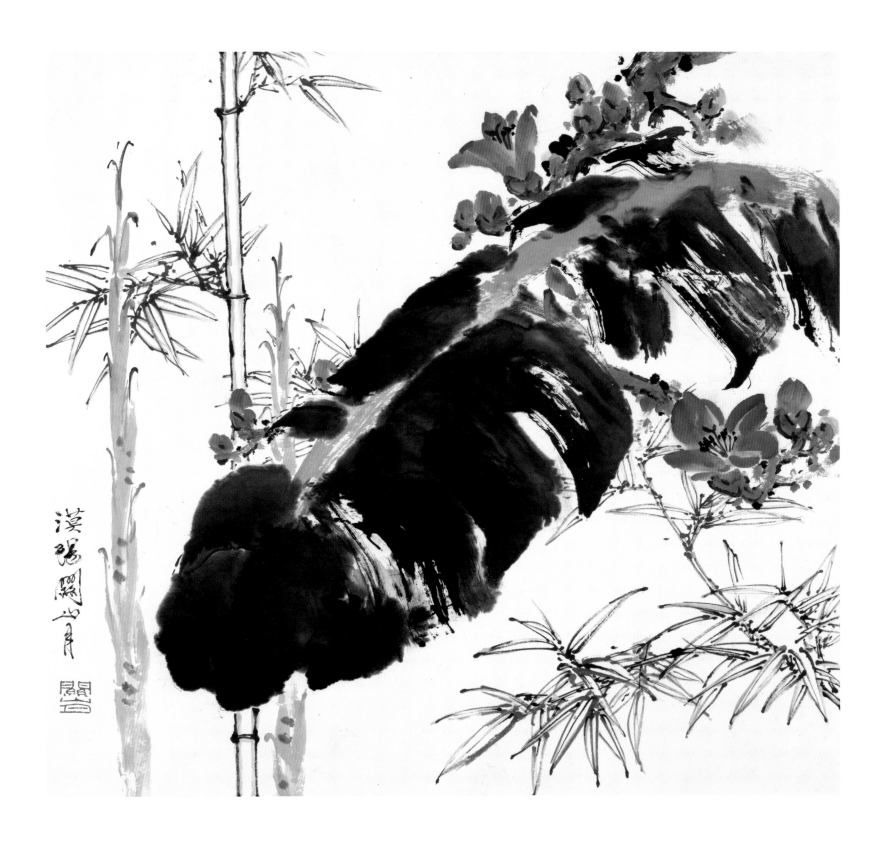

园庭四题之二

1986年
68.4 cm×67.7 cm
纸本设色
广州艺术博物院藏

款识：一九八六年夏，漠阳关山月画。
印章：关山月印（白文）漠阳（朱文）山月画梅（朱文）

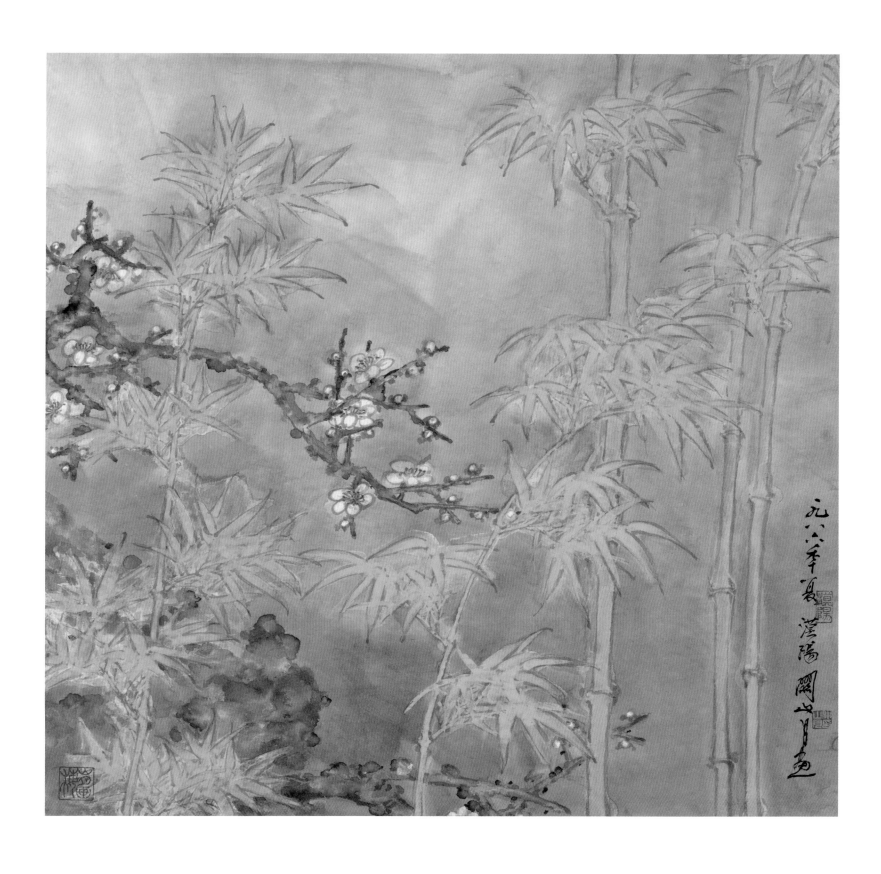

园庭四题之三

1986年
68 cm×67.6 cm
纸本设色
广州艺术博物院藏

款识：漠阳关山月笔。
印章：关（朱文）

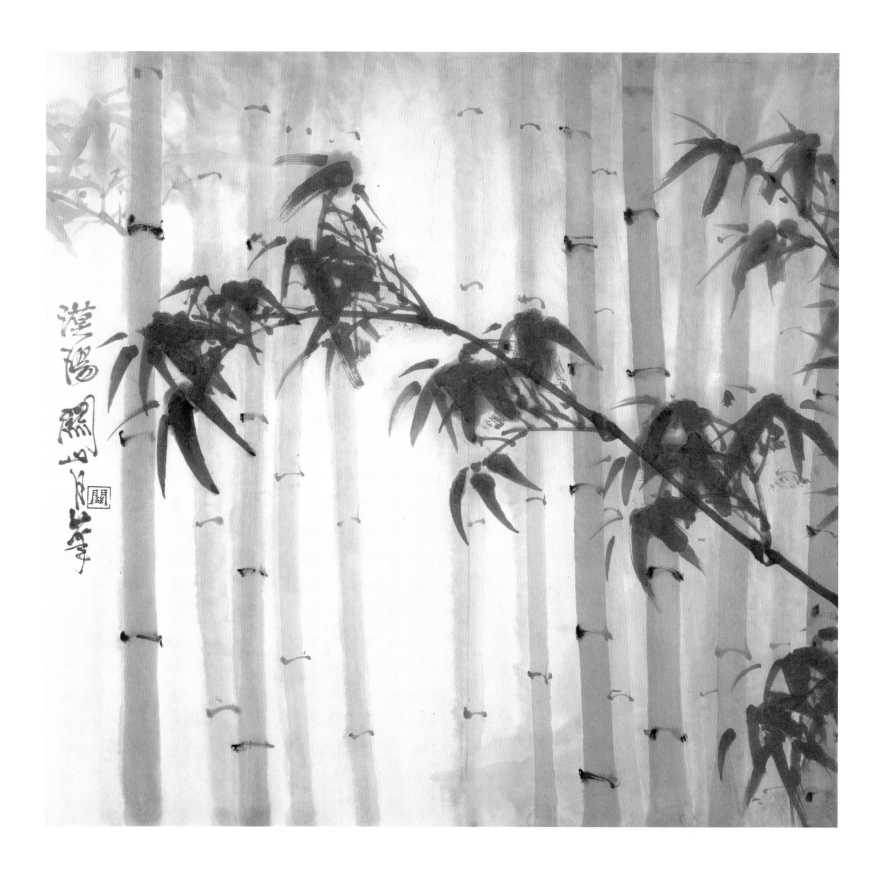

款识：漠阳关山月笔。

纸本设色
广州艺术博物院藏

园庭四题之四

1986年
68.3 cm×67.7 cm
纸本设色
广州艺术博物院藏

款识：漠阳关山月笔。
印章：关山月（白文）

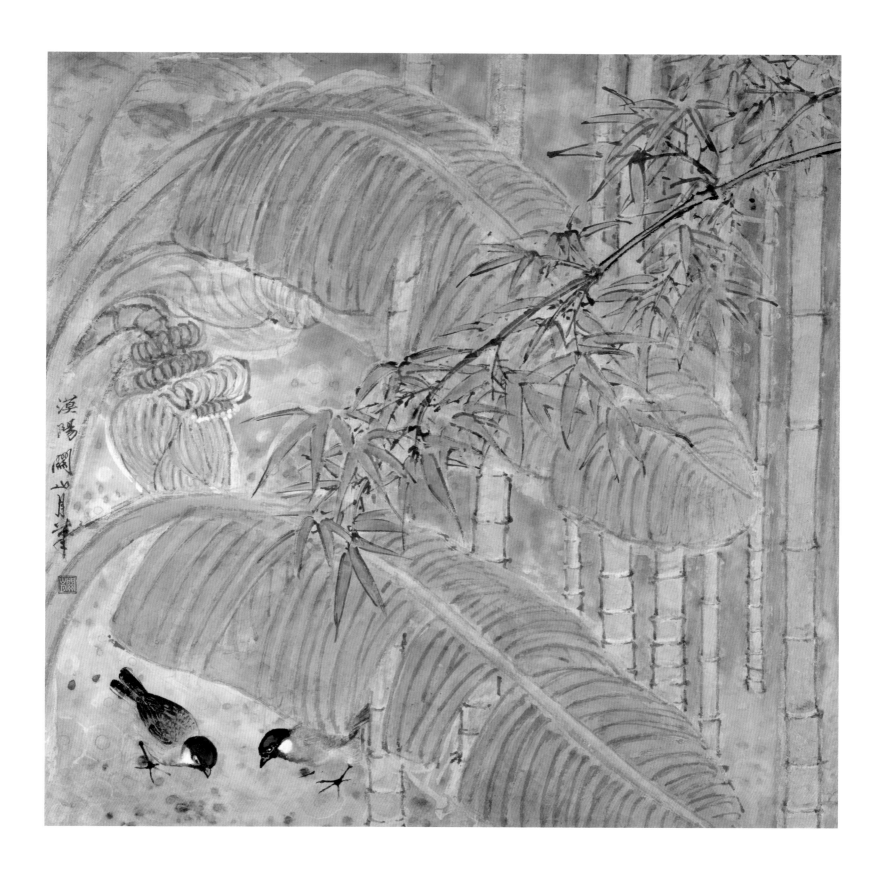

1986年
148.1 cm×29.8 cm
纸本水墨
广州艺术博物院藏

款识：三友图。知心千古惟松竹，冷淡相交始见真。丙寅
　　　秋漠阳关山月画。
印章：关山月（白文）漠阳（朱文）八十年代（朱文）

三友图

1986年
148.1 cm×29.8 cm
纸本水墨
广州艺术博物院藏

款识：三友图。知心千古惟松竹，冷淡相交始见真。丙寅
　　　秋漠阳关山月画。
印章：关山月（白文）漠阳（朱文）八十年代（朱文）

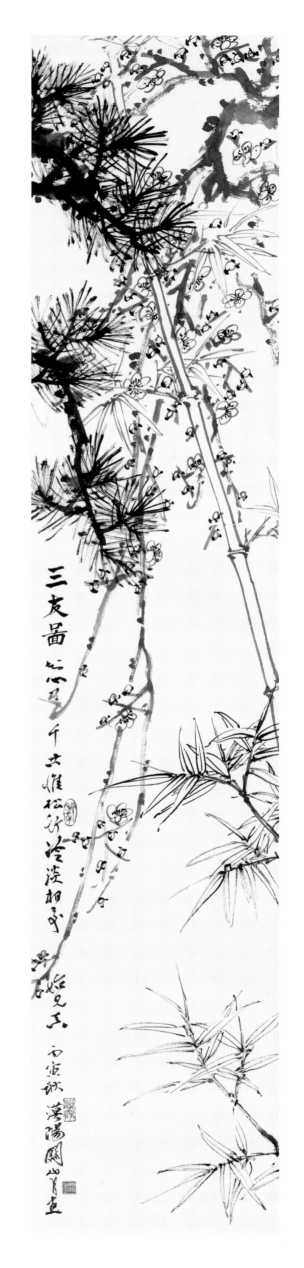

三友圖

知和氣
千戈惟松竹冷淡相交
始見真

丙寅秋
漢陽關山月畫

三清图

1986年
96 cm × 82 cm
纸本设色
关山月美术馆藏

款识：关山月笔。
印章：关山月印（白文） 岭南关氏（白文）
　　　学到老来知不足（朱文）

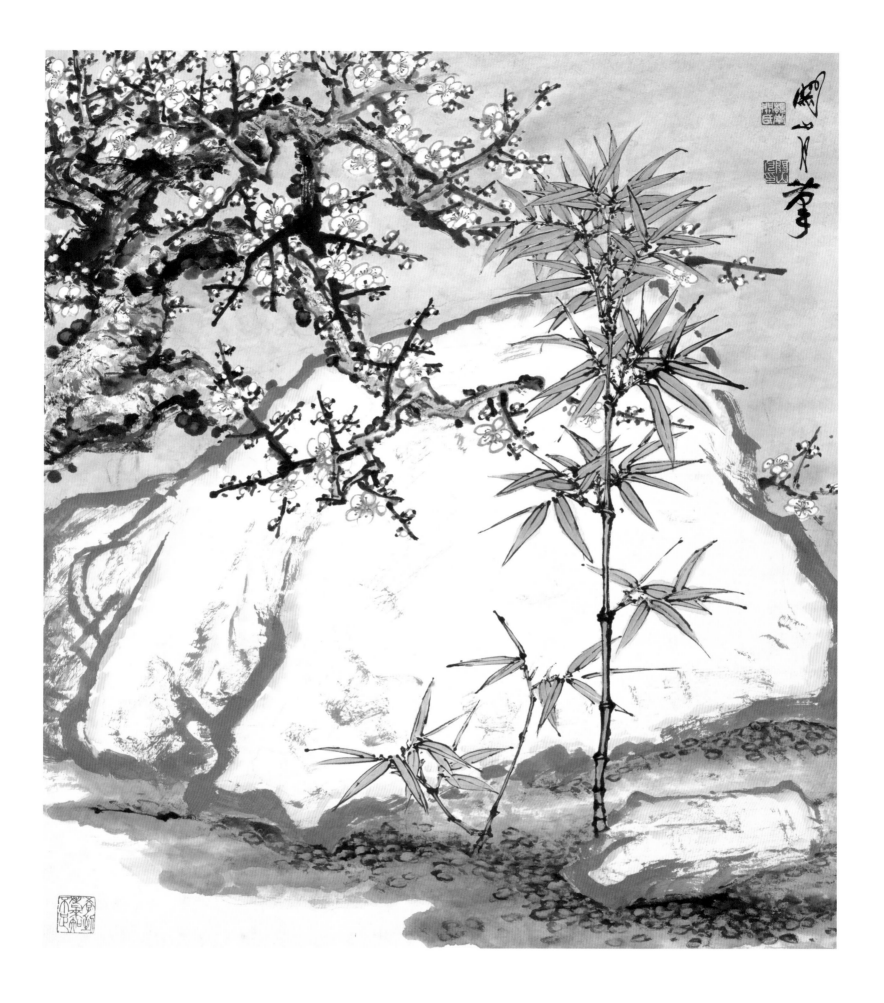

款识：雀跃图。题归秋璜存观。丁卯新春，关山月。
印章：关山月印（白文）

雀跃图

1987年
39 cm×49.5 cm
纸本设色
私人藏

款识：雀跃图。题归秋璜存观。丁卯新春，关山月。
印章：关山月印（白文）

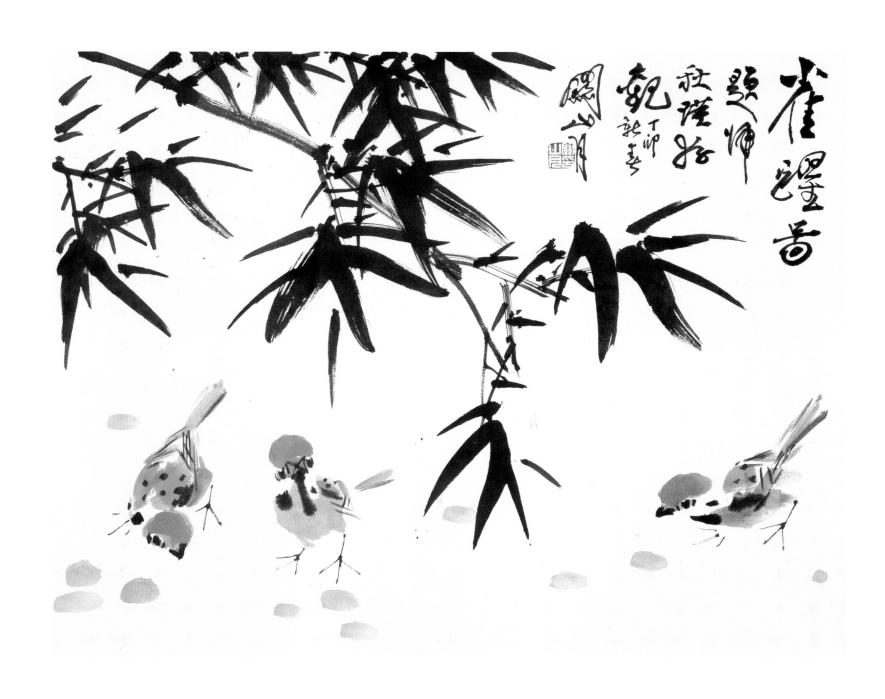

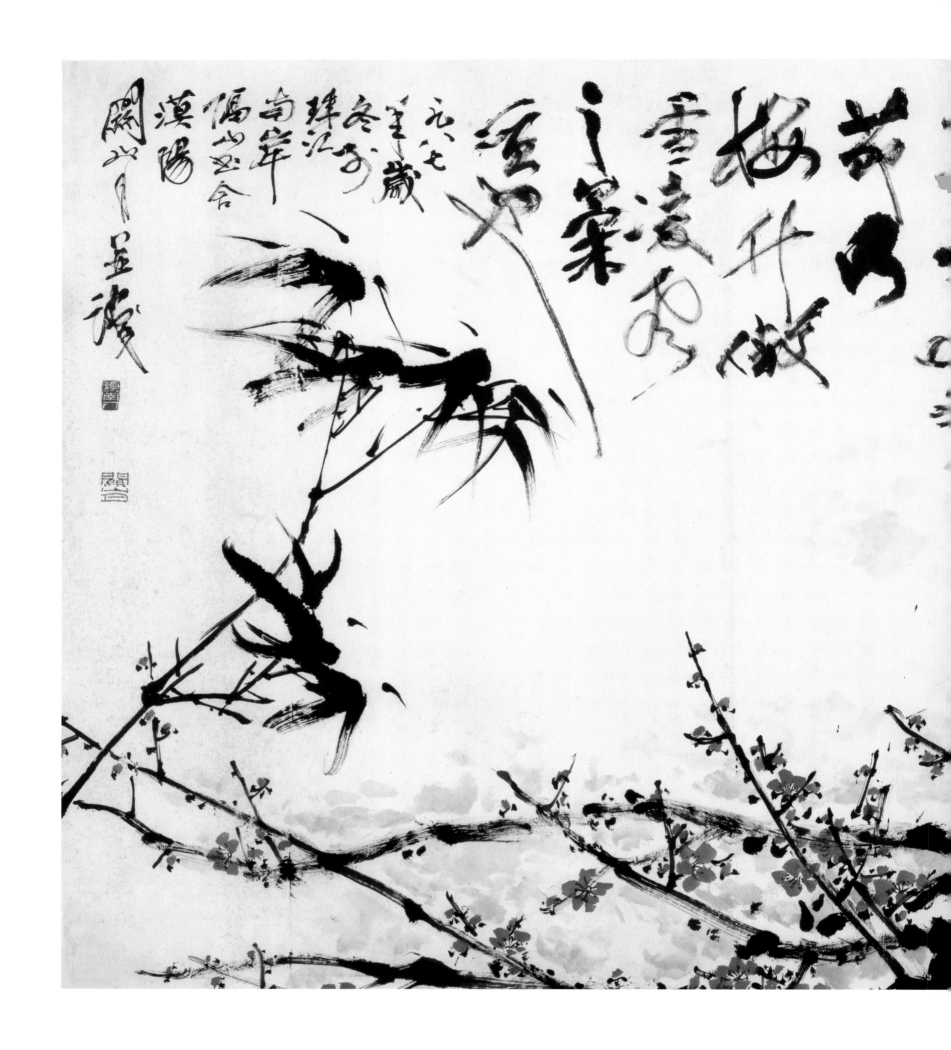

傲雪凌风

1987年
95 cm × 179 cm
纸本设色
私人藏

款识：铁骨幽香，虚心劲节，为梅竹傲雪临风之气质也。
　　　一九八七年岁冬于珠江南岸隔山书舍，漠阳关山月
　　　并识。
印章：关山月（朱文）岭南人（白文）

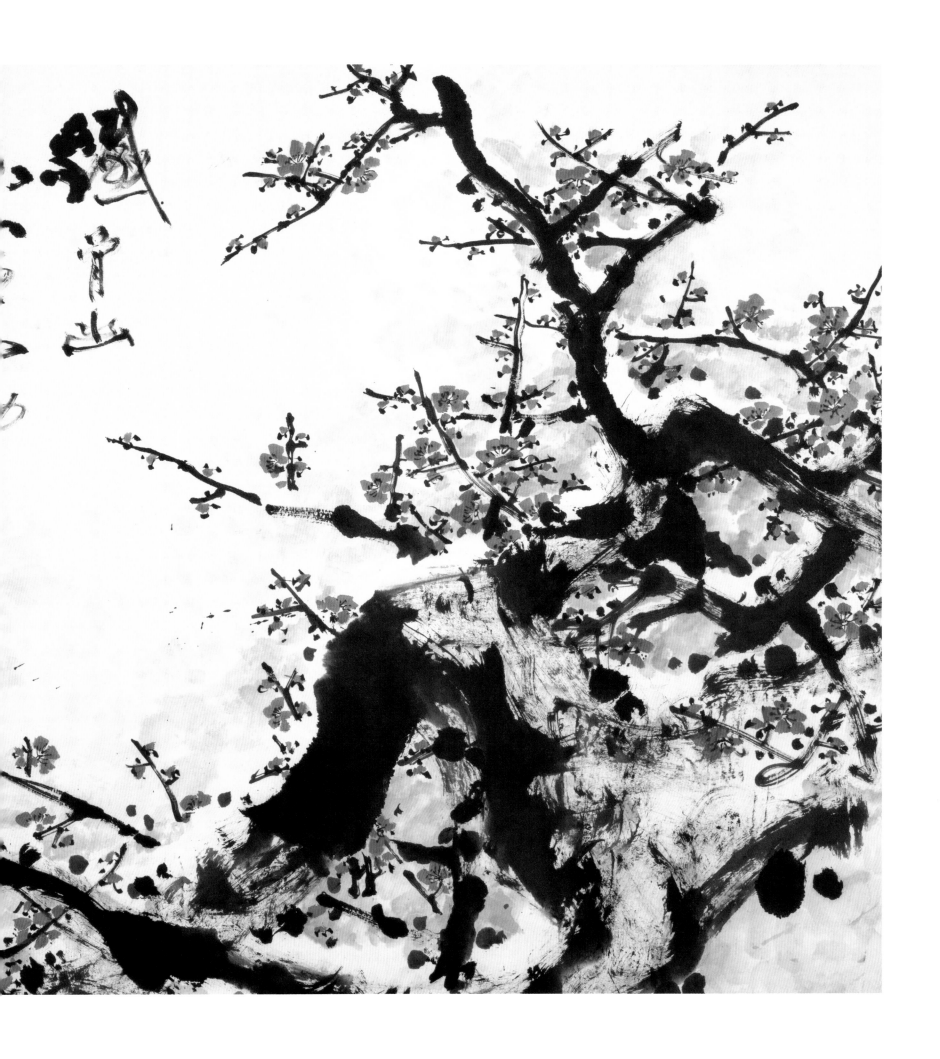

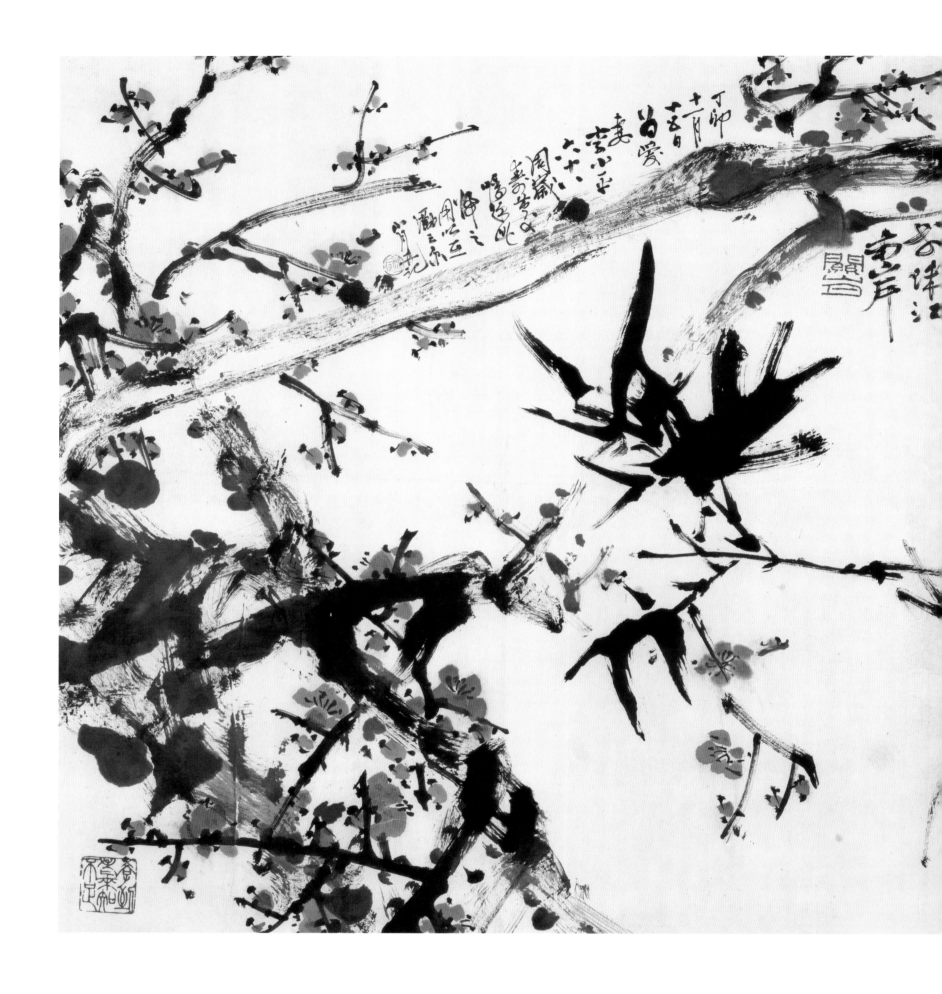

岁寒三友

1987年
62 cm × 123.5 cm
纸本设色
私人藏

款识：丁卯十一月十五日为爱妻李小平六十八周岁寿庆嘱题
此归之，用以在励之尔，山月并记。

印章：关山月（朱文） 学到老来知不足（朱文）

再识：劲节虚心竹，幽香铁骨梅，岁寒三友也。一九八八年
元旦漠阳关山月并题于珠江南岸。

印章：关山月（朱文） 八十年代（朱文）

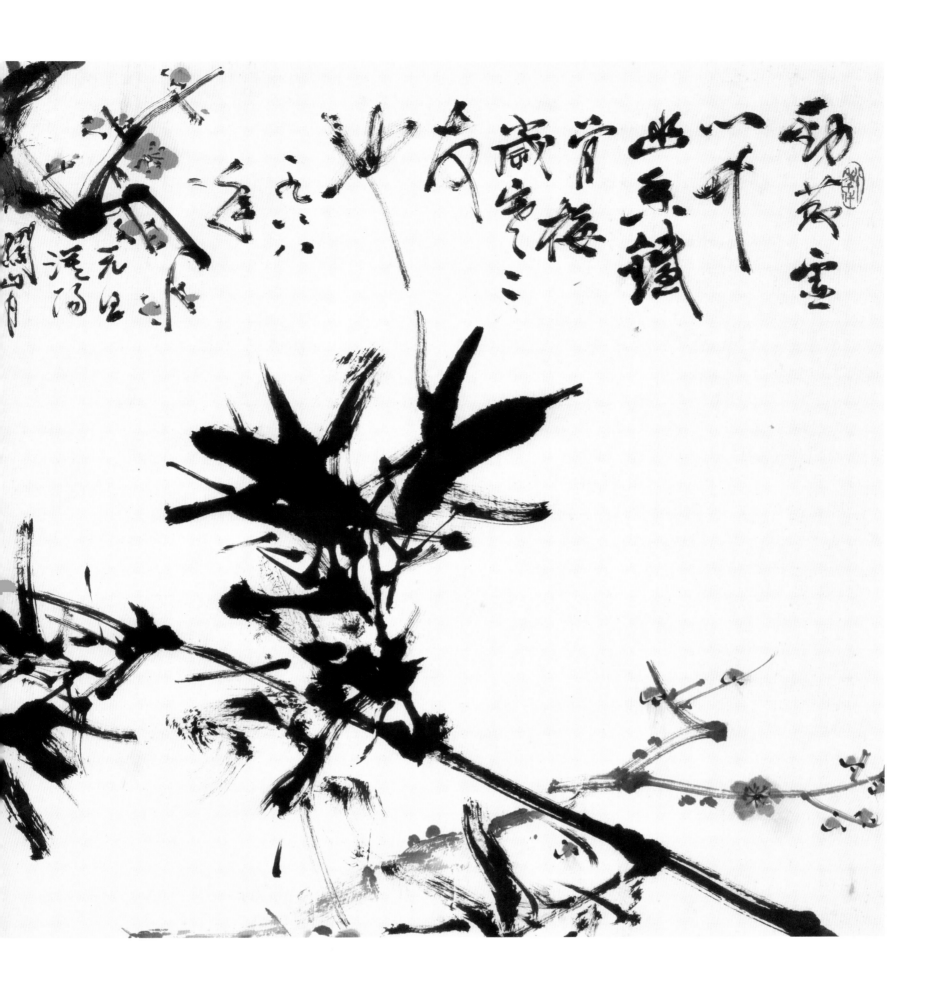

纸本设色

私人藏

款识：天香国色。一九八八年二月十六日系旧岁除夕，镫下
挥毫遣兴图此迎接戊辰龙年之来临，祝愿国家民族更
加繁荣昌盛也。漠阳关山月于珠江南岸隔山书舍。

印章：关山月（朱文）岭南人（白文）八十年代（朱文）
学到老来知不足（朱文）

天香国色

1988年

151 cm × 41 cm

纸本设色

私人藏

款识：天香国色。一九八八年二月十六日系旧岁除夕，镫下
挥毫遣兴图此迎接戊辰龙年之来临，祝愿国家民族更
加繁荣昌盛也。漠阳关山月于珠江南岸隔山书舍。

印章：关山月（朱文）岭南人（白文）八十年代（朱文）
学到老来知不足（朱文）

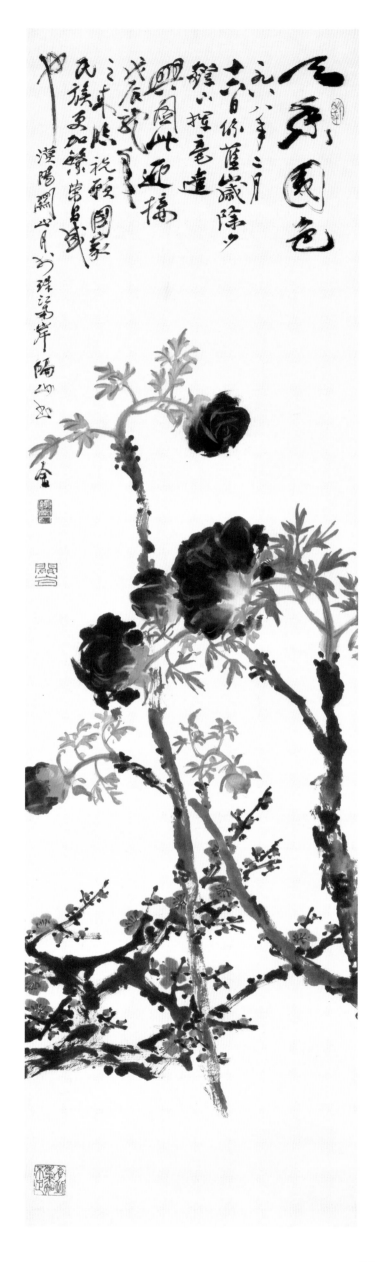

窗前情趣

1988年
114 cm × 67 cm
纸本设色
私人藏

款识：戊辰岁冬于鉴泉居画窗前情趣，漠阳关山月。
印章：关山月（白文） 漠阳（朱文） 积健为雄（朱文）

窗前情趣

1988年
114 cm × 67 cm
纸本设色
私人藏

款识：戊辰岁冬于鉴泉居画窗前情趣，漠阳关山月。
印章：关山月（白文） 漠阳（朱文） 积健为雄（朱文）

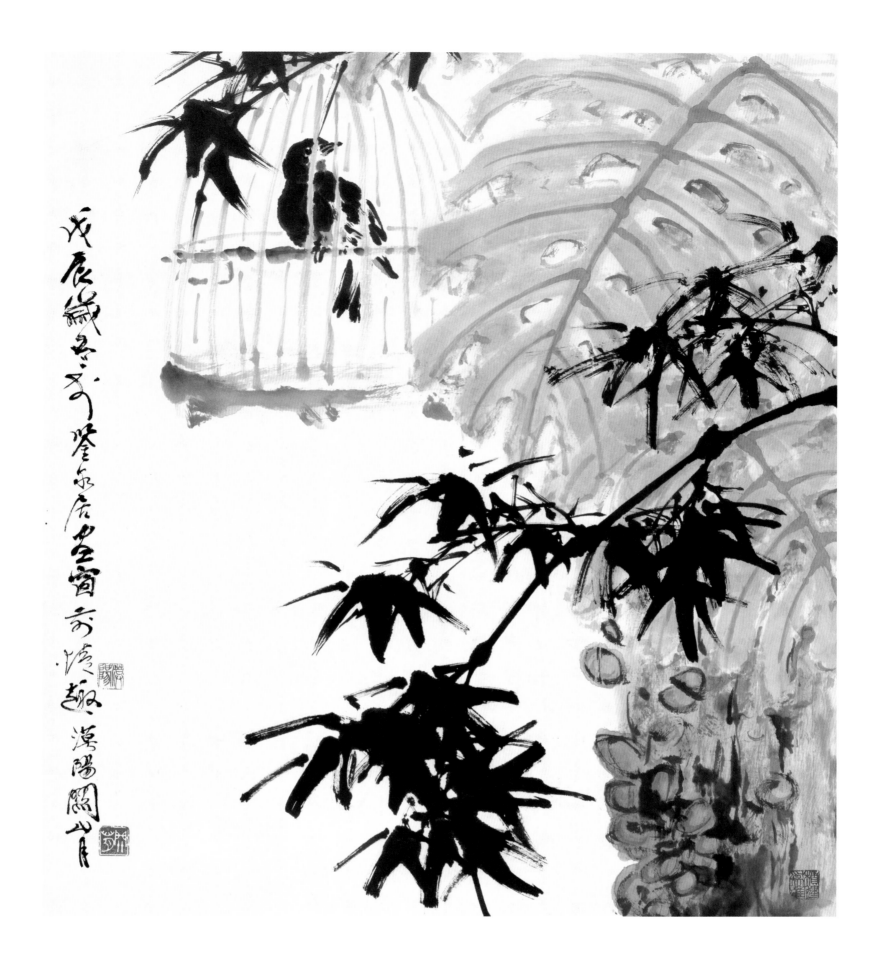

双清图

年代不详
67.5 cm × 67.5 cm
纸本设色
私人藏

款识：漠阳关山月。
印章：关（朱文）

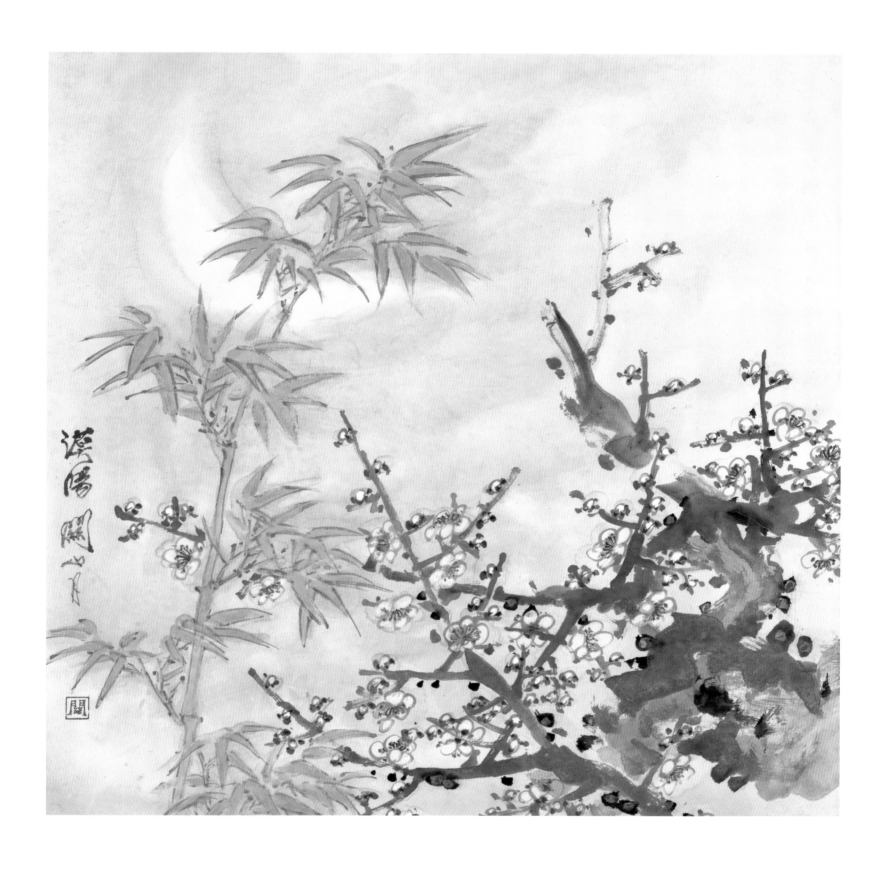

年代不详
68.5 cm × 68 cm
纸本水墨
私人藏

款识：漠阳关山月。
印章：关山月印（白文）　漠阳（朱文）

竹

年代不详
68.5 cm × 68 cm
纸本水墨
私人藏

款识：漠阳关山月。
印章：关山月印（白文）　漠阳（朱文）

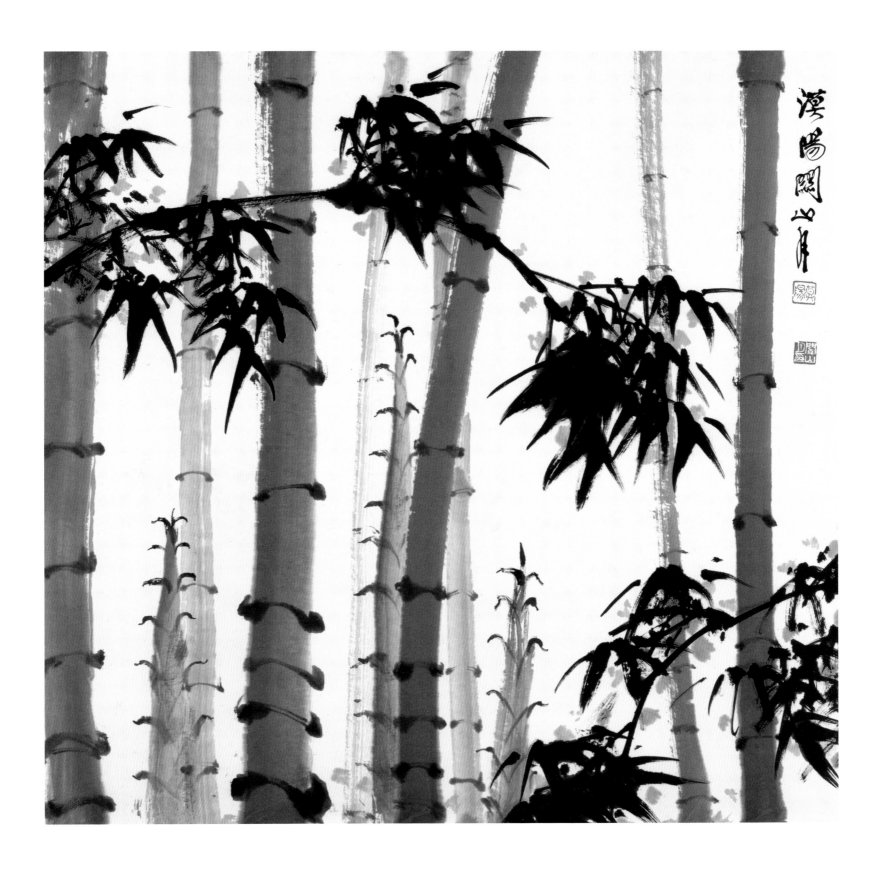

牡丹双雀图

年代不详
42 cm × 51.3 cm
纸本水墨
私人藏

款识：漠阳关山月写生。
印章：关（朱文）

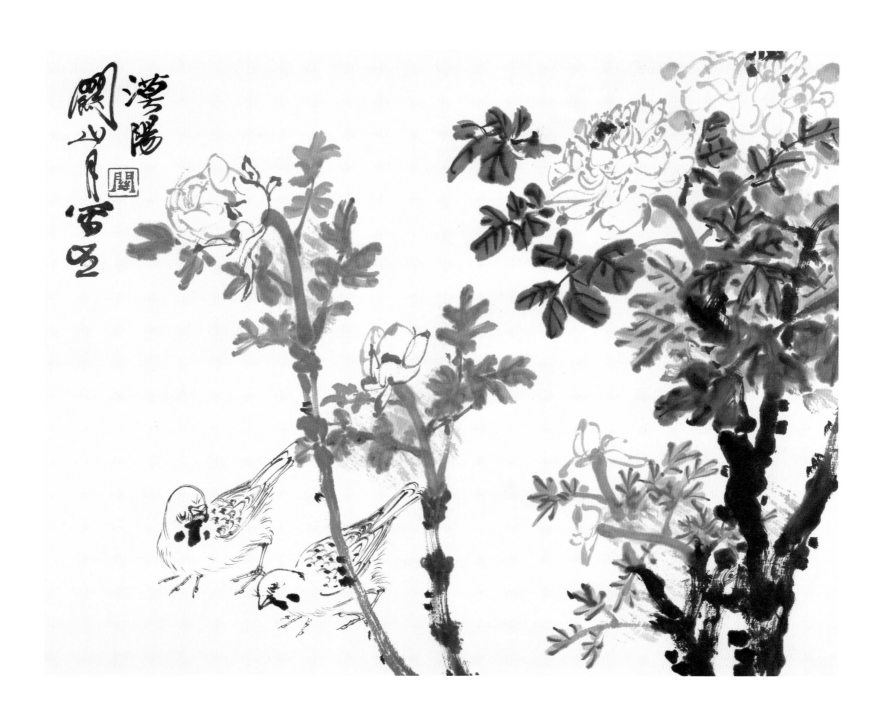

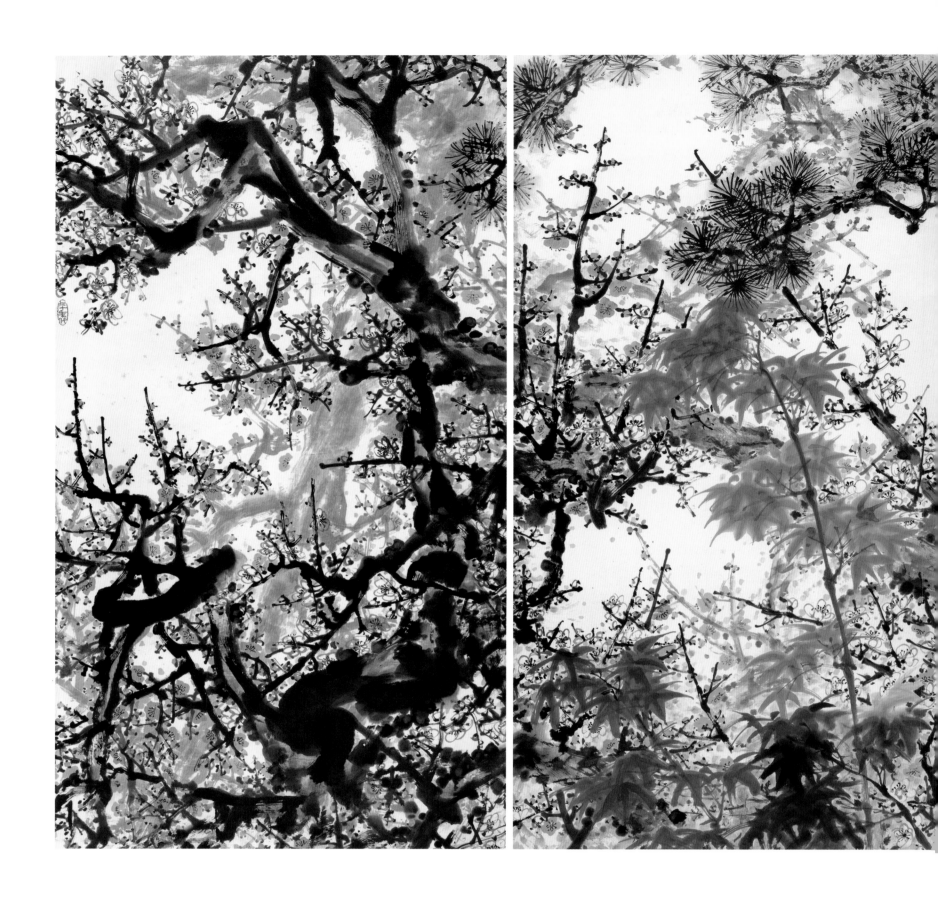

三友图

1992年

151.5 cm×332 cm

纸本设色

私人藏

款识：三友图。题材古老画迎春，继往开来源最真。形式
内容求统一，岁寒三友美翻新。一九九二年正月于珠
江南岸，漠阳关山月并题于隔山书舍。

印章：关山月（朱文） 岭南人（白文） 雪里见精神（白文）
九十年代（朱文） 关山月八十年后所作（朱文）
学到老来知不足（朱文）

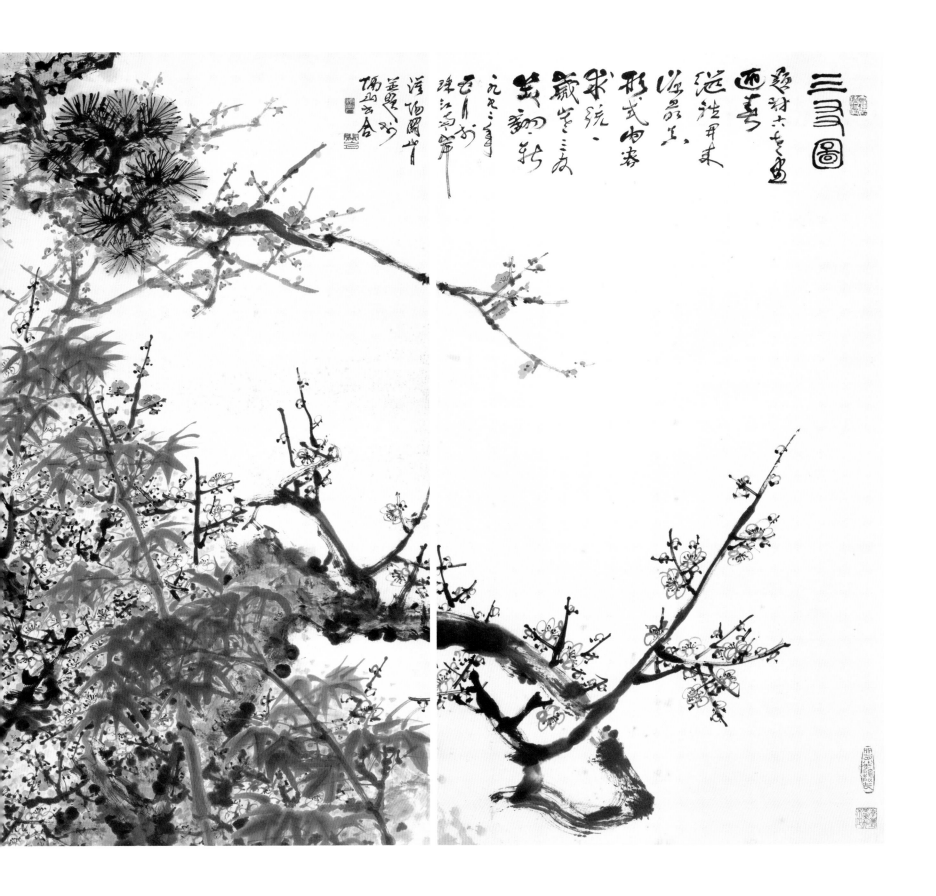

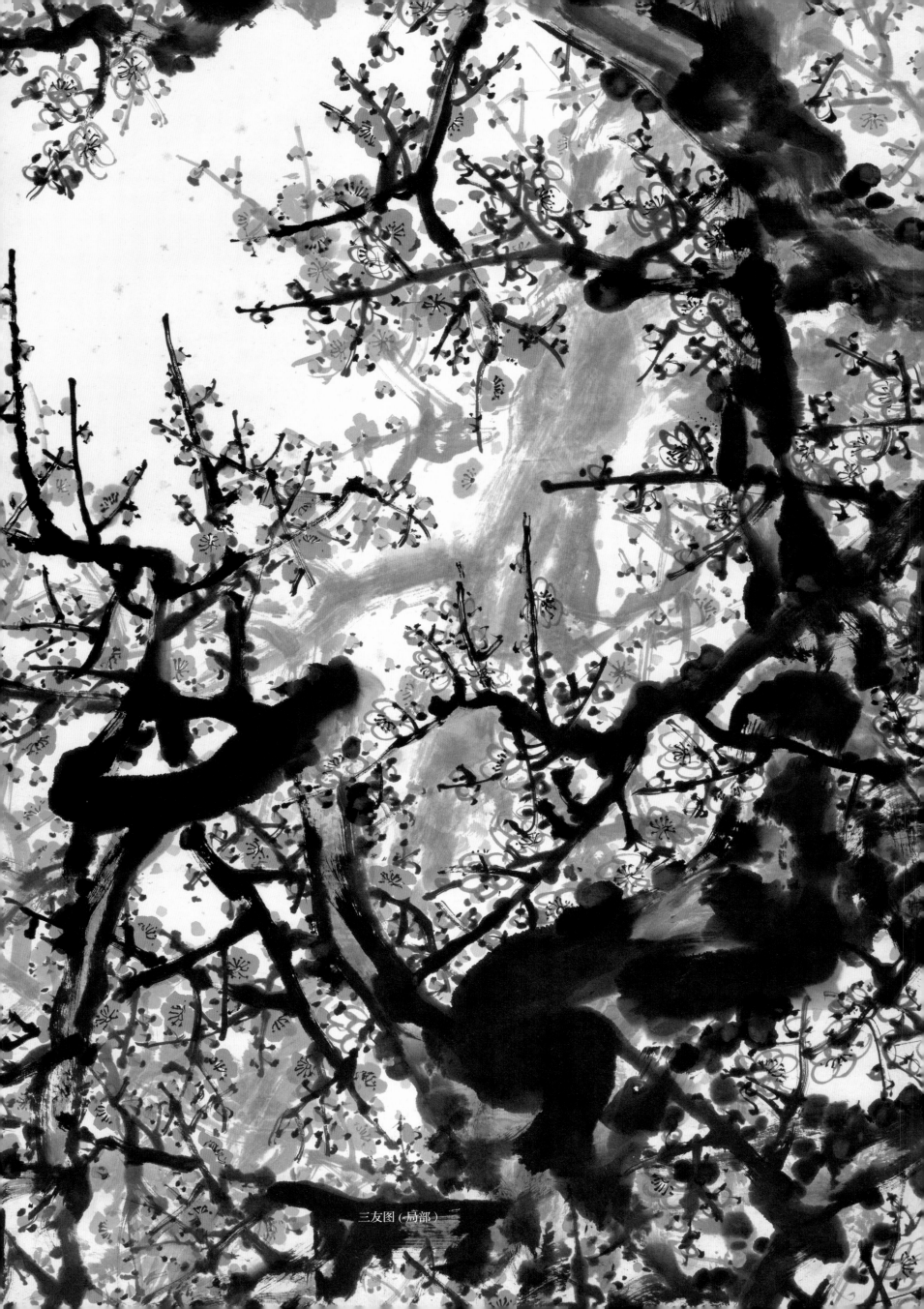

三友图（局部）

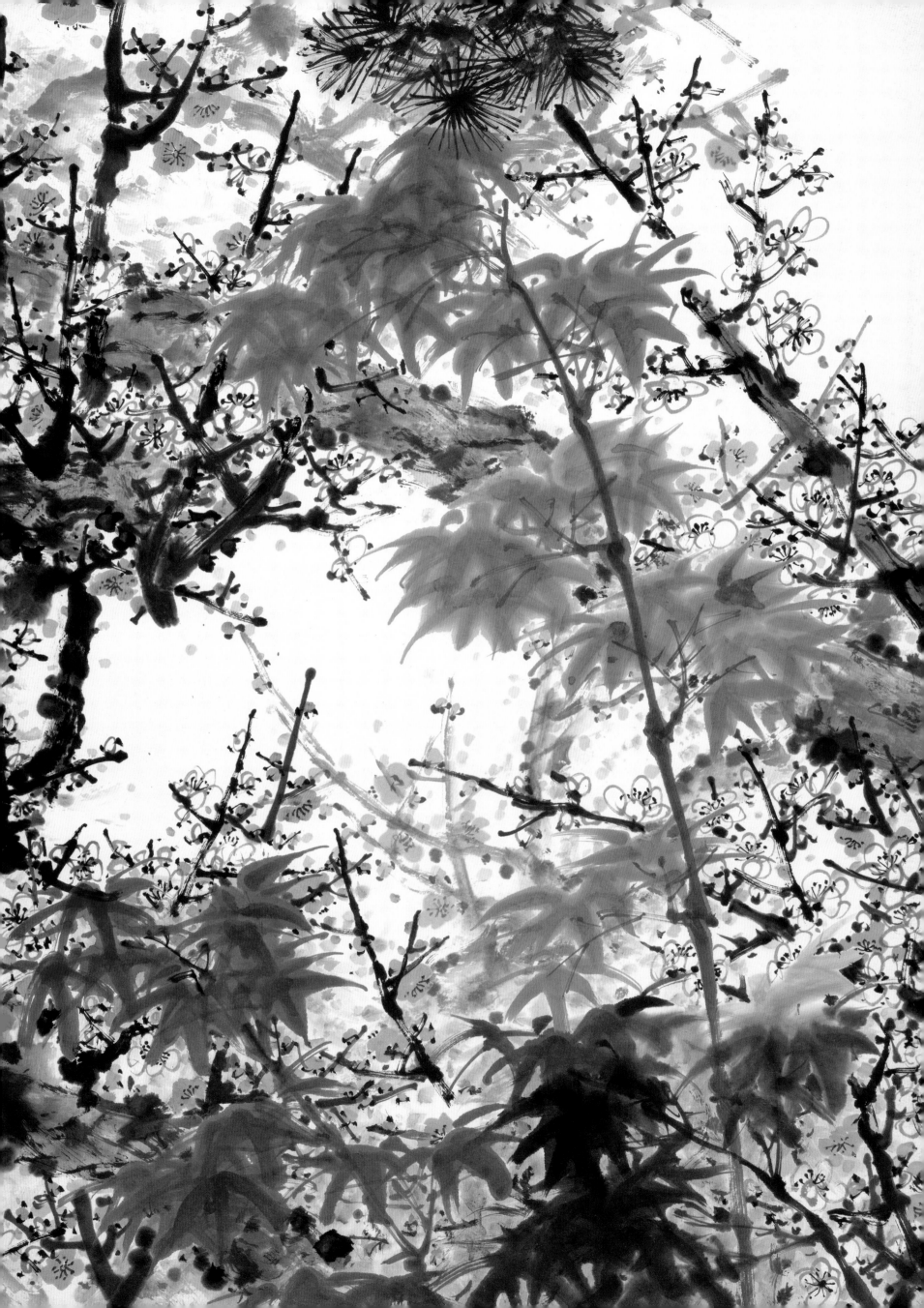

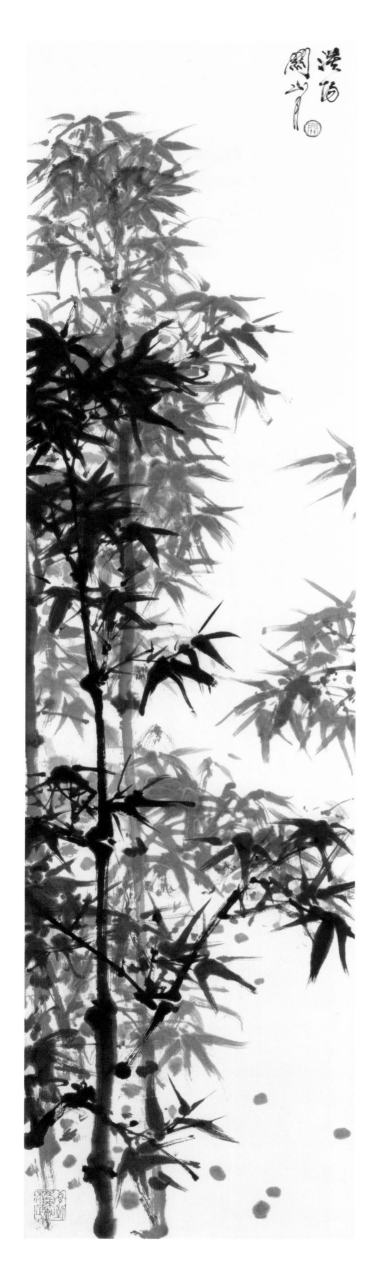

双竹图之一

1993年
151 cm × 40 cm
纸本水墨
关山月美术馆藏

款识：漠阳关山月。

印章：关（朱文）学到老来知不足（朱文）

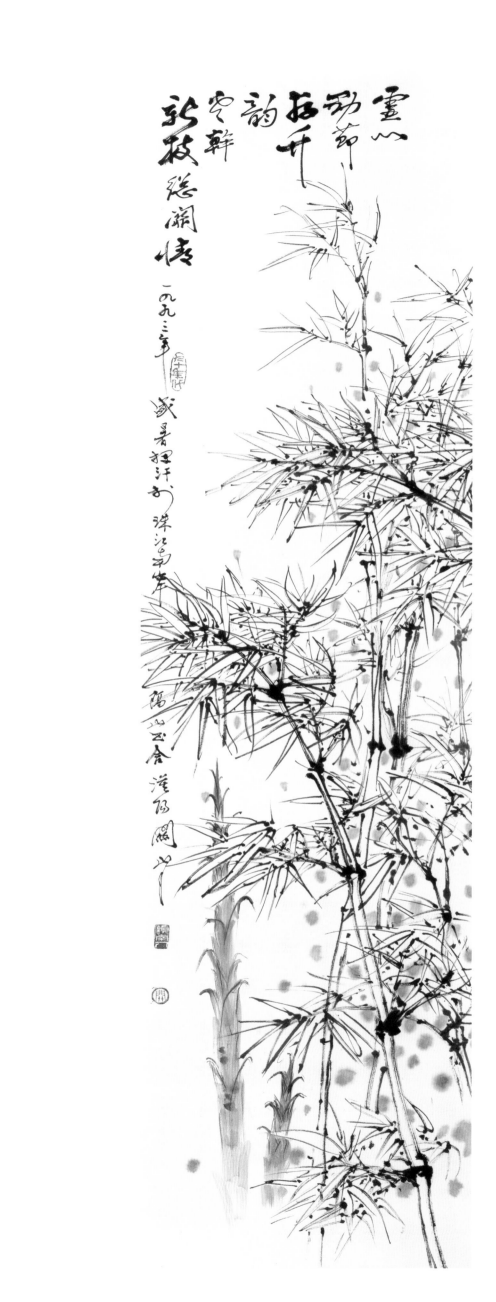

双竹图之二

1993年

151 cm × 40 cm

纸本设色

关山月美术馆藏

款识：虚心劲节存竹韵，老干新枝总关情。一九九三年
　　　盛暑挥汗于珠江南岸隔山书舍，漠阳关山月。

印章：关（朱文）　岭南人（白文）　九十年代（朱文）

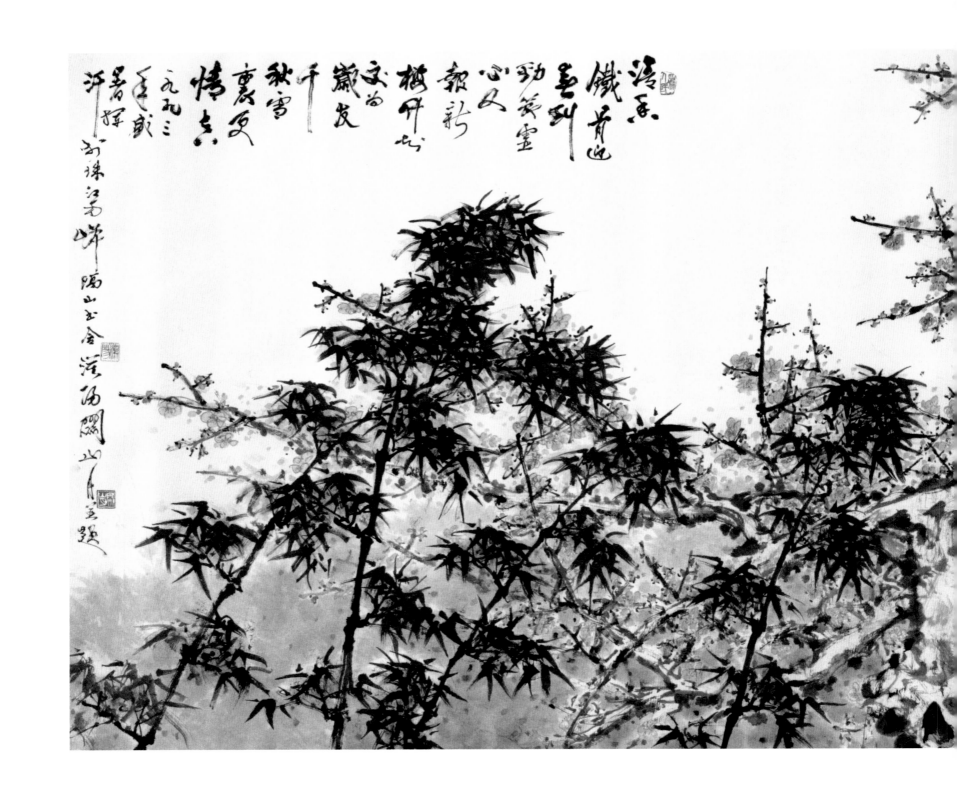

清香铁骨

1993年

143.5 cm × 366 cm

纸本设色

东莞博物馆藏

款识：清香铁骨迎春到，劲节虚心又报新。梅竹知交为岁友，
　　　千秋雪里更情真。一九九三年盛暑挥汗于珠江南岸隔山
　　　书舍，漠阳关山月并题。

印章：关山月（白文）　漠阳（朱文）　为人民（朱文）

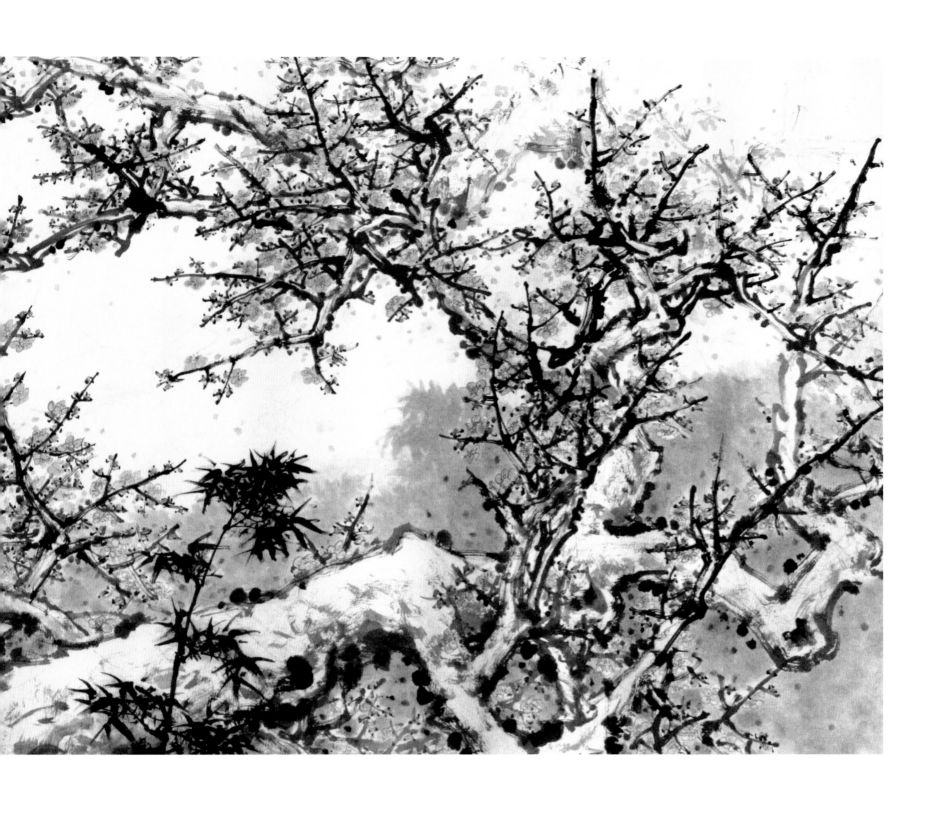

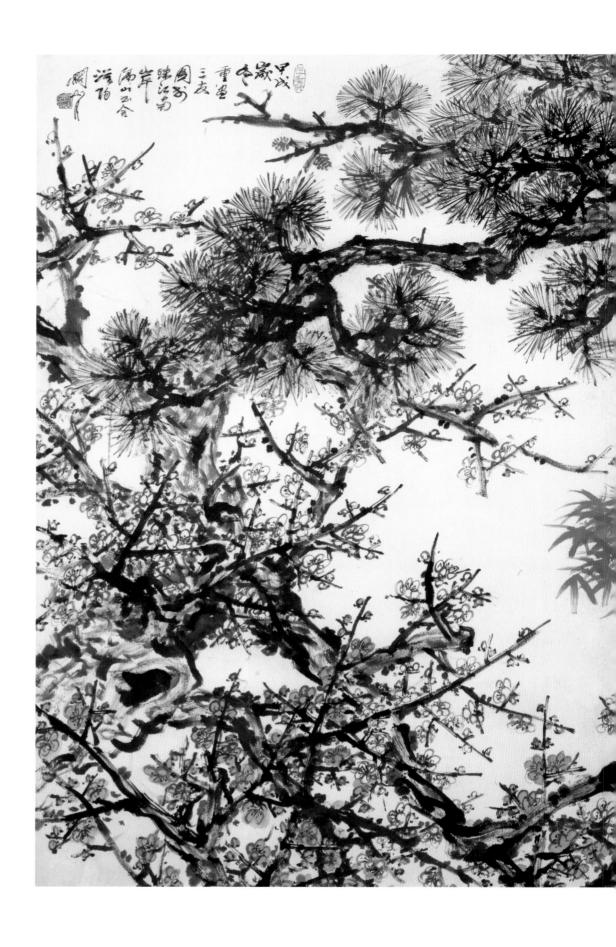

三友伴月图

1994年

143.5 cm × 223.5 cm

纸本设色

私人藏

款识：甲戌岁冬，重画三友图于珠江南岸隔山书舍，漠阳
　　　关山月。

印章：关山月印（白文）九十年代（朱文）
　　　关山月八十年后所作（朱文）

题跋：秃笔生情盛世天，寒来暑往促加鞭。梅香竹韵松高寿，
　　　花好月圆寄意篇。一九九四年岁冬重图三友伴冷月并
　　　赋此于珠江南岸隔山书舍，漠阳关山月并书。

印章：关山月（白文）漠阳（朱文）九十年代（朱文）

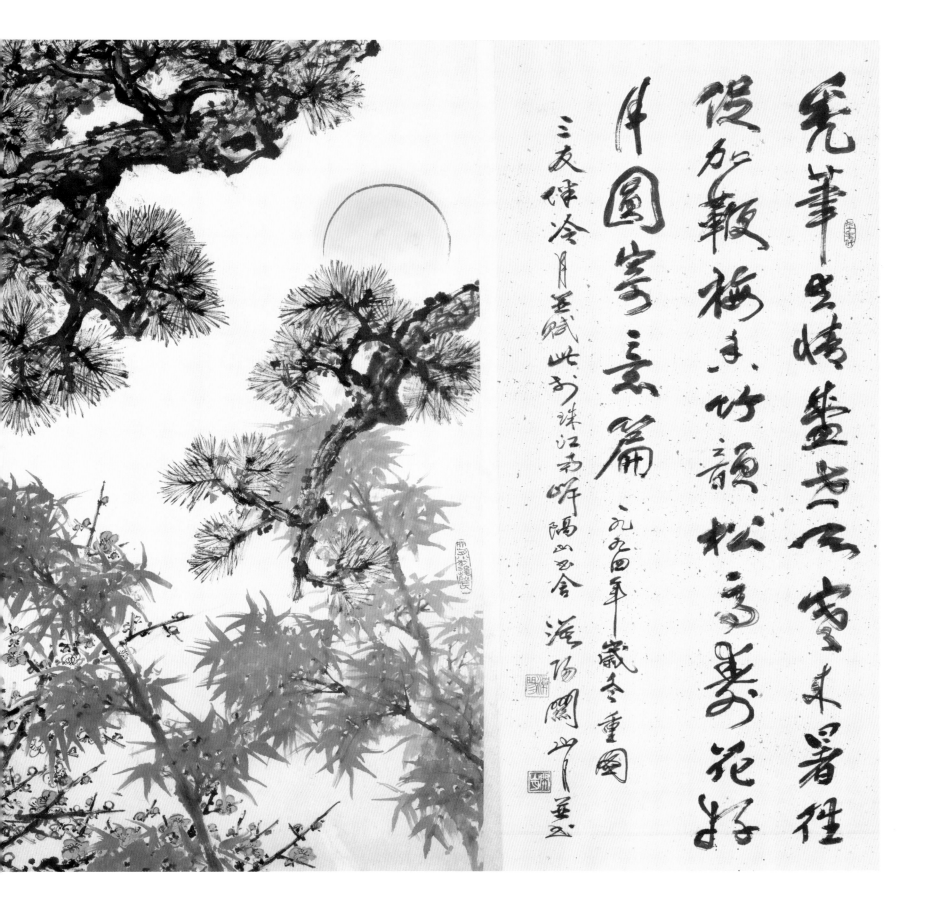

凭笔生情画未央，天长暑往
悦放报梅来，竹韵松高寿花好
月圆岁岁篇

三友伴冷月茎赋此于珠江南畔
阳山书舍
涯阳关山越书

款识：一九九四年盛暑于羊城，漠阳关山月。
印章：关山月八十之后（白文）　九十年代（朱文）

红棉

1994年
135 cm×69 cm
纸本设色
关山月美术馆藏

款识：一九九四年盛暑于羊城，漠阳关山月。
印章：关山月八十之后（白文）　九十年代（朱文）

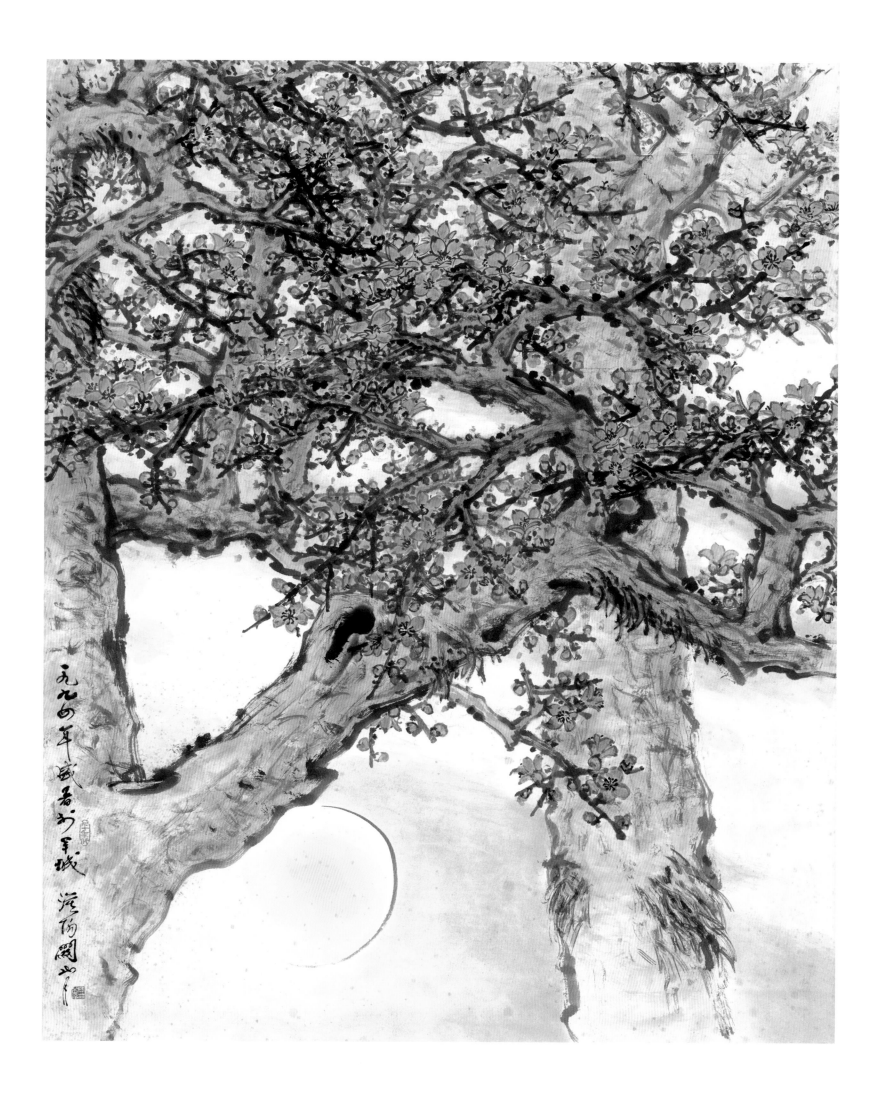

红棉（局部）

款识：夏日炎炎蝉噪热，荔枝南国处处红。一九九四年端
　　　午后，友人送来初摘鲜荔一筐，啖前挥汗成此并记于
　　　羊城。漠阳关山月。

印章：关山月（朱文）岭南人（白文）九十年代（朱文）

再识：此图系为孙儿们示范写生之作。同年七月十一日适坚
　　　孙生日，愿得此留念，因题归之，望珍之藏之。爷爷
　　　关山月记于珠江南岸鉴泉居。

印章：山月（朱文）漠阳（白文）
　　　关山月八十年后所作（朱文）

荔枝图

1994年
69.6 cm×35 cm
纸本设色
私人藏

纸本设色

关山月美术馆藏

款识：漠阳关山月。

印章：关山月（白文）关山月八十年后所作（朱文）学到老来知不足（朱文）

题跋：寒梅冷月不老松。甲戌秋，关山月题于羊城。

印章：关山月（白文）九十年代（朱文）岭南人（白文）

寒梅冷月不老松

1994年
175 cm × 177 cm
纸本设色
关山月美术馆藏

款识：漠阳关山月。

印章：关山月（白文）关山月八十年后所作（朱文）学到老来知不足（朱文）

题跋：寒梅冷月不老松。甲戌秋，关山月题于羊城。

印章：关山月（白文）九十年代（朱文）岭南人（白文）

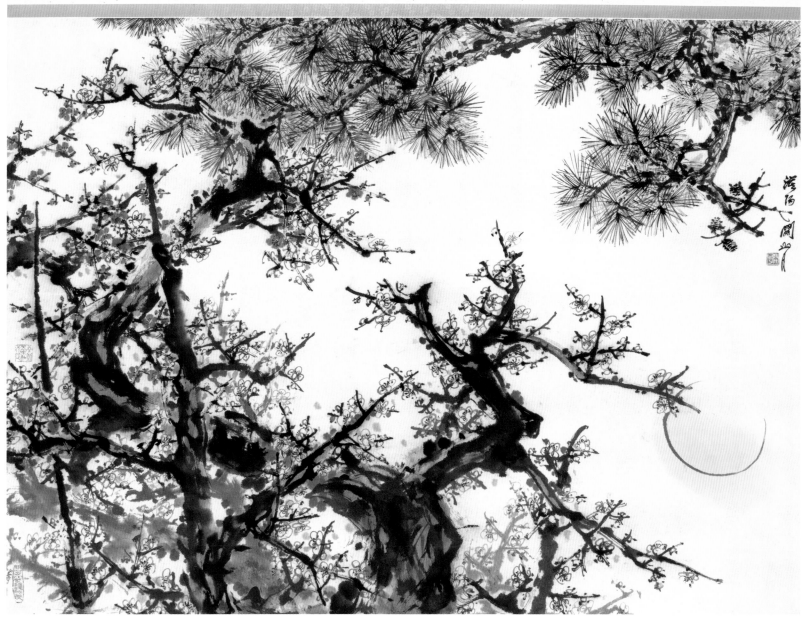

竹韵与梅魂

1999年
146 cm × 112 cm
纸本设色
私人藏

款识：漠阳关山月。

印章：关（朱文） 山月（白文） 九十年代（朱文）
　　　关山月八十年后所作（朱文）

题跋：竹韵与梅魂。一九九九年元旦关山月题。

印章：关山月（白文） 九十年代（朱文）

梅魂竹韵

1995年
尺寸不详
纸本设色
私人藏

款识：乙亥新春吉日于羊城，漠阳关山月。

印章：关山月（白文） 隔山书舍（朱文） 肖形印（朱文）
　　　关山月八十年后所作（朱文）

题跋：梅魂竹韵。乙亥春，漠阳关山月题。

印章：关山月（朱文） 九十年代（朱文）

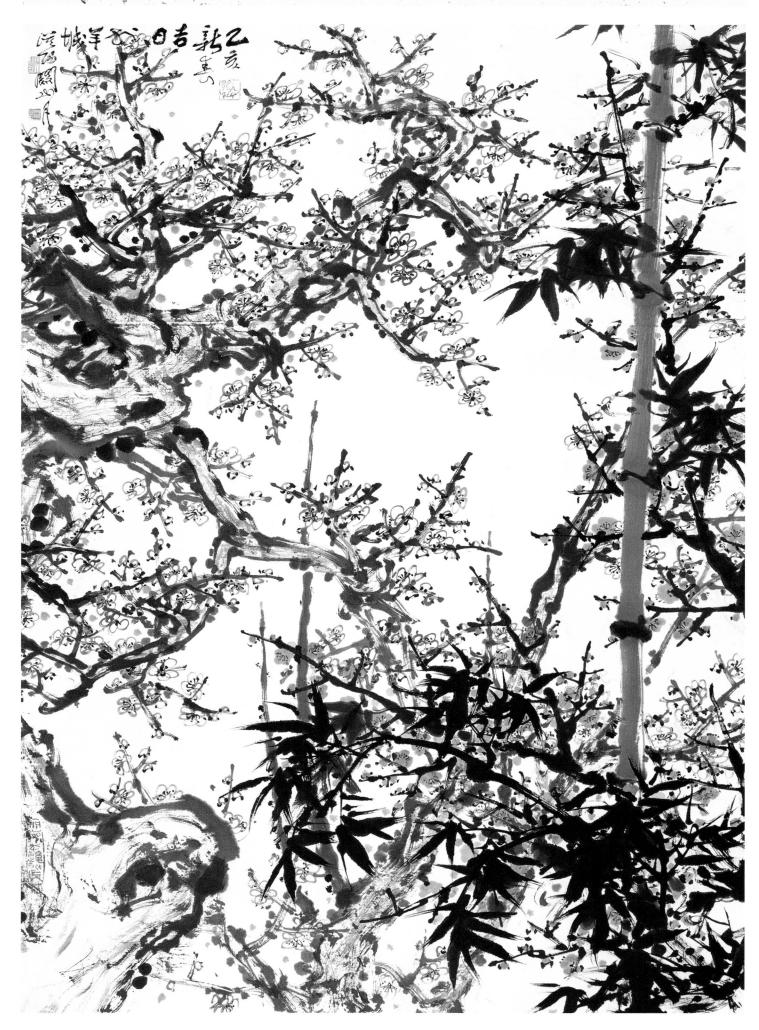

松梅傲雪报回春

1995年
177.4 cm×94.6 cm
纸本设色
私人藏

款识：松梅傲雪报回春。九五金秋为纪念抗战胜利五十周
　　　年图此于珠江南岸，漠阳关山月。

印章：关山月（白文）关山月八十年后所作（朱文）

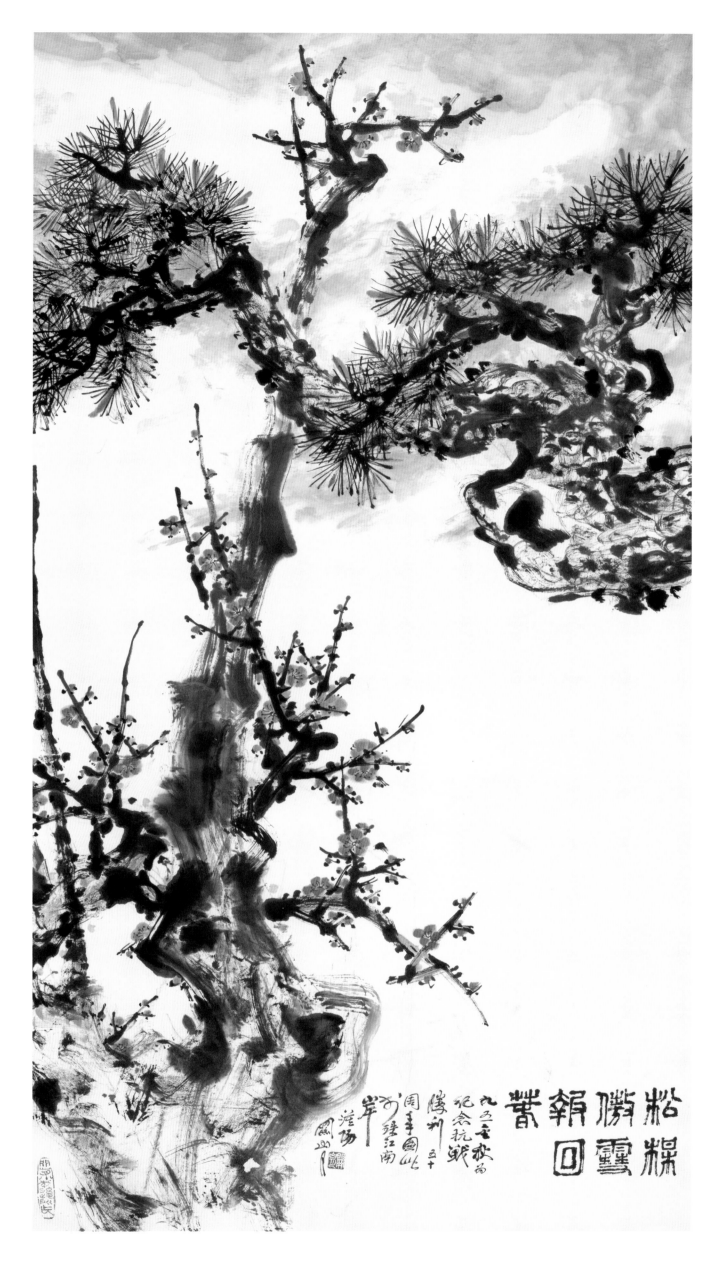

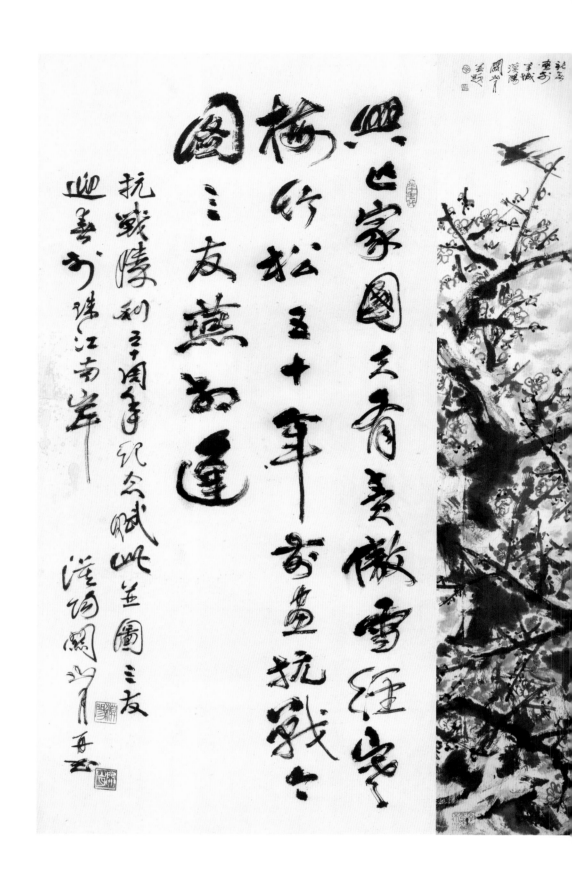

三友迎春图

1995年

140 cm × 245 cm

纸本设色

关山月美术馆藏

款识：三友迎春图。一九九五年新春画于羊城，漠阳关山月
　　　并题。

印章：关（白文）山月（朱文）肖形印（朱文）
　　　学到老来知不足（朱文）关山月八十年后所作（朱文）

题跋：兴亡家国夫有责，傲雪经寒梅竹松。五十年前画抗战，
　　　今图三友燕相逢。抗战胜利五十周年纪念赋此并图三
　　　友迎春于珠江南岸，漠阳关山月再书。

印章：关山月（白文）漠阳（朱文）九十年代（朱文）

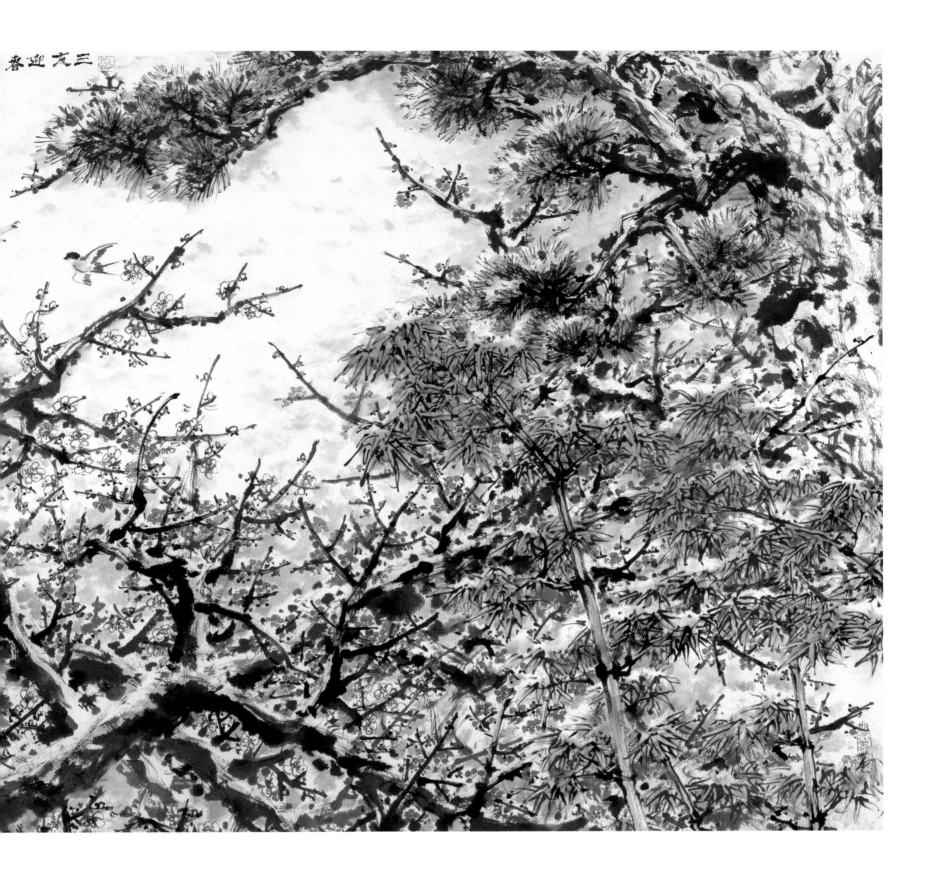

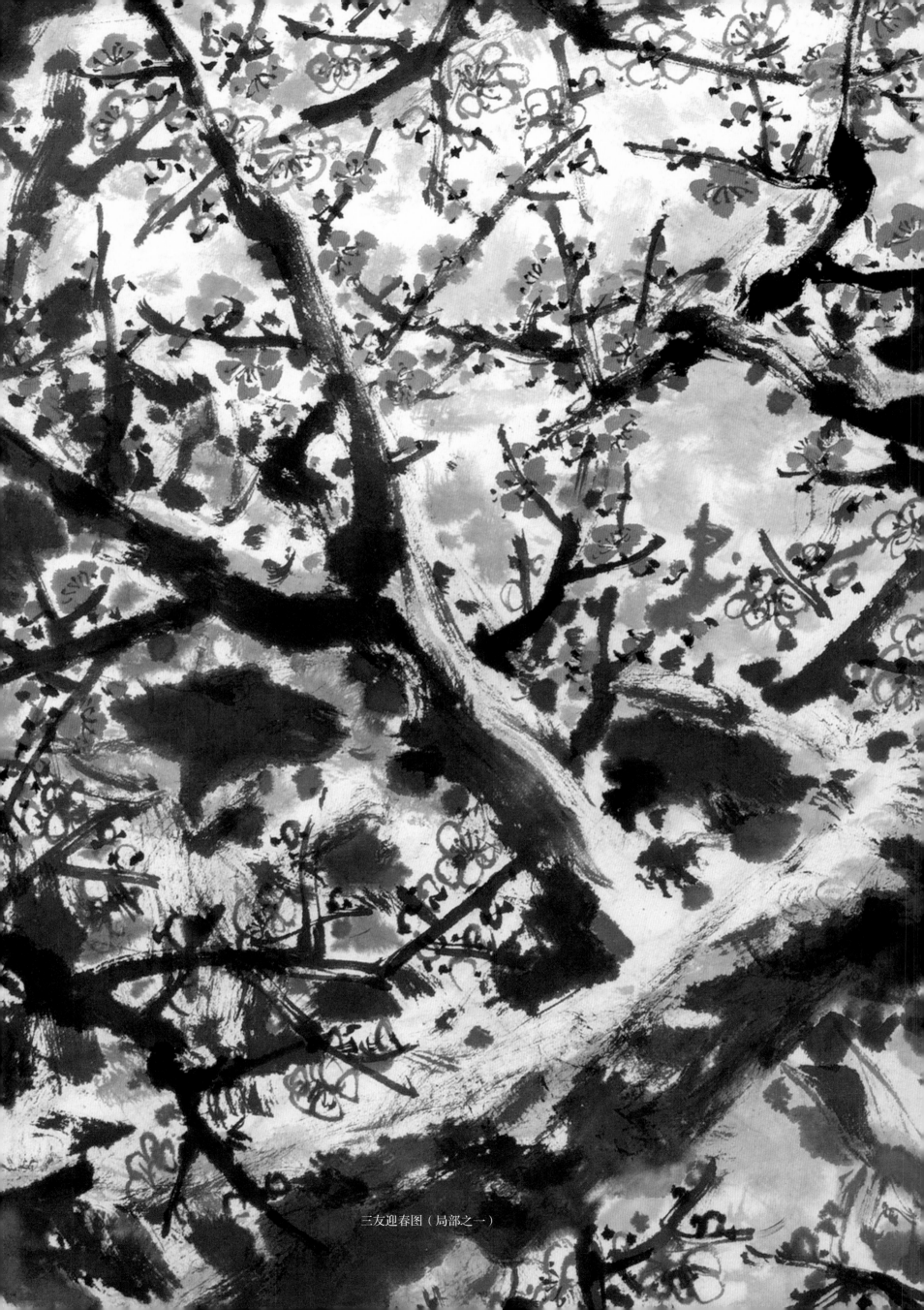

三友迎春图（局部之一）

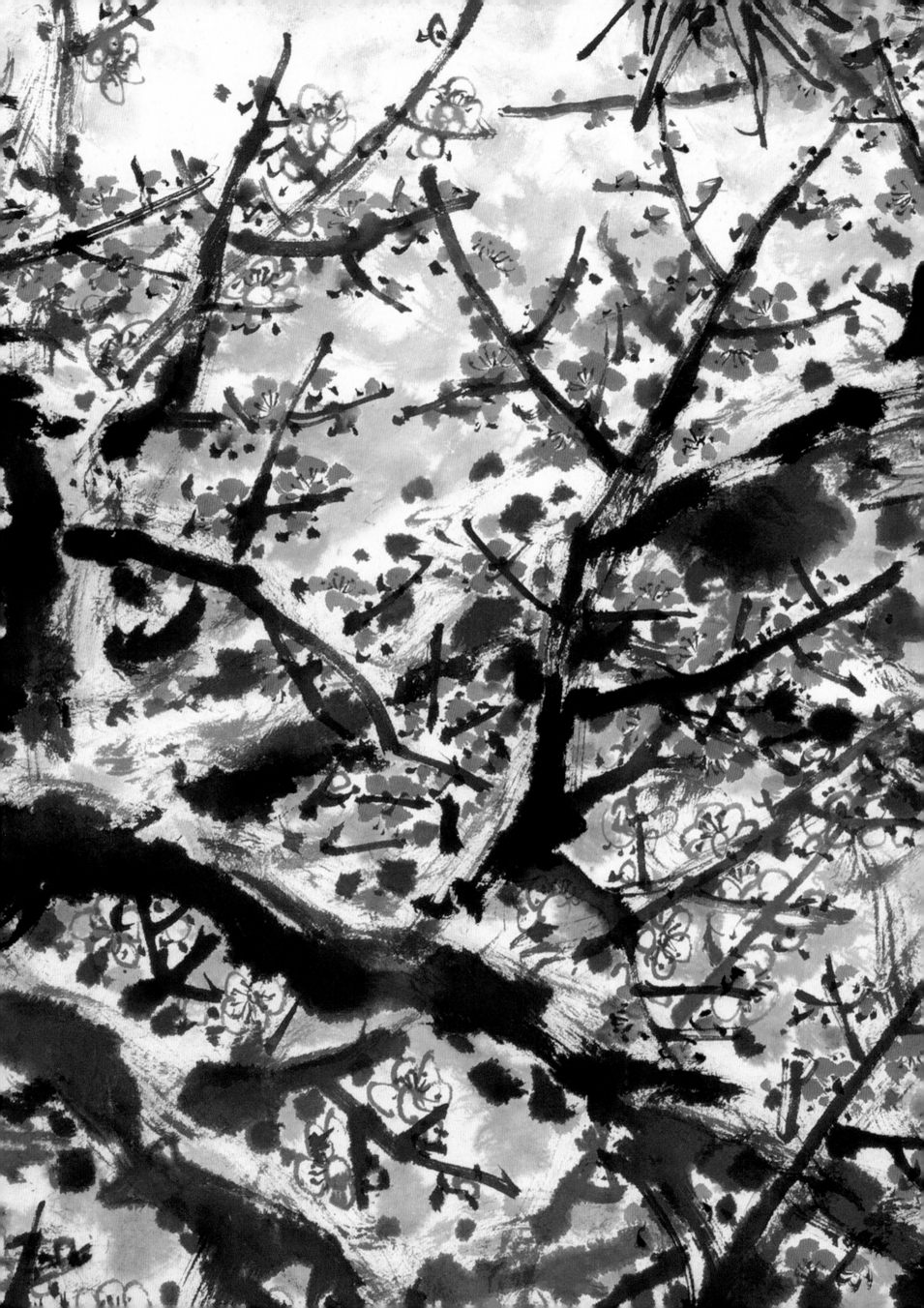

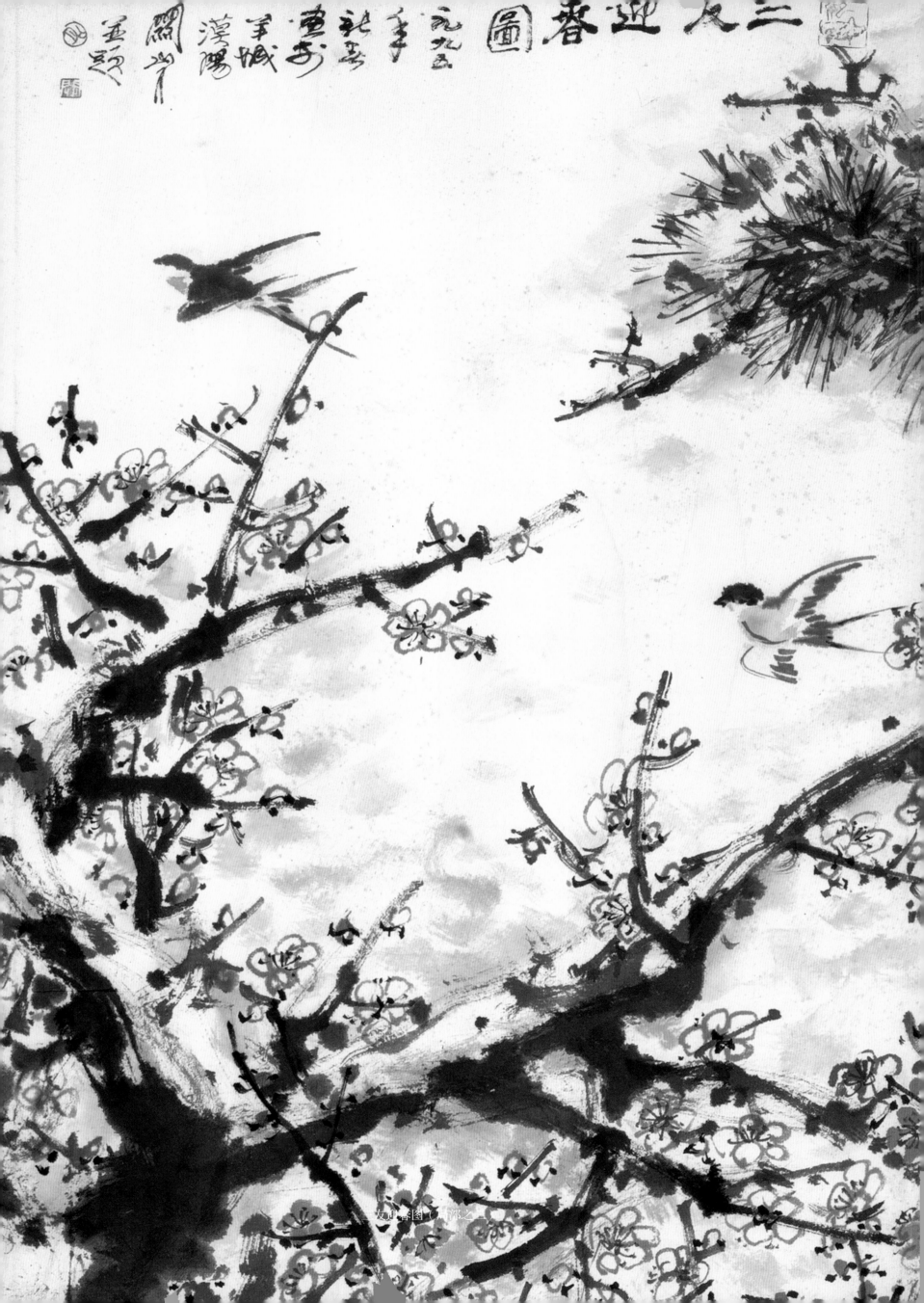

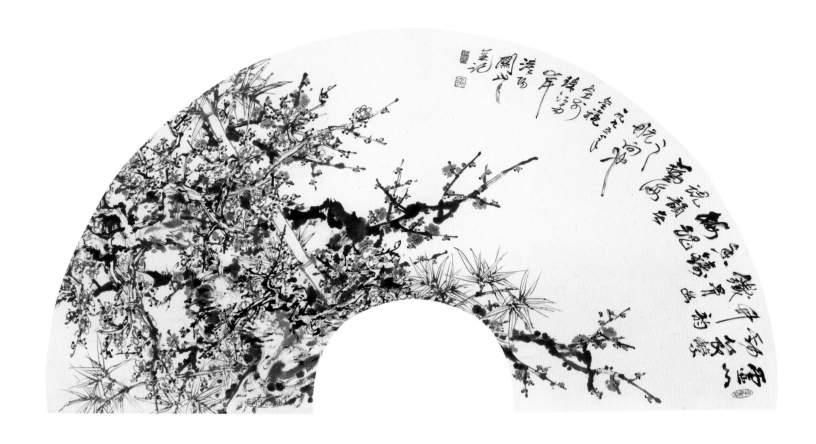

梅魂竹韵

1995年
35 cm×69.6 cm
纸本设色
私人藏

款识：虚心劲节系竹韵，铁骨幽香铸梅魂。魂韵者，艺海
之航向也。一九九五年金秋画于珠江南岸，漠阳关山月
并记。

印章：关山月（朱文）岭南人（白文）九十年代（朱文）
关山月八十年后所作（朱文）

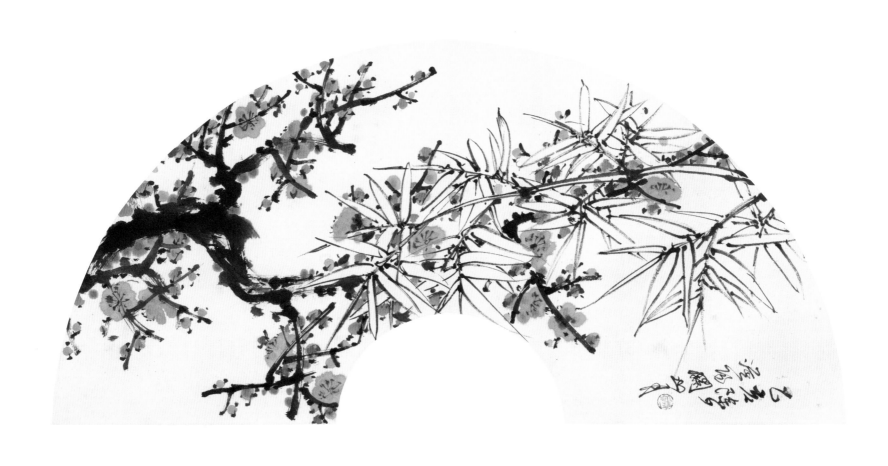

竹松雪月伴寒梅

1996年
35 cm × 69.6 cm
纸本设色
私人藏

款识：乙亥除夕，漠阳关山月。
印章：关山月（朱文）

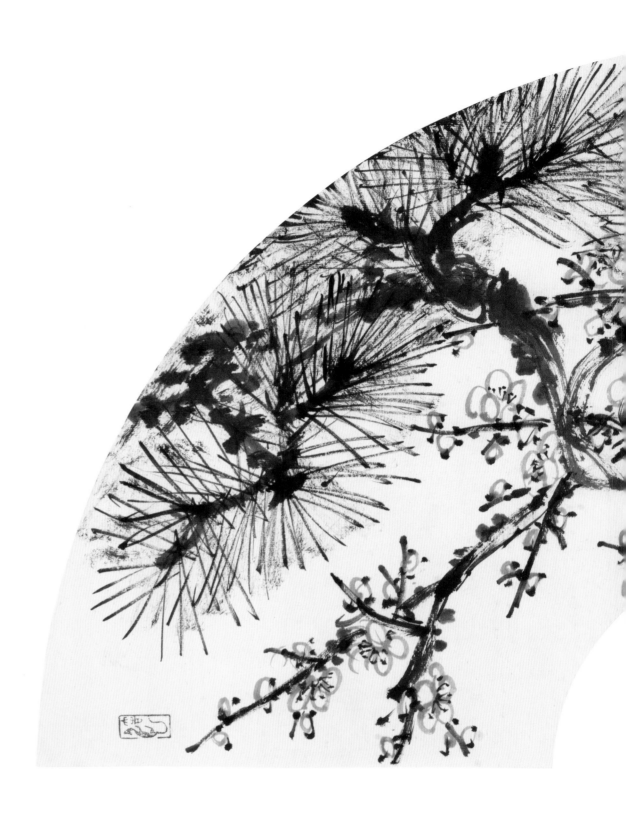

竹松雪月伴寒梅之一

1996年
35 cm×69.6 cm
纸本水墨
私人藏

款识：漠阳关山月。
印章：山月（朱文）肖形印（朱文）

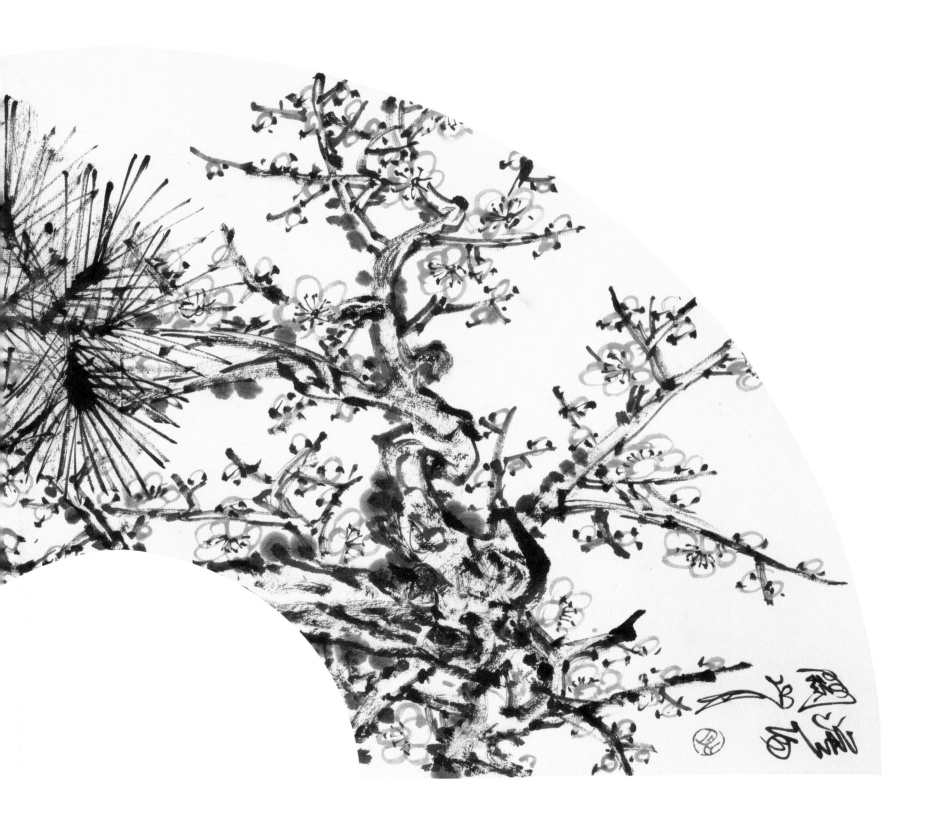

款识：三友伴婵娟。一九九六年中秋画于珠江南岸，漠阳关山月。

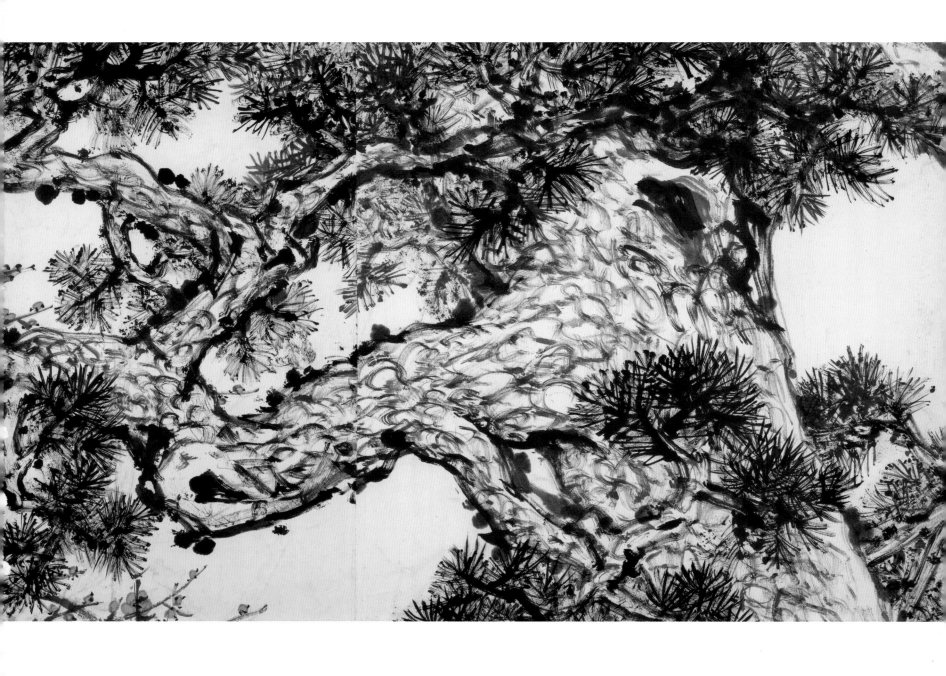

三友伴婵娟

1996年
68.5cm×410.5cm
纸本设色
私人藏

款识：三友伴婵娟。一九九六年中秋画于珠江南岸，漠阳关山月。

印章：关山月八十之后（白文） 九十年代（朱文）
 学到老来知不足（朱文）

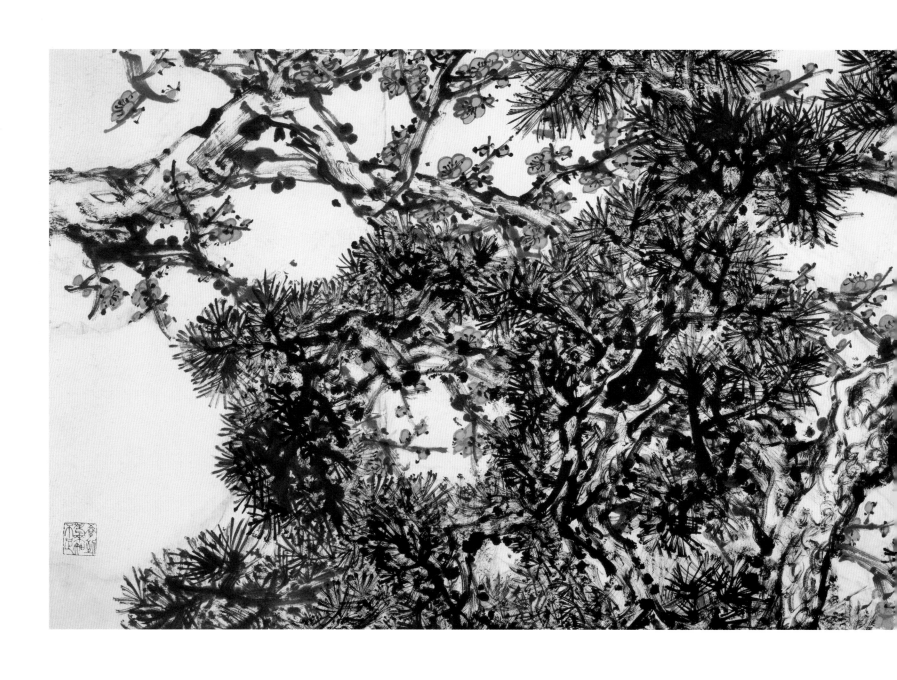

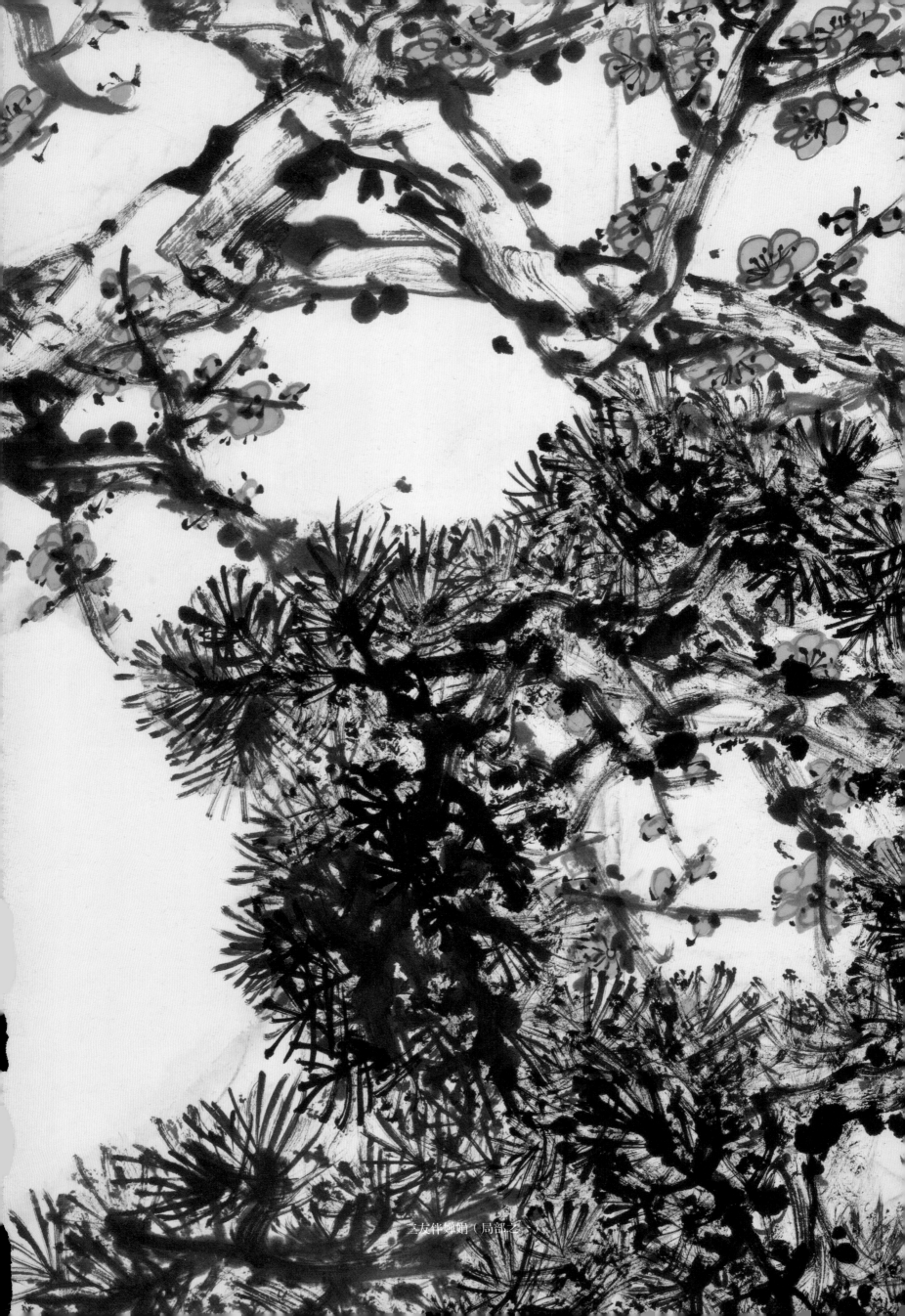

三友伴婵娟（局部之一）

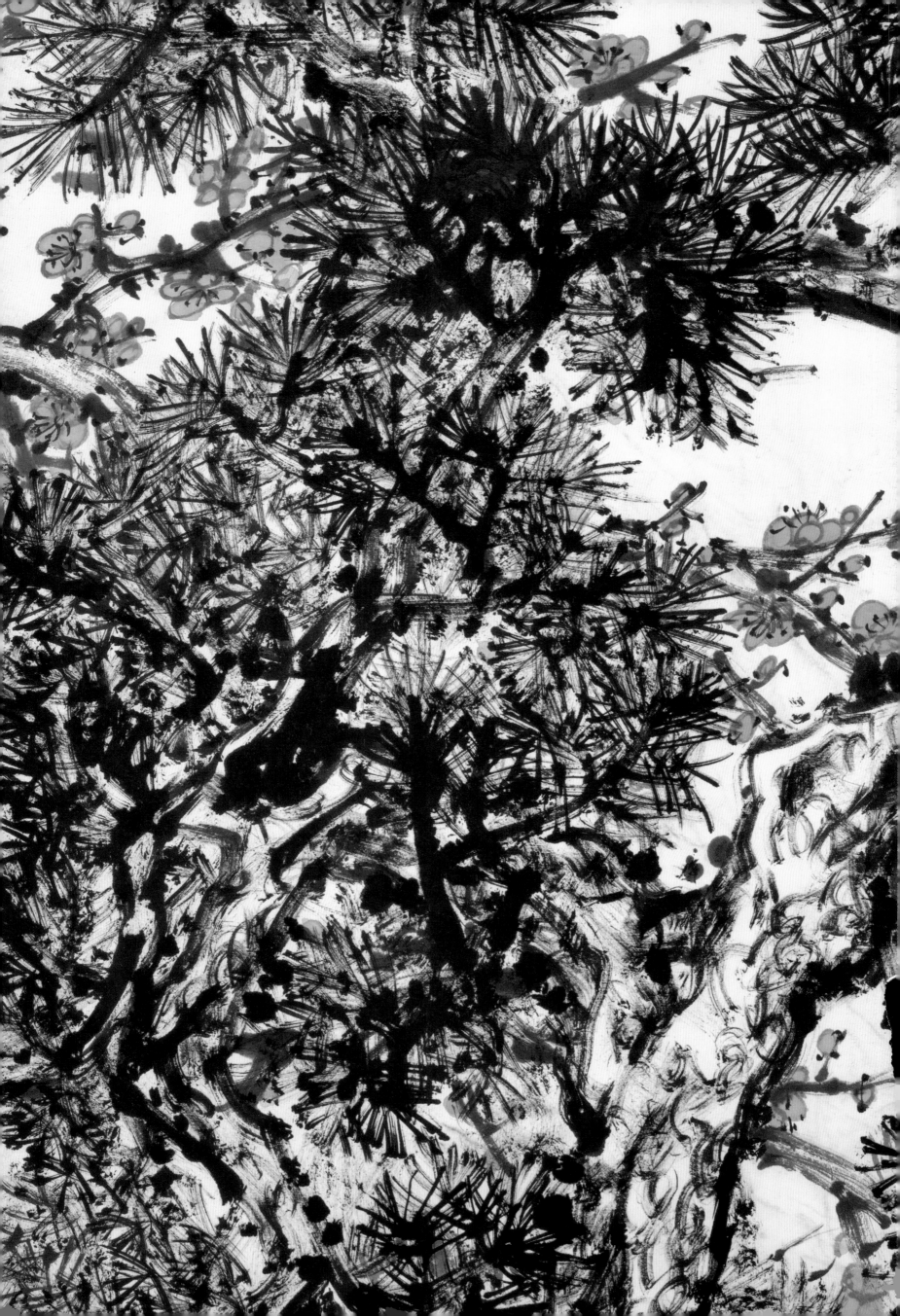

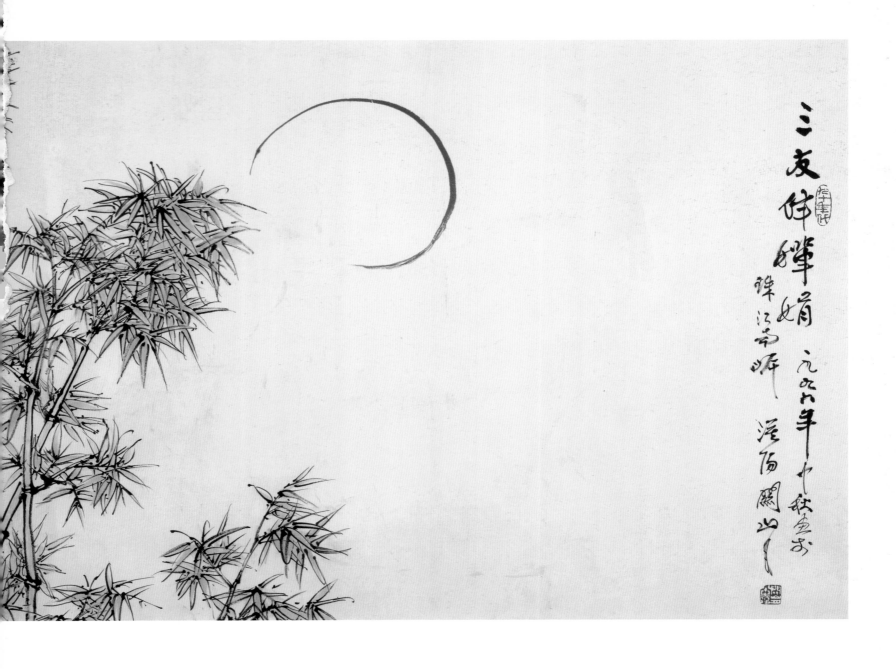

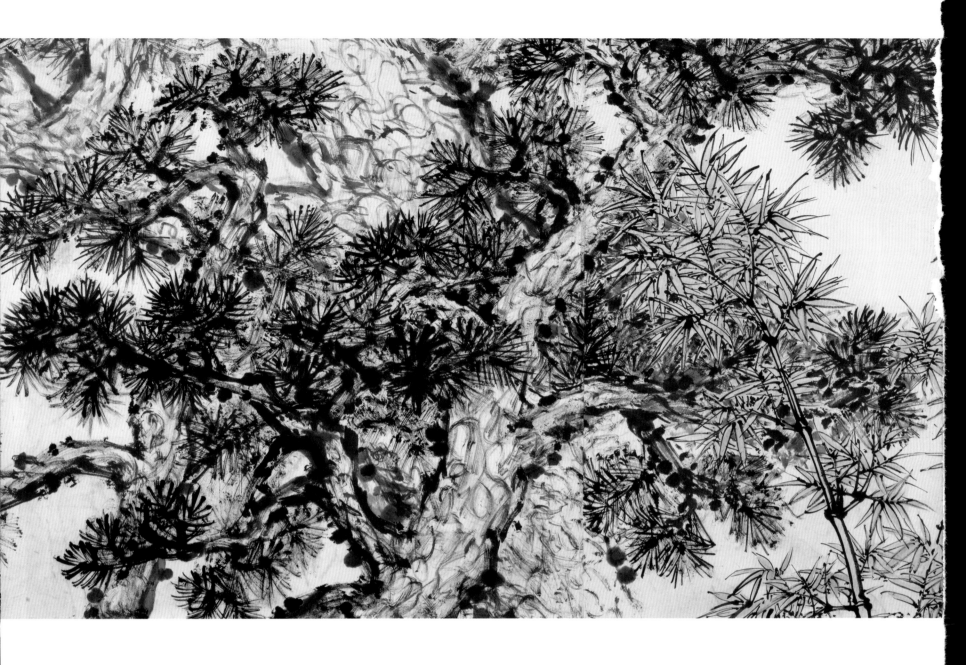

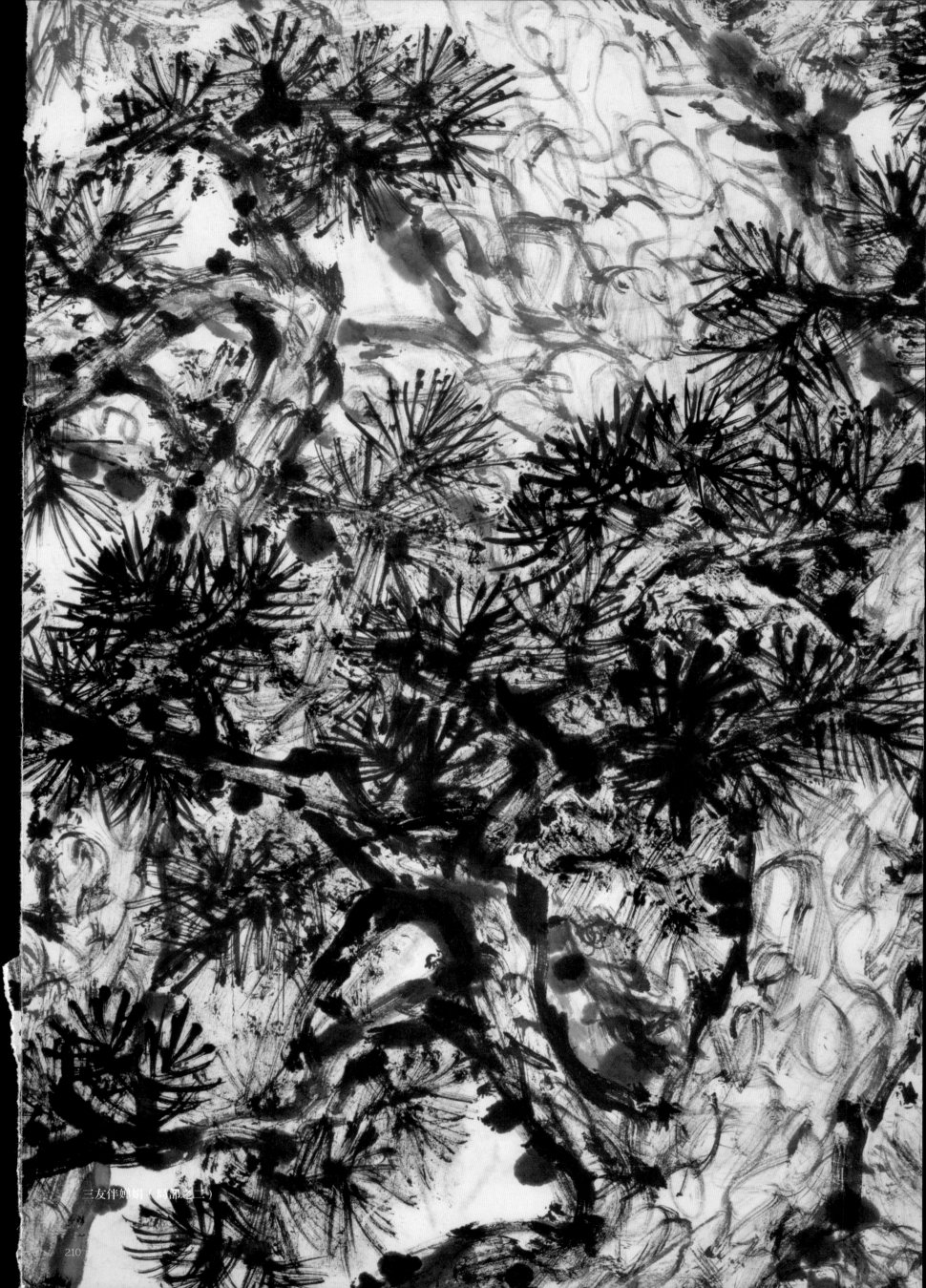

三友伴婵娟（局部之二）

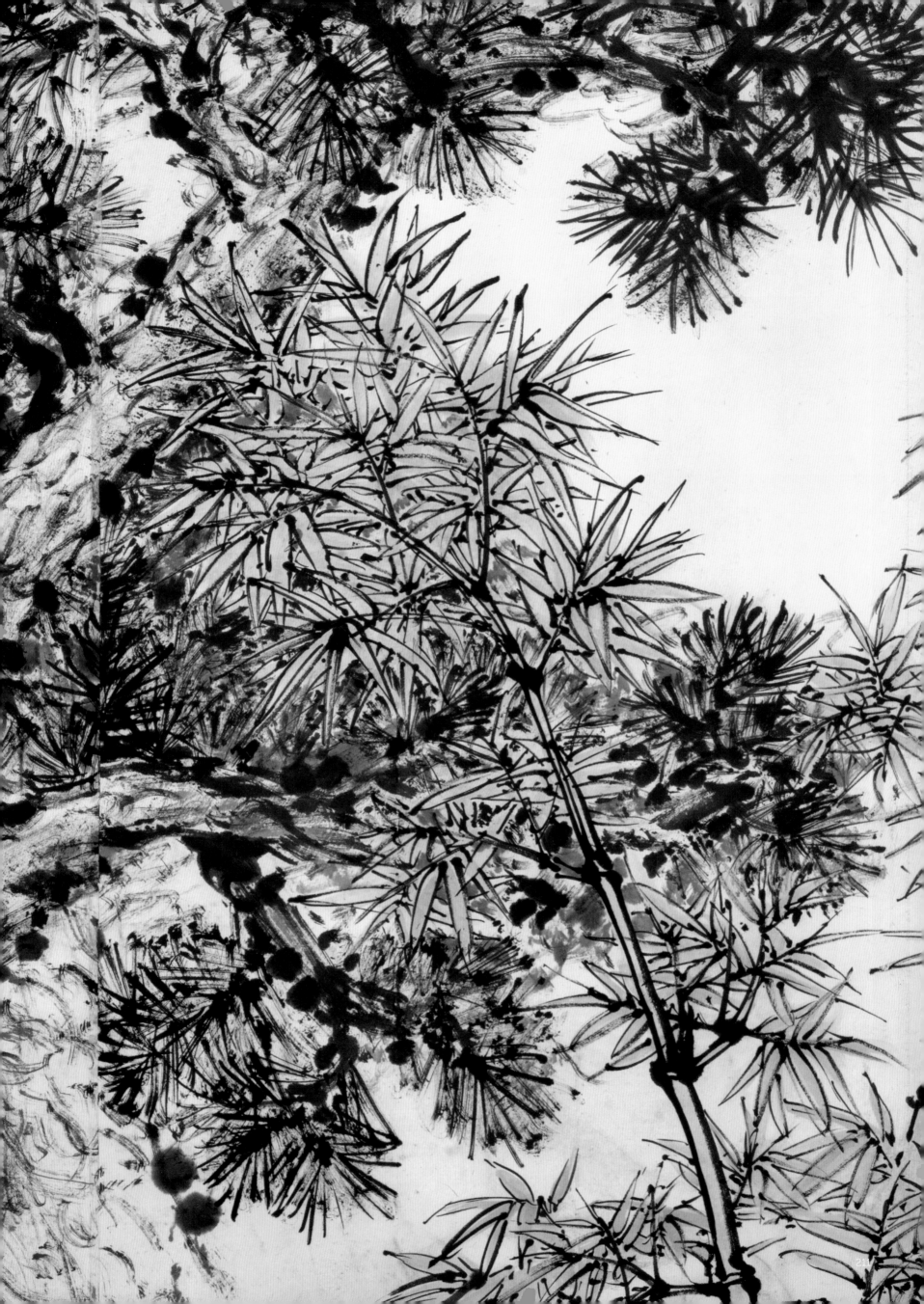

翠竹寒梅

年代不详

款识：漠阳关山月。

印章：关山月（白文）

翠竹寒梅

年代不详
174.6 cm×87.8 cm
纸本水墨
私人藏

款识：漠阳关山月。
印章：关山月（白文）

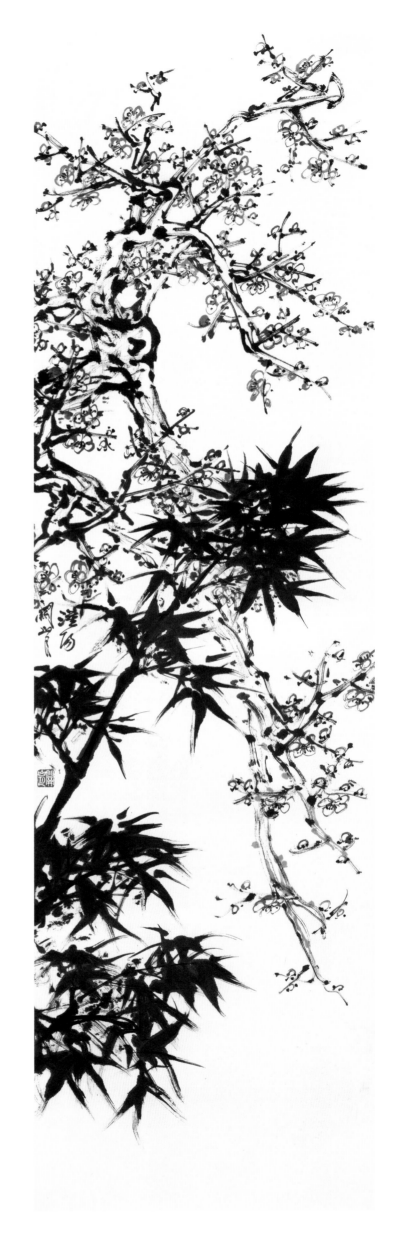

墨竹

1997年

152 cm × 84 cm

纸本水墨

广东美术馆藏

款识：咬定青山不放松，立根原在破岩中。千磨万击还坚劲，
任尔东西南北风。郑板桥咏竹诗，一九九七年初秋，
漠阳关山月画于珠江南岸。

印章：关山月（朱文） 岭南人（白文） 九十年代（朱文）
慰天下之劳人（白文）

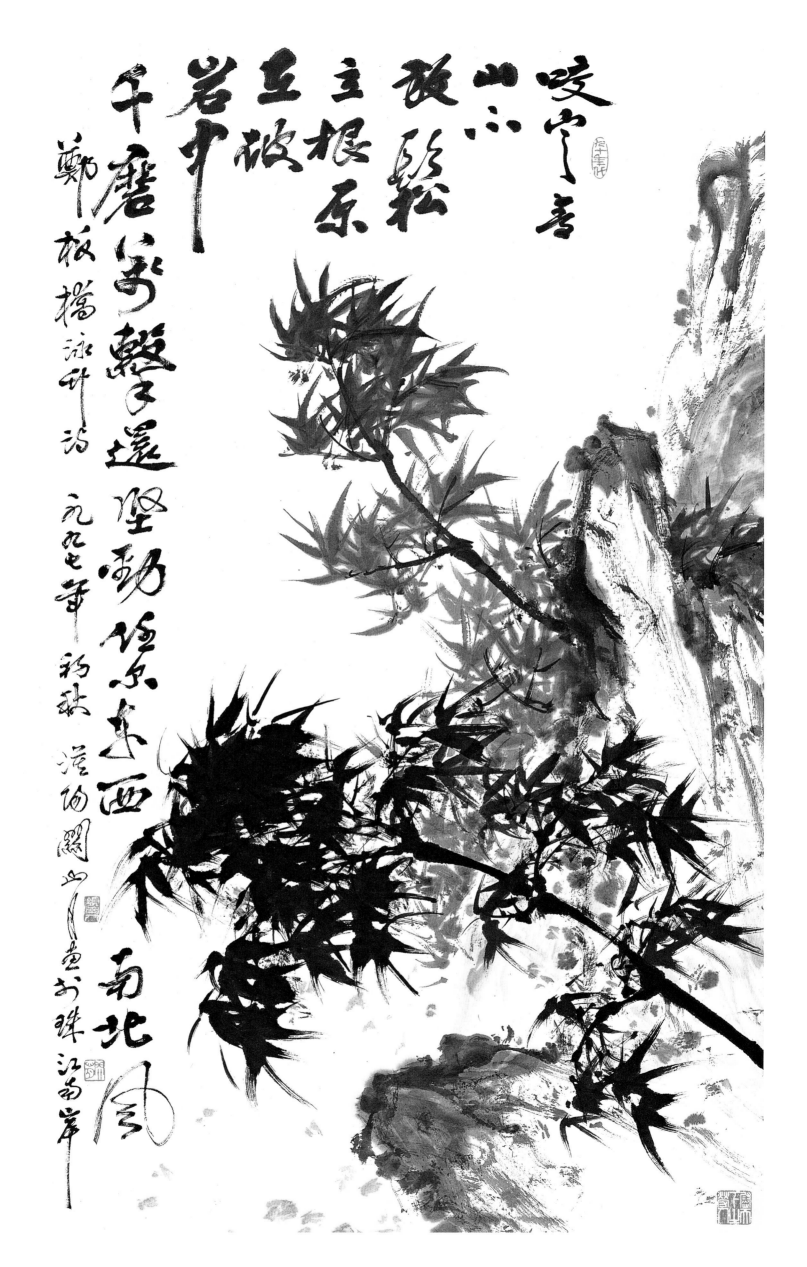

咬定青山不放松
立根原在破岩中
千磨万击还坚劲
任尔东西南北风

郑板桥咏竹诗为
一九九七年初秋
漫漫关山月画于珠江南岸

215

款识：华夏牛年震大千，迎来威虎壮山川。步跨世纪蓝图在，
举国腾欢庆虎年。一九九七年除夕于番禺野生动物园
写白虎归来，赋此为迎接戊寅虎年新岁，并图成之于
珠江南岸，漠阳关山月并记。

印章：关（朱文）山月（白文）新纪元（朱文）

虎年画虎

1998年
175.5 cm×138.5 cm
纸本设色
私人藏

款识：华夏牛年震大千，迎来威虎壮山川。步跨世纪蓝图在，
举国腾欢庆虎年。一九九七年除夕于番禺野生动物园
写白虎归来，赋此为迎接戊寅虎年新岁，并图成之于
珠江南岸，漠阳关山月并记。

印章：关（朱文）山月（白文）新纪元（朱文）

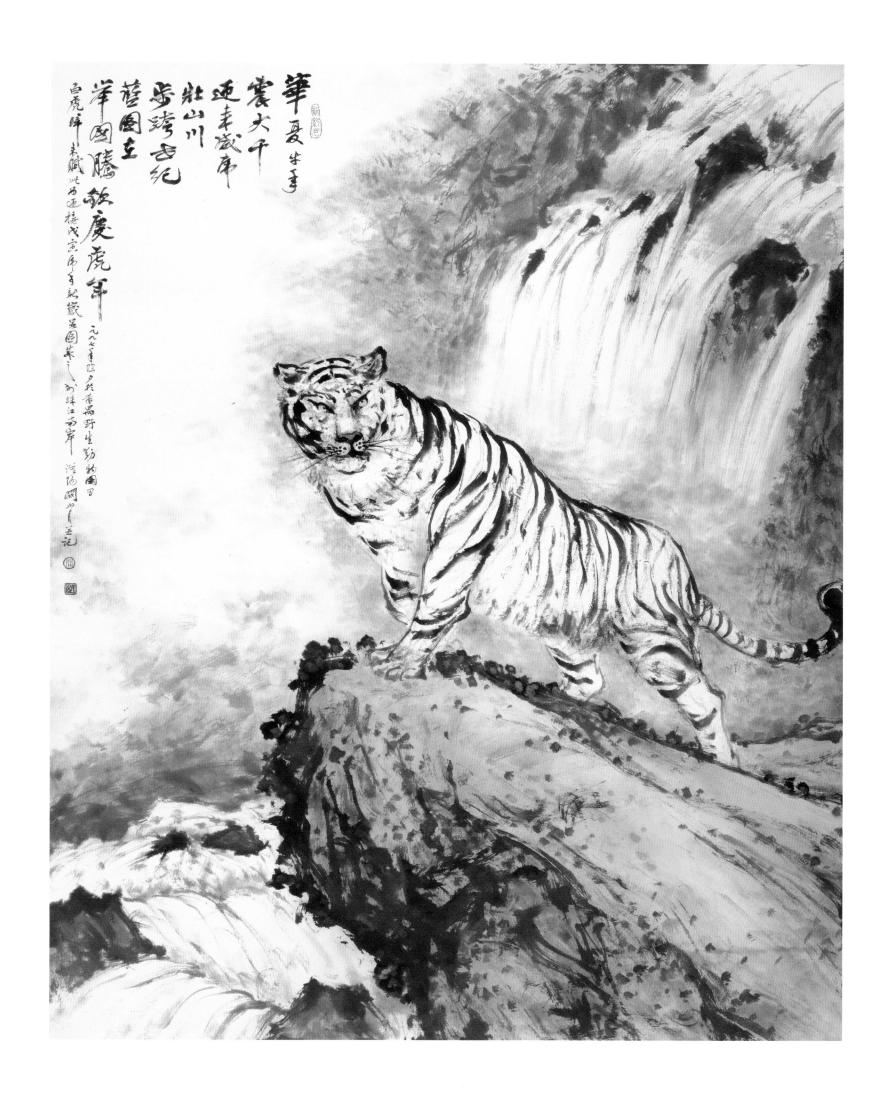

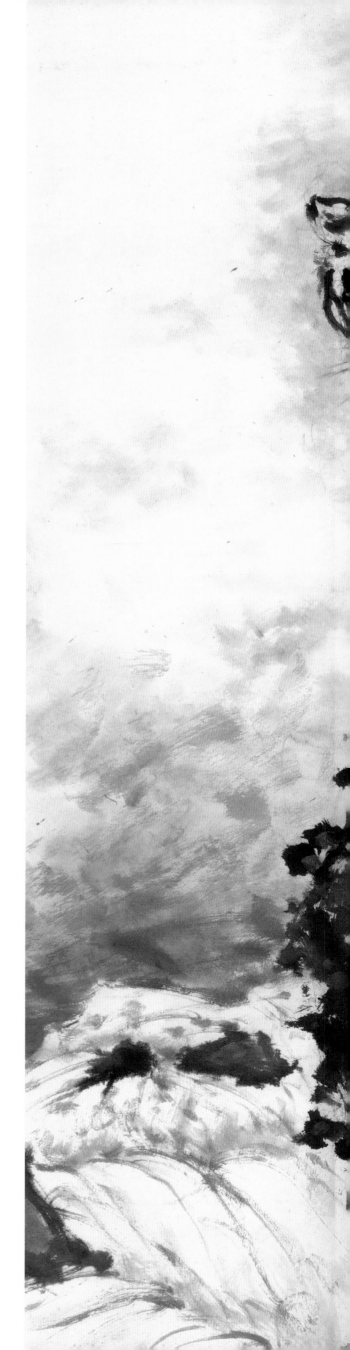

虎年画虎（局部）

花好月圆人添寿

1998年
52 cm × 467.5 cm
纸本设色
私人藏

款识：月下竹梅香更清。一九九八年新春于羊城。

印章：关（朱文）　山月（白文）　新纪元（朱文）
　　　学到老来知不足（朱文）

再识：花好月圆人添寿。一九九八年中秋，漠阳关山月补
　　　题于羊城。

印章：山月（朱文）　鉴泉居（白文）

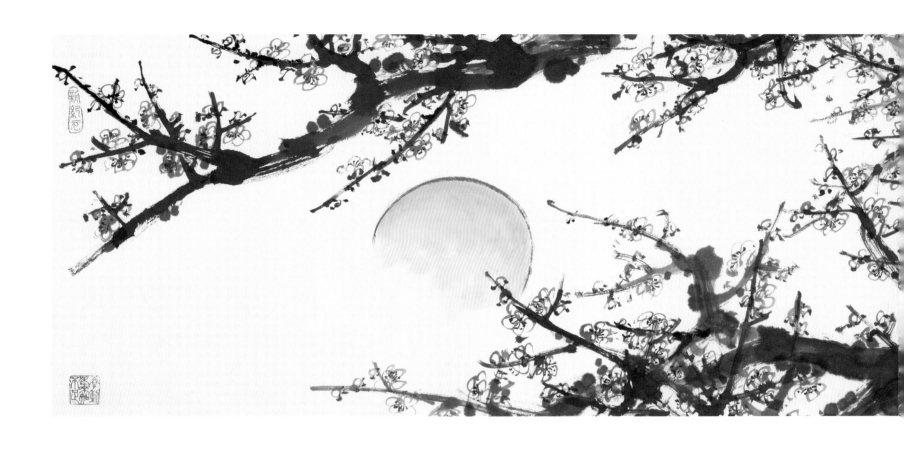

花好月圆人添寿（局部）

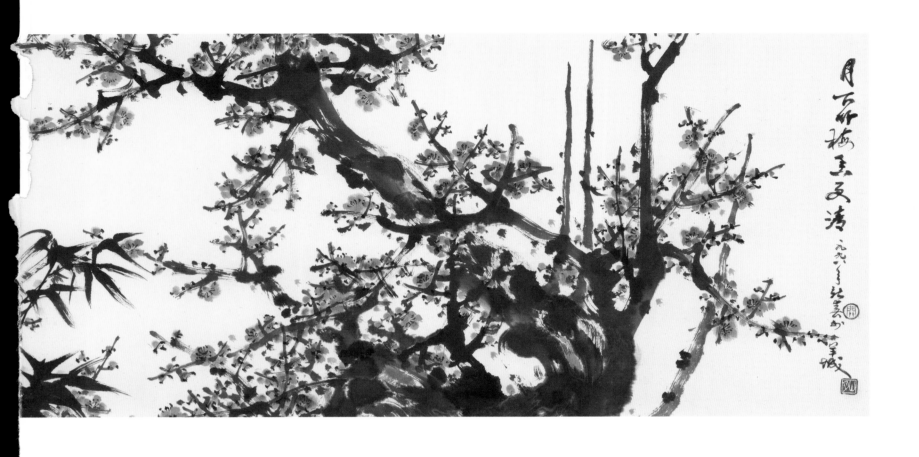

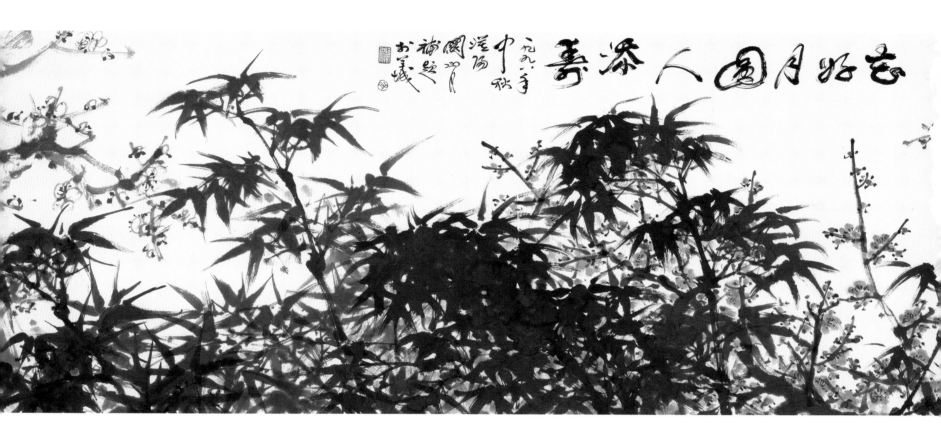

款识：红梅翠竹庆千禧。一九九九年秋画于珠江南岸隔山书舍，
　　　漠阳关山月。

印章：关山月（朱文）岭南人（白文）

红梅翠竹庆千禧

1999年
123.2 cm×67.8 cm
纸本设色
私人藏

款识：红梅翠竹庆千禧。一九九九年秋画于珠江南岸隔山书舍，
　　　漠阳关山月。

印章：关山月（朱文）岭南人（白文）

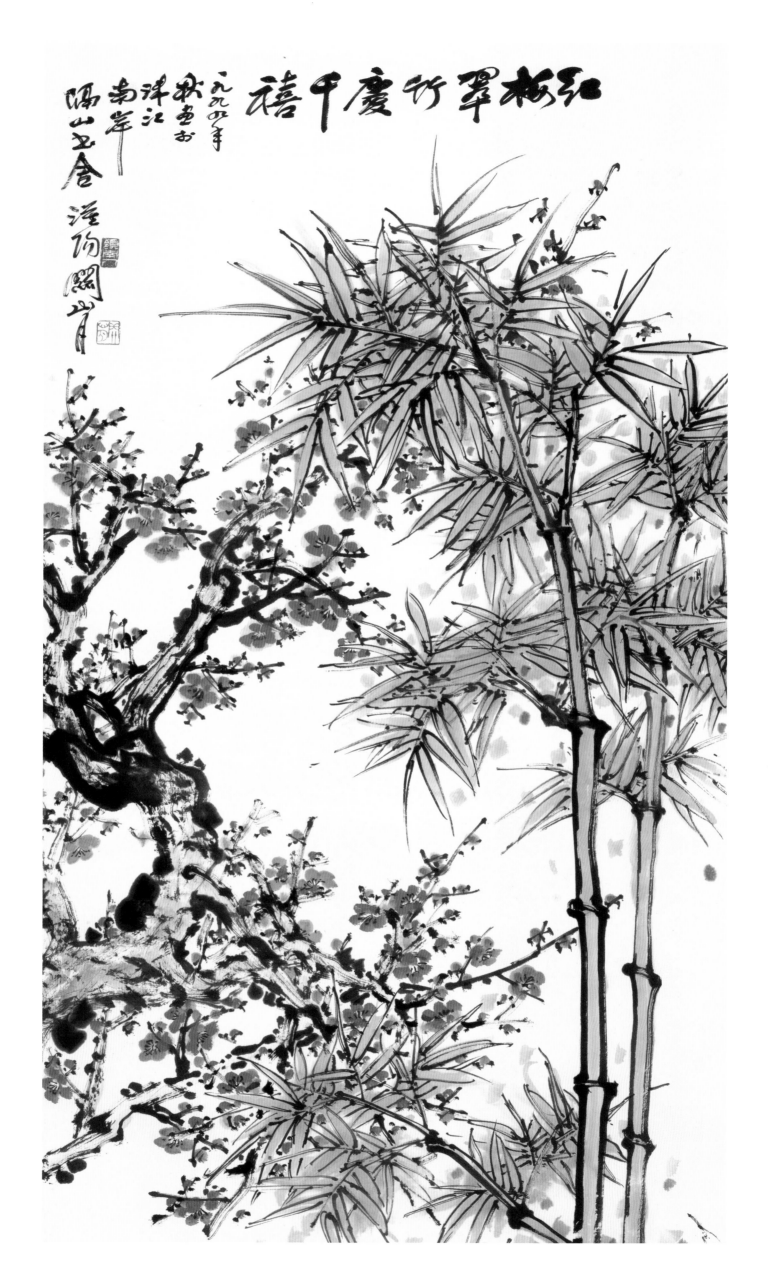

红梅翠竹庆千禧

一九九四年
秋暮书
泽江南岸
阳山玉舍
泽阳阔山

223

附　录

竹雀图（与李小平合作）

约20世纪40年代
93 cm × 34.5 cm
纸本设色
私人藏

款识：小平画瓦雀，山月补成之并记。
印章：山月（朱文）小平（朱文）

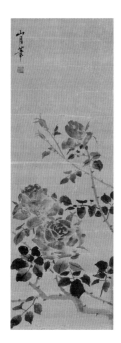

玫瑰花

约20世纪40年代
77 cm × 24.4 cm
绢本设色
私人藏

款识：山月笔。
印章：关山月（白文）

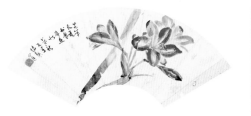

萱草图

1940年
尺寸不详
纸本设色
澳门普济禅院藏

款识：廿九年长夏于皋岸画此，卓新先生博粲，山月。
印章：山月（白文）

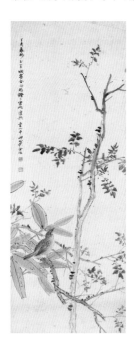

野趣（与李小平合作）

1947年
95.8 cm × 34.2 cm
纸本设色
私人藏

款识：丁亥春杪于羊城客舍雨窗镫下写此遣兴，
　　　李小平、关山月合作。
印章：李小平（朱文）关山月（朱文）

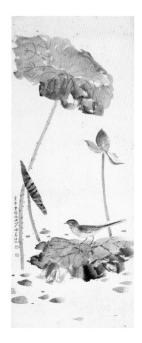

鹡鸰

约20世纪40年代
93 cm × 34 cm
纸本设色
私人藏

款识：李小平画鹡鸰，关山月补荷并记。
印章：山月（朱文）小平（朱文）

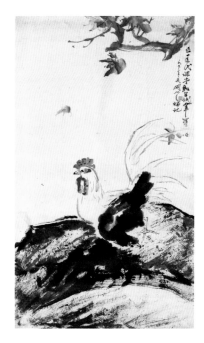

双鸡图

20世纪50年代
131.5 cm × 71 cm
纸本设色
广州美术学院美术馆藏

款识：五十年代课堂教学试笔旧作。一九九三年夏关
　　　山月补记。
印章：关山月（白文）

橡叶

1956年
31.9 cm×40.7 cm
纸本水墨
广州艺术博物院藏

款识：橡叶。一九五六年九月廿四日于莫斯科。
印章：山月（朱文）关（白文）

橡树

1956年
32.5 cm×43 cm
纸本水墨
关山月美术馆藏

款识：一九五六年九月廿四日于莫斯科机场候机归祖国，
　　　是日此地已飘初雪，橡林赭黄一片，落叶遍地，
　　　乘空抄此聊留记念耳。关山月并记。
印章：关山月（白文）岭南人（朱文）

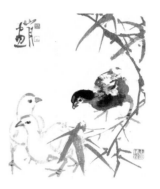

小鸡图之一

1956年
32 cm×26 cm
纸本设色
岭南画派纪念馆藏

款识：山月画。
印章：关（白文）山月（朱文）古人师谁（白文）

玫瑰图

1956年
118 cm×41.5 cm
纸本设色
私人藏

款识：今冬偶植玫瑰一株，近奇花怒放，为胭脂红
　　　色，香艳异常，特写此，以奉小平生日纪念。
　　　一九五五年除夕镫下，关山月。
印章：关山月（朱文）

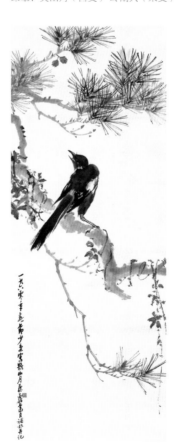

红叶喜鹊（与叶少秉、黎葛民合作）

1960年
135.5 cm×48.5 cm
纸本设色
广州美术学院美术馆藏

款识：一九六零年春节，少秉写鹊，山月藤萝，葛民
　　　补松并记。
印章：少秉（白文）

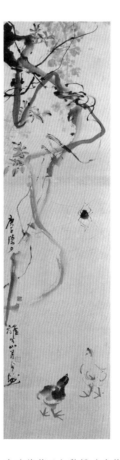

小鸡紫藤（与黎雄才合作）

1961年
132 cm×33 cm
纸本设色
私人藏

款识：庚子除夕雄才、山月合画。
印章：山月（白文）黎雄才（朱文）

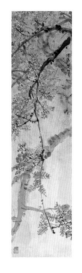

凤凰花

年代不详

86.6 cm×20.5 cm

纸本设色

私人藏

款识：漠阳关山月。

印章：关（朱文） 山月（白文） 隔山书舍（朱文）

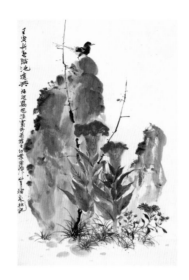

野趣图

1962年

94.7 cm×57.5 cm

纸本设色

广州美术学院美术馆藏

款识：壬寅新春临池遣兴，梅魂鸡冠，振寰野菊，雄才红叶蒲草，山月补成并记。

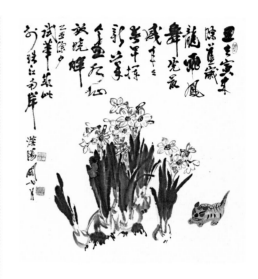

水仙

1986年

80 cm×65.2 cm

纸本设色

广州艺术博物院藏

款识：丑去寅来除旧岁，龙飞凤舞虎最威。
　　　岁岁春早挥新笔，今画水仙放晓晖。
　　　乙丑除夕，试笔成此于珠江南岸，漠阳关山月。

印章：关山月印（白文）岭南关氏（白文）
　　　八十年代（朱文）

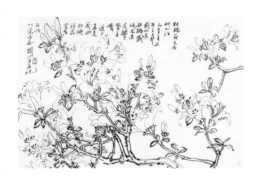

杜鹃花

1977年

25.6 cm×35.5 cm

纸本水墨

私人藏

款识：杜鹃花又名映山红，一九七七年五月三上井冈山
　　　适杜鹃盛放，尤其是攀登主峰道上，真是万山红
　　　遍，欣然写生得此，以志不忘，关山月并记。

印章：山月（朱文）

写生之一

年代不详

25.2 cm×35.7 cm

纸本设色

广州艺术博物院藏

印章：关（白文） 山月（朱文）

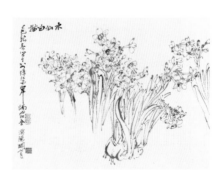

水仙白描

1989年

42 cm×51 cm

纸本水墨

私人藏

款识：水仙白描。己巳新春写生于珠江南岸隔山书舍，
　　　漠阳关山月。

印章：关山月（白文） 漠阳（朱文）

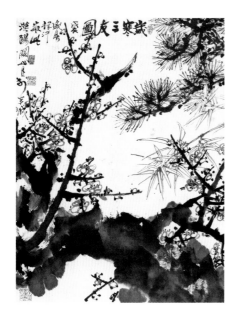

岁寒三友图

1988年
95 cm×67.3 cm
纸本水墨
私人藏

款识：岁寒三友图。戊辰盛暑挥汗成此，漠阳关山月
　　　于羊城。
印章：关山月（朱文）岭南人（白文）
　　　八十年代（朱文）学到老来知不足（朱文）

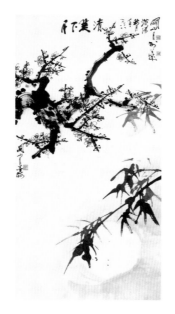

月下双清图

1988年
136 cm×66.8 cm
纸本设色
私人藏

款识：关山月墨梅。
印章：关山月（白文）
再识：月下双清。一九八八年秋月，漠阳关山月于羊城。
印章：关（朱文）漠阳（朱文）

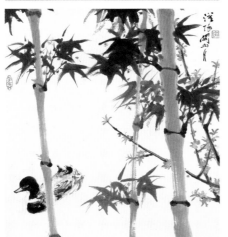

春江水暖

1995年
94.5 cm×68.9 cm
纸本设色
私人藏

款识：漠阳关山月。
印章：关山月（朱文）九十年代（朱文）
题跋：春江水暖鸭先知。乙亥初夏，漠阳关山月书。
印章：关山月（白文）关山月（白文）漠阳（朱文）

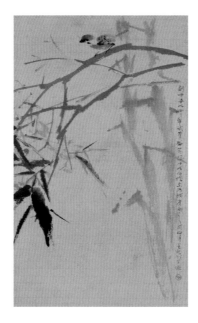

竹雀（与高剑父合作）

年代不详
73 cm×42.5 cm
纸本设色
私人藏

款识：剑师每以草纸试笔，励节捡得此作赠余，乃补
　　　雀成之，关山月并记于羊城。
印章：山月（朱文）

图书在版编目（CIP）数据

关山月全集 / 关山月美术馆编. —— 深圳 : 海天出
版社；南宁 : 广西美术出版社，2012.8
　　ISBN 978-7-5507-0559-3

　　Ⅰ.①关… Ⅱ.①关… Ⅲ.①关山月（1912～2000）
－全集②中国画－作品集－中国－现代③汉字－书法－作
品集－中国－现代 Ⅳ.①J222.7

　　中国版本图书馆CIP数据核字（2012）第235931号

关山月全集
GUAN SHANYUE QUANJI

关山月美术馆　编

出 品 人　尹昌龙　蓝小星

责任编辑　李　萌　林增雄　杨　勇　马　琳　潘海清

责任技编　梁立新　凌庆国

责任校对　陈宇虹　陈敏宜　肖丽新　林柳源　尚永红　陈小英

书籍装帧　图壤设计

出版发行　海天出版社　广西美术出版社

地　　址　深圳市彩田南路海天大厦（518033）

　　　　　广西南宁市望园路9号（530022）

网　　址　www.htph.com.cn

　　　　　www.gxfinearts.com

邮购电话　0771-5701356

印　　制　深圳雅昌彩色印刷有限公司

开　　本　787 mm×1092 mm　1/8

印　　张　353

版　　次　2012年8月第1版

印　　次　2012年8月第1次

书　　号　ISBN 978-7-5507-0559-3

定　　价　8800.00元（全套）